U0075497

淡水文化地景重構
與
博物館的誕生

國立臺灣藝術大學藝術管理與
文化政策研究所副教授

殷寶寧 —————————— 著

主流出版社學院叢書
編輯委員會

目錄

圖目錄

表目錄

推薦序
文化之爲用：底蘊積澱與活化轉生的辯證

王志弘 / 國立臺灣大學建築與城鄉研究所教授

「博物館如何誕生？」是知名文化政策學者 Tony Bennett（1995）曾提出的大哉問，在殷寶寧教授筆下，則翻轉成爲探問臺灣獨特歷史與政治情境的本地疑旨，開展出值得關注的後殖民視野和社區焦點。

當前臺灣的文化治理研究，空間上聚焦於臺北、臺中、臺南、高雄等主要城市，時間上則專注於日治時期與戰後階段。相對於這個主導趨向，殷教授選擇淡水小鎮，以後殖民視線凝望馬偕牛津學堂與紅毛城代表的西方傳教暨商貿脈絡下的現代性權力構造，既是重要補充，也是及時提醒。博物學知識與博物館空間營造，並非始於日本總督府的拓殖事業，而可以溯及馬偕兼具啓蒙意味的傳教志業。淡水的國際商貿港埠地位，則銘記了比台日文化融混更複雜的東西方勢力雜揉，體現了與漢人兩岸移民拓墾平行的跨洲海洋貿易。

再者，文化資產的「誕生」及其博物館化，作爲人們在持續流變的時空中，因賦予特定價值及意義而刻意保留和停駐的所在，必然彰顯了變與常，或者說，開發與保存的張力。本書通過文化治理概念，探究文化資產與歷史記憶之指認、保存與再利用方式引發的爭議，既涉及中央與地方治理體制及權限的轉變，也牽涉不同群體對於利益、價值和審美的評斷，更掀起在地公民團體與社區再組織的活力。

殷教授生動描繪地方文史與社區團體的串聯、老街保留倡

議與創意市集舉辦、古蹟活化與生態博物館經營方針、觀光導向創意城市的擘劃，以及遊客參訪的多樣經驗，勾勒出各種記憶、認同及願景的繁複圖景，值得深思品味。以下僅針對展讀本書所獲四項啓發再做申論，據以對話，也作爲讀者考究的參照線索。

一、殖民現代性的曲折：文明暴力、文化融混與「擬物神化」

　　本書最引人注目之處，是以後殖民視角重新評估馬偕的傳教及附隨的啓蒙教育事業，並且批判地檢視了馬偕博物學收藏的知識／權力叢結。Walter Benjamin 宣稱，沒有任何文明記錄不同時也是野蠻行徑的記載（1969：256）。啓蒙理性與進步揚升的燦爛光照，往往同時將傳統感性視爲落後而壟罩於陰鬱暗影。當然，文明與野蠻總是相互界定、同生共存。不過，臺灣早期原住民、漢人與西洋傳教士的相遇，或許不是文明與野蠻的單純對照，而是多種不同文明心態的交錯，卻在局勢偏袒一方的失衡下，使他方淪入自我懷疑。

　　再者，文明與野蠻也非截然對立，而是文明內蘊著野蠻。無論馬偕的牛津學堂或日本總督府的博物典藏事業開展，都立足於能將特定物件抽離原有脈絡、再安置於特定知識分類框架中的權力。這種抽離的力量，以及事物秩序的再編排與詮釋，體現了實質暴力與象徵暴力，卻是博物館作爲文明殿堂的構成條件。而且，時移事往的距離感，更淡化了原初的暴力，使得觀者進入抽身凝視的位置，甚且誤認物件展示的安排乃是爲了成就自身的文明主體性，而非反過來，觀衆其實是被吸納進入龐大的規訓網羅中。

　　不過，佔有優越地位的教化者無法保持邊界內的純淨，反

而經常因為風土條件、跨界交流、展現善意，以及異文化誘引，致使西方文物形制必須折衷融混、發明創新。我們也能設想，納入典藏秩序的本地物件，正因為脫離原有脈絡、納入文明化地凝視，而有宛如物神（fetish）般召喚崇敬的特質。不起眼的生活物品，化身成為所屬類別的代表，躋身文化正當性的行列。

二、地景、文化資產與博物館的重巒疊障

　　博物館的誕生，透露了文明暴力、文化融混，與凡俗變身物神的曲折歷史。文化地景、文化資產保存與利用，以迄博物館化的層次，則是本書鋪陳的地理格局。生態博物園區、歷史聚落活化保存，或是地域文化振興等概念，顯示了保存作為維護與營造環境品質的策略，無法侷限於單一物件、建築和地點，而是必須關照廣表的生活紋理。珍貴的不僅是博物館內部櫥窗的展品，也是博物館本身、近旁街區風貌、城鎮景觀、以迄水平線的延展與天際線的起伏。

　　這並非意味了城鄉環境不能變化，必須永凍如舊。相反，誠如珍雅各（Jane Jacobs, 1961）的主張，城鎮街區中最好是新舊建築雜陳，才能提供多樣的環境以滿足各種需求，像是付不起高昂租金的新創公司和小生意。隨著人類的繁衍、營生和創新，加以自然力量侵蝕破壞，聚落環境總是此起彼落地持續轉變。再者，所謂文化資產，經常是歲月摧折後的殘餘，方顯其珍貴而有保存之議。

　　然而，如果大面積推平重建，或者高樓突兀聳立於熟悉的地景上，可能會引發難以協調的疏離感，也一下子就截斷了長年累積的社會人際關係與生活型態，而那正是文化底蘊之所

繫。博物館是斷離脈絡之文物的避難所，但是廣袤的文化地景若化作零散碎片，似乎就無處可去了。反之，如果在博物館舍的庇護外，整體生活環境也是支撐有價值文化的基底，我們就有了重巒疊障、互為倚靠的勝景。

三、築造地域認同：風土記憶與在地行動的匯流

　　文明暴力、文化融混、擬物神化崇敬的歷史曲折，以及地景、文化資產及博物館化的地理布局，構成了地域認同的繁複織理。然而，這並非理所當然的存在，而是回憶與行動之間的反覆斟酌、回返與前瞻。人類的隱微存在感，以及明晰的認同感，都在每日的記憶召喚和行動抉擇中落實，並且在這個過程中持續築造、沉積和轉變。

　　博物館是築造認同的所在嗎？是，也不是。博物館及其典藏，以及一般文化資產的位址，都蘊含著刻意編排的記憶和歷史，也是特定社會行動的產物，並嘗試激發涉及認同的行動。然而，這些記憶、歷史和行動，卻不見得能召喚參訪者的歸屬感而令其進入有效的主體位置，反而可能是政府或菁英由上而下灌輸的疏離經驗。

　　在淡水或其他地方，地域認同總是根植於風土性記憶與在地化行動，換言之，離不開本地的生活紋理。於是，文化資產的宣告與經營，或許是面對持續變動的環境肌理而致力留存記憶的地方行動產物，也因而格外能召喚與塑造認同。就此，淡水重建街既是典型案例，也展現著獨特風土特質。當然，地方並非均質單一，人群及其利益也非和諧，反而充斥著異質的張力及衝突。開發或保存的爭論，以及歷史的多樣詮釋可能，使得文化資產離不開意義的競逐。然而，歷史與地理的積澱仍在

表面的爭議和衝突底下，鋪墊了異質共生的基礎，這正是文化底蘊之所在。

四、文化的基礎設施化：積澱與轉生的辯證

最後，我提出「文化的基礎設施化」（the infrastructuring of culture），作為地域生活持續積澱且不斷轉生的指引。這裡的文化基礎設施不只是藝文設施，更不是旗艦型藝文館舍，因而並非吾人熟知的「文化建設」概念。

猶如交通、供水、電力、能源、通信等當代必需品的輸送管線配置，基礎設施乃支持著社會生活網絡順利運作的實質部署。如果文化就是我們的生活，體現於環境紋理、社會關係及日常行動中，並且纏結成網，那麼，文化也可說有其基礎設施。進一步言，文化也最好是構成基礎設施，方能與催動社會變遷的其他力量抗衡，像是以安全、效率、進步、利潤之名而闢建的道路及橋梁基礎設施。道路必須是文化基礎設施的一環，而非其破壞者。

博物館、美術館、表演場所、文化資產的場址，或許是文化基礎設施的凸出節點和明星地標。但是，菜市場、社區活動中心、公園、廣場、車站、大樹下、河岸、路口，諸多人群匯流、創生互動、積澱記憶，在社會變遷中持續活化轉生的所在，也是文化基礎設施。比起單點的保存及特定文物的典藏展示，將整個城鎮人文、風土與地景視為文化性的基礎設施，我們才能夠既尊重長期積澱而成的生活肌理，又知悉如何在社會變遷的節奏中，適當調整特定建築、場所及土地的轉生再利用方式，而不致造成人類處境的斷裂、陷落、張力及阻礙。

於是，文化的基礎設施化不僅涉及搶救式的文史保存運

動，也是反思城鎮運作的邏輯，重新認識和修補日常生活之支持網絡的長期事業。

參考書目

Benjamin, Walter (1969) Theses on the philosophy of history. In Hannah Arendt (ed.), *Illuminations* (trans. by Harry Zohn) (pp. 253-264). New York: Schocken Books.

Bennett, Tony (1995) *The Birth of the Museum: History, Theory, Politics.* London: Routledge.

Jacobs, Jane (1961) *The Death and Life of Great American Cities.* New York: Vintage Books.

推薦序
城市是第一個博物館！

黃瑞茂／淡江大學建築系副教授

　　迷離之眼下的「博物館」可以說是臺灣地方運動的一個重要的策略。

　　隨著社區營造的在地化運動，「博物館」成為一種地方發展的期待模式，不管是為了文化、經濟或是教育。社會似乎在這種期待中，透過以社區為名的行動逐漸充實了轉變中的生活世界。然而，本書所討論的淡水多樣的「博物館建構經驗」已經超越了教科書的定義，而是在地工作的協商結果，城市作為主體，博物館成為書寫淡水新的風景線的觸角。本書關注於歷史街區公私營「博物館」的形成與建構過程。呈現了淡水在城市轉變的特殊經驗。透過參與田野的過程進行，在理論與實踐並重的寫作方式，梳理了淡水經驗可以供作為分享的可能性。這些多樣的「博物館」書寫了淡水的地方轉變。

從在地認同到社會認知的擴大

　　多樣的「博物館」建構經驗呈現淡水這座城市的場所力量。從城鎮的治理來看，地方工作已經從過去的土地認同轉變到「社會認知」的擴大。透過博物館的建構，城市的經驗成為可以描述的知識，拼貼了學習型城市的場景。多年來，有機會打開的公共參與討論，這些生活者的精采對話，不就是這些博物館的建構意義嗎？如果城市的歷史是一個句子，那博物館可以是段落，也可以是標點符號。如果句子是生活路徑，路徑

上的博物館正在將城市經驗轉變成一首首的批判當代都市的散文。

在反對重建街的拓寬會議上，議員說「六號道路的拓寬可以讓遊覽車進到清水祖師廟的廣場，方便老人可以來進香！」我問「一次可以幾台遊覽車進來！」議員一再強調說「一次可以二輛進來！」

這是地方政治的問題所在，在一個超越理性作為基礎的公共場合，如何有助於社會改變的清楚？而當我們將顧問公司設計的拓寬圖用立體模擬出來時，不只是居民，包括前後二位副市長與一位市長看了這個圖都是搖頭，直呼不可思議。但是重建街仍舊在「六號道路拓寬計畫中」被拆除大半，連清朝的路型軌跡也無來由的被破壞。盤根錯結的地方政治已經阻止了城鎮社會的進展，這是我們工作的真實場域。

重建街的保存運動中，難得有許多居民指出拓寬計畫的不合理性。動人的是他們在公共場合說出了對於一種「生活街道」經驗的期望。在市政府的討論會中，對比幕僚與民意代表的超乎常理的主張，讓我們看到了一種「生活方式」的認知轉變，這是難得的在地力量。

淡水在地運動三十年，是這樣的源自於當下的有限籌碼的判斷，以及對於未來想像。是這股力量，進行了 Agenda21 與創意城市的的都市願景寫作。我們所談的歷史保存不只是思古幽情，而會是城市未來的力量。

傳統的都市發展思維總讓這個地域社會像是溫水中的青蛙。所以這樣的社會認知的擴大真的是非常不容易，但是透過一次次的事件與行動，可能是居民的認知轉變（拓寬不會帶來好處）、博物館（香草街屋、28 號等等）建構、階梯市集活動

等等，成爲一塊塊的石頭，發揮抵抗的作用，墊住了往下掉的力量，也維持一定往上滾的力道。

這書中所敘述的「博物館」，都是一段不容易的經驗，是在地智慧的累積。

「文化派出所」的創意行政

新北市，也就是本來的臺北縣，圍繞了臺北市的一個環形城市，快速發展的年代是臺北市的周邊區域。近年開始的都會區轉變，捷運啓動與工商發展，新北市開始有自己的「食衣住行育樂」。

一度流行的「生態博物館」或是「生活環境博物館」在臺北縣找到了積極的意義。蘇貞昌縣長看到臺北縣都市範圍中的文化差異，一個文化局是無法回應這多樣的在地文化經驗的推動，於是提出「地方博物館」的文化治理行動策略，潘文忠局長積極透過行政操作，找到支持「淡水古蹟博物館」的法令依據，創立了一個涵括三十個文化資產的古蹟博物館，最早一度名爲「Historical Site Museum」，堪稱轉型的都市治理經驗中重要的「創意行政」個案，到目前爲止，許多更有條件的城市也沒能夠創生這樣的經營機制，以回應都市歷史園區的積極作爲。

淡水目前已經超過三十處的文化資產，堪稱臺灣文化資產最密集的歷史街區之一，這銘刻了在地工作者如何在地產與觀光的發展力量下的日常戰鬥的累積，得來不易。透過「博物館」的定名，而進入空間經營的場域，填充了都市空間的文化密度。

「升格」之後，歷史城鎮的治理

「城市就是博物館」，城市是石頭的歷史，所以淡水的都市空間也紀錄了種種失控的空間治理經驗。

本書所介紹的案例幾乎都是在都會區升格之前的成果。升格之後呢？淡水鎮的文化自主性被取代成為新北市的一個同質性的淡水區。隨後的幾個大型的「以文創之名」的建設並沒有嘗試從這些既有的經驗中去轉化。面對城市政治，改變是必然，新的計畫內容對淡水來說也都可以視作為是好的機會與資源。結果是，不管是漁人碼頭、雲門劇場或是設計旅館等等都成為一個個的孤島，衍生的交通問題加重既有都市問題。那些年在淡水民間所展開的公共討論中，也主動邀請這些將到淡水的機構參與地方的討論，期待透過對話讓連結可以深刻的成為故事的內容。但是真實的狀況卻是一個個簡化的地域空間計畫，到了經營或營運階段才積極的要與地方合作，協商未來的發展可能。

這樣的抽離意識，一直存在淡水的文化資產保存運動中，搶救，指定文化資產之後，鐵皮封存已經成為一貫的淡水模式。

經營本來應該是滿足現實需要與對於未來想像的機會。中正路 298 號日式宿舍花了九千萬改建成為「藝術工坊」，卻只能與週邊店家競爭餐廳與咖啡廳的生意。忽略了公部門在城鎮轉變過程中的公共任務。令人惋惜的是，隨著區公所新建辦公大樓遷移到新市鎮所帶動淡水街區行政功能的調整中，結果並沒有帶給「藝術街坊」新的可能性。轉變中的淡水，不只是觀光產業，也需要回應這個舊街區所稀少的都市空地、社會的、健康的、美術的等等的市民所需要的都市空間。

小結

　　階段性的作爲淡水地域轉變運動的地方研究的成果，除了提供工作者透過時間軸的視野檢視地方工作的積極任務之外，本書以博物館爲主題，作爲地方轉變的空間生產過程的內容來看，對於空間計畫前階段的「空間計畫書」的思考過程與提醒是重要與關鍵的。一方面提醒專業者（特別是專業幕僚）要有理性的成敗分析給政府。同時，專業者需要累積「面對權力的規劃」來參與公共建設，始能讓透過國家資源所投入的地方設施可以支持產業與種種生活計畫的實現，或是成爲地方發展願景的啓動的積極作用。這也是下一個階段，有限的國家資源如何可以更貼近地、準確地供給地方發展的作用。

　　讀著這本書的提醒，我們朝向下一個階段努力吧！

第 *1* 章

博物館是什麼？

第一節　問題的起點

　　學者 Carol Duncan 提出博物館為一個「文明化的儀式」（Civilizing Rituals）所在的觀點。這個觀點的基礎在於，人們習於到博物館內參觀，關切於參觀觀眾的行為（與文化消費模式），或著迷於其建築的宏偉壯麗的神聖意涵；著眼於蘊藏著豐富、且象徵崇高美學的藏品及其藝術價值，或以其作為特定社群文化認同溝通的場域。但似乎很少關注跳脫於博物館的本體，從一個整體性的社會文化與歷史涵構，來思考或詮釋，「博物館」究竟是個什麼樣的所在？

　　對受過嚴謹良好訓練的藝術史學家來說，「藝術藏品」本身的價值有其專業層面的論述。這固然是一般「素人」觀者較難以置喙，即使從流行文化來解讀大眾的美學經驗，也難以在專業藝術史和一般觀眾之間建立詮釋和溝通的橋梁。然而，一旦這些藝術品或物件置放或典藏在博物館中，則無疑是透過這個文化機構來強化其專業層面的價值。而經由入內參觀，達致一種文明化的儀式作用。在崇高神聖美學與一般大眾文化之間，產生了聯結。這使得西方世界國家在十九世紀末期之前，都有至少一個值得誇耀的公共美術館，挪用羅浮宮的公共博物館模式，讓美術館與博物館成為政治上具有美德政體的符碼（Duncan, 1995，王雅各中譯，1998：43）。這段看似言之成理的論證，這裡浮現了幾組論述的缺口。

首先，是對於攸關美學品味之系統性排除的批判性反思。從布迪厄（Pierre Bourdieu）的藝術社會學分析來看，經由參觀美術館、博物館產生一種個別化的文化擁有和歸屬感，但也可能造成另一群體被視為次等與被排拒的感受。這裡的質問在於，對藝術品詮釋的優先權與文化資本差異的品味之階層性建構與系統性排除。這種系統性地排除是如何、以及經過何種過程與知識體系建立起來呢？國族國家體制在其中又扮演了何種角色？

　　其次，是關於博物館的誕生與公民教育意涵之反思。美術館與博物館最初的設置與誕生，與國家終極統治集團間緊密聯結的歷史性意涵不可分割。前述十九世紀「公共博物館」在西方國家大量出現的的歷史節點，和西方國族國家誕生的時間重合。這使得歷史或文化學者，面臨如何運用博物館裡的典藏與符號意義，建立起特定群體，特別是以「國族主義」（nationalism）為分類範疇的認同與群體身分政治（identity politics）的時代考驗。公共博物館在美學、文化與政治之間，產生如同宿命一般地，無可忽略的必然聯繫。甚至，是一種靜默間夾帶了平權、公共、公平、和平與民主的場所想像，但忽視了在這個看似平和的博物館建構過程中，潛藏著曾經暗潮洶湧的血腥、殺戮、爭奪、金錢交易與平權意識形態作用。換言之，分析一座博物館究竟是如何誕生的，與探討博物館內藏品價值，及其所蘊含的公民教育意涵，或許應該是同等重要的，但後者的文化工程顯然是大大地被忽略了。

　　第三，從中央到地方博物館與文化分權的反思。在既有的博物館學論述範疇中，以西方、羅浮宮般的公共博物館模型為母型，其誕生時刻來自於終結王權的法國民主共和建構與階級

革命，是一組國族國家的弘大敘事（grand narrative）。然而，時至今日，全球化的作用未曾稍歇，而從中央到地方分權、文化權下放的概念影響所及，許多地方國家（local state）層級的文化與美學政治概念中的博物館文化治理課題，是否醞釀出不同的詮釋角度？是複製了中央政府的國族主義族群邊界的認同建構模式？抑或是作為一種中央與地方對抗的文化政治作用？是一種地方社群主體性建構的工具？或是挖掘與典藏地方知識的資料庫？1970 年代以降的「生態博物館」（eco-museum）運動與主張的發聲，固然在全球均挑戰、且積極回應了原本以物為核心的博物館政治。然而，訴求於地方知識為價值主體的生態博物館，是否真的能立基於地方智慧的基礎上，形成對地方主體的賦權與文化抵抗價值的表現，而非處身於地方政治中被工具化？

最後，再從殖民與「文化帝國主義」（cultural imperialism）的論述角度來反思。博物館被安置於一個文化教化的重要功能與使命。放在西方從帝國邁向民主共和政治的國族國家的歷史脈絡中，得以和推動公民教育、民主素養與啟蒙思想的普及化過程間掛鉤；放在殖民地政治中，則經常容易與殖民者的「文明教化任務」劃上等號，使得殖民地推展現代化教育和殖民經濟掠奪之間，產生了曖昧難解的歷史困局。

毋庸置疑地，博物館是保存文化資產的重要基地。博物館有時候也會跟文化資產成為同義詞。然而，博物館與文化資產這兩個名詞間的聯結或關係為何？亦即，兩者之間必然是正向、互利、權力關係一致，且沒有任何矛盾與緊張關係嗎？許多時刻，博物館與文化資產兩者的確共享著某些價值，例如，記憶與保存共同的歷史，承載著群體文化甚或意識形態，提供

公民教育的基地，見證物質文明，詮釋共同的利益，與不同世代之間的溝通橋梁。透過文化資產所蓄積的歷史與知識，有助於增強彼此之間的理解，建立共同感，作為對抗群體界線內外的物質證據等等。然而，循著前述對博物館論述的提問和辯證，那麼，在博物館與文化資產這兩端往往被視為理所當然的論述平比之間，是否可以激發出任何新的批判性思維呢？

「文化資產」乃是意義競逐的場域，其價值攸關於不同主體位置地觀看與歷史詮釋的爭奪。其中充滿了暴力——對於意義生產的赤裸戰場。這個折衝過程是主體動態的認同游移，也可能是不同群體間此消彼長的、協商與組織重整的狀態。與西方公共博物館誕生軌跡相似的是，「文化資產保護」納入國家權力制度性的運作網絡的路徑，正是與十九世紀國族國家逐漸浮現的歷史時刻一致。是否具備完善的文化資產保護體系與法令制度，成為檢視國家文化領導權正當性環節之一。這種文化治理上的「雙重性」——既須仰賴於國家機器對於文化資產保存維護的資源分配與公權力介入，以確保國族邊界與群體建構的有效性；另一方面，國家體制下所管轄治理的文化資產並非只是靜態的存在，而是必然引發不同群體對歷史意義的爭奪、競逐與挑戰的動態過程，國家機器與其文化霸權本身即為戰場或衝突所在之節點。

前述博物館面臨著全球化的作用，以及從中央到地方政府不同層級之權力機構的文化治理模式，「文化資產」場域同樣面臨這些歷史情境挑戰。甚且，「生態博物館」和「文化資產」共通的特殊性在於面臨地景變遷與保存的課題。相較於博物館為組織化的機構、有其特定空間範域、組織和運作模式，「文化資產」，特別是建築與實質環境類型的有形文化資產，在地

理空間形貌上，與不同空間尺度地景的變遷緊密相關。這些實質的環境、建物或景觀本身即承載了歷史，具有隨著時間變異的特徵，甚且和在地社群的日常生活軌跡緊密互動，再現著歷史變遷的線索。與博物館尚須經過文化中介者的轉譯與再現迥異。然而，也正是因為地景形貌的變遷、文化資產與博物館，各自以其再現策略來訴說歷史，使得這三者之間，產生了得以交互轉用、相互強化、替代與共生等不同關係，深化了「博物館」與「文化資產」課題發展的可能性。這三者之間的聯結，相關的作用者及其關係，加上其各種不同模式的合作、運用與考掘等等議題，為本書關注與探討的核心。

第二節　為什麼是「淡水」？

　　本書的寫作環繞著以「淡水」核心，與其說是刻意地挑選出這個「地方」（place）作為研究的對象，不如說是淡水蘊含的豐富文化地景（cultural landscape）與歷史場所精神（genius loci），訴說著太多的故事，誘發人無法忽視。特別是研究者多年來在淡水持續觀察。前述提及：從組織性設置的「博物館」，到經由文化治理機構所認可的「文化資產」，一直到「文化景觀」變遷三者之間有機的辯證關係，也不斷誘發著對這些相關課題彼此動態變化所激盪出，從文化政策、地方治理、文化資產保存、文化地景變遷等課題，從理論概念到實踐場域的辯證思考。扣連於本書的討論主題，幾個觀察到的現象，引導出研究者從淡水文化地景變遷來思考在地文化治理與歷史發展的幾個面向。

（一）淡水的國際城市文化與資本主義現代化路徑

　　「淡水」為臺灣最早的國際城市之一，是文化交流的港口。經由國際貿易港口的歷史角色，記錄著臺灣納入全球資本主義分工與現代化的起點之一，也帶來各種外來文明的交流機會。這個歷史時刻的起點，與具現代化意涵的「博物館」組織體制浮現所寓意的現代化、文明教化有著類似的歷史軌跡。

（二）牛津學堂博物室的設置與殖民現代性的討論

　　馬偕博士 1882 年創設「牛津學堂」為臺灣西式學院教育起點，其內部設置的圖書室與博物室可能是臺灣第一座私人設置、同時為最早的博物館，延續前述臺灣邁向現代化過程的歷史時空，可作為思考臺灣的博物館與文化資產保存歷史的重要起點。

（三）紅毛城古蹟活化再生歷程與文化治理與抵抗論述建構

　　「國定古蹟紅毛城」為臺灣現存最古老的建築之一，是臺灣文化資產保存法立法後，第一批指定的古蹟之一。其保存維護與再利用的歷程見證了臺灣當代文化資產體系建制化的過程。2005 年以紅毛城為核心基地所設置的「淡水古蹟博物館」，提供了另外一種相對於中央政府古蹟保存思維的地方政府文化治理或文化抵抗的思考。

（四）地方文化政治的不穩定性危機

　　（新北市）淡水古蹟博物館以「生態博物館」的模式建構，旗下容納了淡水在地所有古蹟、歷史建築、文化景觀與淡水的街角博物館體系。該館建制之初曾經以「文化派出所」自我定位。但隨著地方政治變動、與中央政府文化政策的變動固然為重要的文化治理痕跡，然生態博物館與在地文化景觀的高度重合，建構出另一支觀察文化資產保存、博物館治理與地景

變遷的線索。

（五）後殖民視角與文化治理觀點並置的可能性想像？

　　一般咸以國立臺灣博物館（總督府殖產局附屬博物館）為臺灣最早的公立博物館。惟該博物館承載了清楚的殖民刻痕，從日本時代的殖民統治開始，戰後中華國民政府、一直到當代臺灣博物館發展政策，「淡水」經驗不僅足以提供歷時性的比較觀點，更在文化資產保存、地景變遷與地方文化政治與美學面向，提供了從中央到地方的政策論述空間。

　　前述從淡水在地歷史與文化地景變遷所勾勒出的幾個面向，鋪陳出本書寫作所關切及欲連結的下列幾個議題。

（一）淡水國際城市文化與資本主義現代化路徑

　　「淡水」在正式開港前，外國商船即曾經在淡水進行非法貿易。1850 年代以降，臺灣社會雖然從原本的移墾社會，逐漸轉型為納入中國大陸母體社會準繩的文治社會，其「內地化」的過程和外力衝擊下的「現代化」同時浮現，甚至可以說，後者的力量大幅改變了臺灣的發展軌跡與方向。開港後，與中國大陸的區域分工關係被納入了世界體系中，以茶葉、糖、樟腦等農產品的生產與交換體系的建立（林滿紅，1978，引自張志源，2014：43），支撐臺灣進入資本主義生產體系中。

　　臺灣正式開埠並非始於天津條約生效，而是始於英國駐臺灣府副領事館開辦。當時臺灣北部基隆與淡水均為通商口岸，但由於基隆以煤礦進出口為主，故海關與領事館均設置在淡水，此舉也確保了仍是以安平（臺南）作為臺灣當時的政治權力核心。更值得注意的是，清廷當時簽訂的「臺灣條約港」係指臺灣全境。由於當時臺灣北部行政區域名稱為「淡水廳」或

「淡水縣」。外國爲了擴大其通商腹地，據此與中國交涉，以增加其可以通商的口岸與地理範圍，此舉使得現今「淡水」（滬尾）開港具體涵括了大稻埕與艋舺，看似讓列強的經濟勢力影響層面的地理範圍更大（張志源，2014：46-48）；但另一方面造成的空間效果則是，臺灣北部因通商口岸的腹地大增，以淡水（滬尾）爲核心的對外通商貿易事務經濟規模大增，強化了淡水當時的建設與發展腳步。大量外國人與海關、外交使節機構及官舍、洋行與住居需求的設置、貿易與生產商業鏈所需的各類設施，構成了淡水目前主要的基本空間結構。從清季開港的建設，以迄於日本人統治臺灣，積極建構各種基礎設施，這些建設與經濟活動可視爲臺灣邁向現代化的起點。

放在這個歷史脈絡下，前述提及，「博物館」的設置，特別是公共博物館在十九世紀後的大量出現，乃是與這一階段國族國家建構與帝國主義擴張完全重疊。淡水的現代化與納入全球資本主義生產體系之時間起點，放在臺灣的歷史發展脈絡下，具有其時間軸的獨特性與重要意涵。亦即，從文化史的觀點來說，「淡水」這個地方提供了「地理學想像」（geographical imagination）的空間場景。

（二）牛津學堂博物室的設置與殖民現代性的討論

馬偕博士等外國傳教士以基督教義宣揚的理念，爲臺灣帶來了具現代化意涵的教育、醫療體制，在知識散佈與啓蒙價值的傳播不容否認。然而，放在臺灣當時的發展歷史脈絡中，則是與這些啓蒙的、文明教化任務緊密連結的殖民現代性（colonial modernity）課題。馬偕博士基於傳教考量，爲培育在地人才所開辦設置的「牛津學堂」，將西方學院的知識生產體制帶進臺灣，爲臺灣最早的西式教育基地。最初基於教

學需要所蒐集和逐步累積的「博物室」，參雜著外來者的凝視（gaze），再現了當時馬偕眼中對福爾摩沙—臺灣的想像與理解，具體地在這個博物室中再現，展開了臺灣最初的博物館經驗。這個獨特的博物館經驗乃是建立在淡水當時開放外國人得以通商傳教的地理基礎上。

當時淡水雖然允許外國人居住，但是被劃歸在漢人聚落邊緣的埔頂與鼻仔頭地區（黃信穎，2002；張志源，2014）。馬偕博士當時居住的埔頂地區，隨著其傳教與教育事務的逐步拓展，從牛津學堂、婦學堂、女學堂、姑娘樓、牧師樓、教士會館等傳教士宿舍，與馬偕故居等洋式建築，大規模地構成了埔頂地區的文化地景空間生產。加上小白宮（清海關總稅務司官署）、紅毛城與英國領事館官邸等，這些區域性文化資產的保存維護與再利用的課題，從最初的單棟建築物保存，到在地文史團體的搶救、活化再生的倡議與政策主張，一直到近十年來，地方政府提出生態博物館的設置理想，淡水區域性文化資產與世界遺產潛力點的建構，以及歷史場景再造政策的浮現，該地區從地景變遷、文化資產保存與博物館不同向度，都提供了重新思考殖民現代性的機會。

（三）紅毛城古蹟活化再生歷程以及文化治理與抵抗論述建構？

「紅毛城」建築歷史最初可以追溯到 1628 年西班牙人所建的「聖多明哥城」，1644 年荷蘭人原址附近改建為「安東尼堡」。該建築不僅具體承載了從西班牙、荷蘭一直到英國領事官邸等不同外國勢力進入臺灣的歷史，其建築樣式見證臺灣近代歷史演進過程的文化多樣性。這棟建築物從創建以來，一直維持著不同的使用機能。日本時代 1930 年頒佈施行「名勝史

蹟天然紀念物保存法」，1931-32 年各地的調查中，將其列入臺北州指定的史跡。戰後持續作為英國領事官邸之用，即使到中英斷交初期，該建物仍被交付保管，建物狀況保持良好。地方人士不忍見其荒廢棄置，積極爭取由英國外交部門手中歸返。後幾經交涉，於 1980 年始重獲返還。適逢臺灣文化資產保存法 1982 年立法完成，1983 年指定的第一批文化資產即將其列名其中，並於 1984 年開放公眾參觀，以強化其已恢復為我國領土的法律地位。根據相關資料顯示，開放首日即湧入超過四萬人次參觀。

　　當時古蹟「開放民眾參觀」，且由彼時古蹟主管機關內政部直接派駐人員管轄，乃是我國文化資產保存最初始的做法。經由臺北縣政府爭取，2003 年該園區管轄權歸屬改為縣政府，並設置淡水古蹟博物館。此文化治理舉措同時在臺灣的古蹟保存維護與博物館建制兩條軸線上產生新的模式：一方面突顯出以地方政府做為權力與論述生產核心的古蹟保存與活化再生主體，是臺灣在文化治理上的重要轉向與改變；其次，則是引入「生態博物館」的概念，將地景變遷、古蹟維護管理、在地經濟與文化觀光等不同面向的課題，融合於博物館的文化治理架構中。具有地方與中央爭奪文化領導權，以及與在地社群競逐文化認同與主體建構的雙重意涵。另一方面，中央引入地方文化館、區域型文化資產、世界遺產潛力點，一直到當前的「再造歷史現場」等政策，致使中央和地方競爭文化領導權的關係更為複雜交纏，足以提供窺見臺灣文化治理的重要線索。

（四）地方文化政治的不穩定性危機

　　臺北縣在蘇貞昌擔任縣長任內，與中央爭取紅毛城的管轄權，並設置淡水古蹟博物館。其所任用的籌備處主任到後來接

任館長的人選出身在地，熟稔地方事務與人際網絡，以「文化派出所」作為博物館在地方經營的自我定位，有助於從地方政府的文化治理層次，接軌上淡水鎮的地方事務經營與文化主體論述的建構，並搭配相關的文化政策與地方建設方案，架構起一條鞭般的文化治理體系。但接續的地方政治首長所抱持的文化治理視野的變異，博物館與地方事務的親近性因著組織與人事變動而充滿了不穩定的浮動危機。在臺北縣「升格」轉型為直轄市，淡水鎮調整為「淡水區」，各個層級的人事調整、政策變動，以及後續歷任館長不僅與地方淵源較為薄弱、任期較短，更換頻繁，或是尚需兼任其他職務等等現象，固然可視為優秀文化行政人才難尋，或直轄市的文化治理觀點選擇與地方事務脫鉤，朝向更為都會文化的博物館定位等緣由，抑或在廣袤的新北市範域中，淡水並非主政者的施政重點區域。

然而，博物館文化機構的任務推動，政策與人員的穩定及一致的重要性不容忽視。特別是從中央文化機構，直轄市地方政府文化局，到淡水在地的不同層級中，各有其文化治理所需面臨的涵構與權力網絡。不穩定性的危機不僅作用於古蹟博物館的日常營運面向，而如何對應於淡水在地的各項文化議題，益形窘迫。特別是淡水因其開發時期較早，地方社群及其網絡基於人情交往，有著長遠綿密的運作歷史，古蹟博物館以新北市政府派駐在地的文化治理機構的角色，如何折衝於各類利益相互矛盾的緊張權力網格中：例如重建街的拓寬與否，及其拓寬對於在地文化資產的直接傷害等等議題，提供了一個檢視不同層級文化治理權力網絡的機會。

（五）後殖民視角與文化治理觀點並置的可能性想像？

臺灣的博物館建構歷程似乎與外來勢力息息相關。從馬偕

博士的牛津學堂博物室，到日本殖民政府所設置的總督府殖產局附屬博物館，使得博物館與臺灣當代文化治理軌跡之間，透露著沈重的殖民主義刻痕。這個刻痕固然可以詮釋為公共博物館的建構本即為一個文明儀式化的空間打造，然而，從這些殖民主義的視角之外，置放在當代的博物館與文化治理議題，是否衍生出新的詮釋角度與觀點？

文化資產的指定及其政治措辭乃是與社群邊界與認同建構緊密聯結。「古蹟」可作為意識形態操弄的空間場域。然而，弔詭的是，要突破原本的殖民主義論述，重新建立起新的群體自我認同與主體性價值，也必須從尋找建構我群共享的文化象徵符號開始。如此一來，要擺脫先前殖民架構下的文化他者結構性位置，勢必要從辨識自身的文化資產，及尋求其文化意涵詮釋的主導權開始。換言之，以古蹟文化資產作為引導教育與主體建構的基地，或者指出了一種新的文化治理主體建構的可能性？

另一方面，在既有的政府體制中，意即在博物館體制外，是否有任何民間團體或組織得以介入此文化治理與主體建構的可能性？沿著淡水在地文化治理經驗所醞釀出的這些發問，特別是以淡水長期豐富多元、且仍持續吸引新的文化工作者進駐的精彩文化歷史涵構與文化資源基礎，這個向度的討論無疑是具高度研究與實踐價值的。

第三節　從文化治理、文化資產保存到博物館的誕生？

本書循著「文化治理」（cultural governance）的思考架構

逐步開展對前述發問的探索。「文化治理」概念意指「透過文化來治理」。此概念涉及了文化在各領域的治理作用，而非僅限於文化事務的行政管理。有學者主張將其視為以文化來進行國家與社會關係的調節；特別是 1980-1990 年代後期，臺灣社會、經濟與國家性質均出現明顯轉折變化，從威權侍從到新民粹政權、到從發展型國家逐步轉向新自由主義；市民社會逐漸興起與本土意識的興起轉化等等。這些不同層面的變化牽涉國家和社會各自的性質與其關係，而文化治理提供了一個討論其間關係轉變、甚且具有調節彼此的作用。透過文化進行政治和經濟調節與爭議，以各類程序、組織、知識、技術、論述和行動為運作機制而構成的體制或場域（王志弘，2010；2012：34）。

　　置放於複雜的都市政治（urban politics）中，統治集團（power blocs）的政策與組織機制運作，不同群體社會場域資源分配、利益角力及空間意義再現與競逐等，避免將文化視為靜態的概念，國家或政府僅為單一的政策制訂與執行者；官方或政府施為（agency）不再是唯一的論述核心，市民社會（civil society）動態的作用、都市社會文化運動（urban social and cultural movements）等，已成為牽動都市政治不可忽視的力量；更重要的，在全球化、資訊網絡社會情境中，視覺、符號、生活風格（life style）及其所構成的美學經濟（economics of esthetics）、產業變化及資訊權力地景（digital landscape）等因素作用，「文化」成為討論城市、地域政治與認同的關鍵字。

　　相較於「政策」或「統治」一詞多指涉官方或國家的行為。治理（governance）的概念指稱管轄、管理的行為，狹義指稱國家以政府組織行使其管理職權的概念與實踐。但近年則

強調以此概念運用於不同規模、屬性的組織與團體，如公司組織或非營利的民間團體等，均開始關注如何運用有效的管理與統轄手段。公司治理（corporate governance）或組織治理乃是一個整體的過程，並非僅是片面的管理或領導者的統御單一向度即能完成整體系統性的運作。故包含政策制訂、執行方式與步驟的監督引導、人員訓練與過程控管、確保領導的有效性等等，以促成組織與團體合理的運作，有效達成組織目標與價值。

　　一個組織的有效運作無法單面向地由領導者的管理決定，尚牽涉複雜的組織模式、成員與價值等因素。近年來「治理」成為學術界探討的重要概念之一。「治理」概念引發關切的外在因素，來自於 1970 年代後全球經濟重構，以往福特主義（Fordism）內在理性支撐的標準化、生產線大量生產的模式，已經逐漸轉向後福特主義（post-Fordism）的彈性化生產，以及從製造業轉向強調創新與服務的科技與服務業。既有國族國家的疆域邊界，終究不敵資本主義全球彈性生產的空間分工（spatial division of labor），及其設定的空間分類與範疇，城市與地方被迫納入龐大全球資本主義體系的競爭中（Friedmann, 1986; Sassen, 2006）。為了不從這個全球體系中脫落，全球城市開始尋求轉型。在城市與社區層級納入經濟全球化的分析，掌握新資訊科技成為確保其競爭能量的關鍵（Sassen, 1996, 2002）。亦即，掌握「治理」的手段與效率，已是投身全球化城市競爭的基本配備。

　　與公共行政、管理學領域逐漸發展的「治理」概念不同，批判理論傳統則是以傅柯（Michel Foucault）提出與「治理」相關聯的「治理術」（governmentality）概念為發展基礎。對應

於 "governance" 的內涵，傅柯採用的 "governmentality" 這個字可詮釋爲「統治的藝術」（the art of government）。在傅柯的系譜學分析中，從 16 世紀馬基維利（Niccolò di Bernardo dei Machiavelli, 1469-1527）《君王論》（The Prince, Il Principe）到 18 世紀政治經濟學，政府的統治從以往僅有帝王主權，到財富與家戶及市場經濟的概念，以及領土、人民等，成爲影響統治之術的因素。統治的藝術從單純的君王統治、主權，一路擴張到政治經濟學概念的成形。甚且到 18 世紀從統治之術轉換爲政治學的興起，其意涵著原本的管轄權結構的政體，轉換成由具有技術的政府來管理（ruled by techniques of government）（Foucault, 1991：101）。從 17、18 世紀逐漸發展成形的各種社會體制（如學校、工廠與軍隊等），乃是建立在行政管理政體逐步發展的基礎上，而社會體制的馴訓作用，也和對人的管理同步開展。政府、人民與政治經濟對應於主權－馴訓－統治的三角關係。

治理術爲傅柯學術生涯晚年致力探討的課題。但在他辭世之前，未及於碰觸全球化效應等變遷與課題。學者傅瑞瑟（Nancy Fraser）立基於傅柯對社會馴訓與管制的剖析，提出了應從全球化彈性生產的脈絡來重新詮釋傅柯理論架構的見解（Fraser, 2003）。以傅瑞瑟的詮釋架構來看，傅柯對社會管制（social regulation）的分析乃是對應於當時福特主義式的生產模式。但進入全球化彈性生產的時代，仰賴國家界線內部與高度個人自我管控的治理術已浮現危機；當生產基地已經不限於單一國家或區域，國家的控制拘束力量隨之下降。更重要的是，社會福利國家模型解體，國族國家掌握的控制力也隨之瓦解，原本仰賴個人高度自我管控或社會控制與馴訓的支撐力量，也

因為國家對個別主體的治理脫勾而潰散。

　　依照傅瑞瑟描繪全球化的治理術，由於管制並非限於特定機構與地點，而是具有彈性變動與網絡化的傾向，這些管控力量瀰漫整個社會不同層級的組織，包含國族國家或跨國組織、跨國公司、非營利組織、專業團體與個人。因為彈性化與去邊界的狀態，使得在地化的網絡社群變得更重要。加以社會福利國家模型的解組，以往依賴政府體制與政策提供的服務，如今須依賴個別社群、團體或個別家戶與個人，透過市場機制自行解決。在這樣的統治術中的主體，是個主動且負責的作用者，其透過市場與消費服務的選擇，從自我管理變成必須自我照顧的主體，透過其選擇來確保自身的生活品質（Fraser, 2003：168）。

　　雖有論者對傅瑞瑟的論點持不同見解，認為以生產模式改變的切分方式討論傅柯從治理術到社會控制等全面性的理論架構，在論述上有許多引致質疑之處，但傅瑞瑟的分析確實具體勾勒出因應生產方式轉變、全球空間分工在治理層次上面臨著完全不同的挑戰，特別是當文化已經成為學術研究的核心[1]，不論是全球在地化企圖以文化作為建構差異城市產業轉型與壟斷地租的思考（Zukin, 1995; Harvey, 2001），社會學領域的文化轉向（cultural turn）（Bennett, 1992, 1998, 2002），文化研究領域主張對文化政策的介入，以及公共行政與政治學領域開始浮現的敘事轉折（narrative turn），開始關切、聆聽與溝通，構成政治生活的日常故事，強調以文化治理來架構從個人到集體

[1] 可參見王志弘（2003：123-124），引注參考資料。

的政治事務構成（Bang, 2003, 2004; Dean, 2003），也開啓文化研究的批判理論傳統，對文化治理課題的探索（Bennett, 2002, 2003; Thompson, 2001）。

班奈特（Tony Bennett）除主張應介入文化政策的場域，更積極以文化研究傳統的理論概念與批判主張，建構文化治理的相關理論與分析架構。班奈特提出，文化治理的概念雖日漸受到重視，但相關的討論尚待持續發展，主要關鍵在於，承襲傅柯欲建構的治理術概念，闡述支配、宰制與管控權力及主體間關係的核心，已經不再是不同型態的國家政體，也不僅限於無孔不入、繁複綿密的社會體制。傅柯提出「治理術」的討論，企圖從治理的方法、手段，以及支撐治理得以運行無阻的政治理性，來剖析隨著包含社會生產方式的改變、人口的增加、政治經濟學與市場力量等變化，對社會整體與個人間複雜難辨、卻難以遁逃的權力網格。文化的概念與定義也歷經了複雜的變化，故要串連起兩者之間的對話，或企圖以治理術的概念來思索文化的作用，勢必需要重新檢視文化的概念。班奈特引用霍爾（Stuart Hall）將文化視為論述的觀點，以語言學和後結構主義以降的「論述」（discourse）概念，將文化視為如同語言一般，其在社會中的存在乃是為表達意義的（Bennett, 2002）。

文化研究的批判論述傳統，從威廉斯（Williams, 1958, 1973）以降強調的唯物觀點，主張「文化」依賴於且由經濟生產組織衍生之階級社會關係決定。在這個架構下，社會（the social）與社會形構（social formation）是一個整體，文化形式在這個相對固定且可探知的狀態下產生。但霍爾提出「文化轉向」為人文與社會科學的範型轉移（paradigm shift），跟語

言學以降等理論發展改變了對語言的態度有關。霍爾主張，文化「是社會生活存在的一種構成性的條件，而不是一個依變數（dependent variables）而已。」（Hall, 1997：220，轉引自 Bennett, 2002：50）文化具有建構性的意涵來自於文化的功能如同語言一樣，是個足以製造意義的機制。「文化無非就是不同分級系統與論述形構的總和。……論述這個詞同時指涉了透過語言和再現所生產的知識，以及語言如何被體制化、形塑社會實踐、設定新的實踐等方式。」（Hall, 1997：222，轉引自 Bennett, 2002：50）霍爾設定「文化」具有建構性成分，其雖與經濟、政治、社會等不同領域的實踐，各自扮演著特定構成性的條件與效應，但這些均是透過文化上所組織的意義與認同關係構成，社會行動者依此取得特定的主體位置並據以行動（Bennett, 2002：51）。以此重新理論化的文化概念延伸對治理術的討論，應該要問的問題是，如何著手處理文化的概念，以有效納入對政府治理的分析？如何將治理術置放於文化、社會與社會整體中？相較於傅柯原本致力於知識與權力系譜的探討，凸顯微觀權力之政治運作，及其對個別身體的全面監控。由於權力運作已是無所不在地滲透到每個角落，而操控與擁有權力的主體也早已不再侷限於既有的政治統治機器，這使得治理術的概念更具有其論述上的重要性。一方面，因權力的運作無處不在，如何操作權力的技術成為值得進一步分析的課題；另一方面，正因為擁有與操控權力知識的主體不限於單一個體，權力運行的方向也並非單一向度，這使得被治理者有其協商空間，能在既有的文化霸權與意識形態作用外，取得其他抵抗的可能，雙方或多方的協商技術也成為治理場域的必要環節，使文化機構的組成成為有效的中介。

綜言之，「文化治理」的概念含括權力體制及其運作的實質操作面，以及在意義與再現層次，面對價值的變動與挑戰亦即，企圖同時處理政府部門與機構官方政策與管制，市民社會中不同作用者的施為，以及治理組織網絡化的複雜狀態，將文化治理視為文化政治的場域，是透過再現、象徵、表意作用來運作和爭論的權力操作和資源分配，與認識世界和自我的制度性機制（王志弘，2003：130）。但隨著文化治理體制作用與意義的轉變，從原本培養國族精神、公民素養和維護傳統，逐步轉變為市場導向、具經濟競爭力的創意和美學化思維，文化政策的國家與公民論述，逐步被市場論述取代（王俐容，2005；王志弘，2012：47）。王志弘著眼於文化治理此概念對探討臺灣近年來國家－社會性質各層面與其關係的變動，文化治理體制內涵與作用的轉變等，持續深化此理論概念，發展出文化治理的分析架構（王志弘，2010：33）。王志弘認為，文化治理體制包括構成場域的結構化力量、具體的操作機制、主體構成與爭議和抵抗動態。文化治理即在於「藉由文化以遂行政治與經濟（及各種社會生活面向）之調節與爭議，以及各種程序、技術、組織、知識、論述和行動為操作機制而構成的場域。」（王志弘，2010：5）在其分析架構圖（參見圖1）中，區分出主導的結構化力量、操作場域的劃界政治、替選力量的接合等三個層次。即可視為文化治理的結構化主導勢力，包含政權的文化領導權與資本主義積累體制的文化調節過程，在文化政策與規劃的場域，如何透過文化經濟、多元文化主義和文化公民權的中介，試圖以反身自控文化主體形構，期待於文化抵抗的形成，凝聚為社會運動之文化策略與文化行動主義。

循著既有體制文化政策的軌跡來看，博物館與古蹟保存可

圖1　文化治理分析架構

資料來源：王志弘，2010：33。

說是探討文化治理最典型的場域，因其不僅涉及政策法令政策
等組織體制層面，也牽動市民社會對文化資產與社會教化的象
徵意涵的競逐，更捲動著從個體到社群之集體記憶層次的文化
認同政治。本書以引用王志弘（2010：33）的文化治理概念分
析架構爲基礎，以主導的結構化力量、文化政策與規劃之實踐
層面，及其所引發之文化抵抗與協商三個主要場域爲討論主
軸。循著這個討論主軸，本書撰寫的架構透過對淡水在地文化

資產與博物館，包含紅毛城—淡水古蹟博物館、眞理大學校史館—國定古蹟理學堂大書院、淡水第一街—重建街香草街屋與創意市集不同個案的經驗研究，分別從最初西式教育與博物館引入臺灣的殖民現代化歷程；臺灣進入古蹟保存的官方治理體制與論述建構；以及在當代文化抵抗下的脈絡下，博物館展示教育與文化資產活化兩股力量如何透過公部門資源匯聚，有機會轉化出對古蹟保存與博物館觀衆經營接軌的思維，以及民間社會自反性地經由在地歷史與空間美學的挪用，接合上當前年輕世代的創意經濟創業思維，凝聚爲聚落保存的正面能量。這四個個案研究隱含著時間軸向度之先後，其切入面向也意涵著臺灣當代文化治理碰觸的場域、面臨的挑戰與課題。

第四節　淡水空間歷史素描：文化景觀變遷視角

爲有助於理解本書所關注，從淡水文化景觀的變遷歷程、文化資產的保存與活化，以及博物館機構誕生這三個向度，複雜交錯的地方治理模式及其作用，作爲後續章節討論的基礎，以下從幾個階段簡要概述淡水的空間歷史。

1. 滬尾地形與聚落的出現

淡水位處淡水河與大屯山山系交匯處，除緊鄰河岸一帶較爲平坦，其餘多屬高低起伏之丘陵地，有五虎崗之稱。[2] 滬尾地區聚落的發展與形成，明鄭時期紅毛城周邊地區並未開發，僅

2　第一崗俗稱砲台埔，爲今滬尾砲台、淡水高爾夫球場地區；第二崗稱爲埔頂，即今紅毛城、眞理大學、淡江中學、小白宮等地。第三崗爲崎仔頂，現今中正老街北端，包含三層厝街、重建街、清水街等。第四崗爲大田寮，及淡江大學校園及周邊地區，第五崗稱爲鼻仔崙即竿蓁林、鼻仔頭間地區。

鄭克塽曾派守將何祐駐守淡水，重修紅毛城。在清乾隆嘉慶年間，因淡水河河運需求，滬尾爲八里和關渡間泊碇所。乾隆25（1760）年，淡水地區形成「滬尾庄」與「竿蓁林庄」兩個農業聚落，但人口稀少。乾隆30（1765）年，滬尾街地名首次出現（張志源，2014：29-30）。

2. 滬尾漢人街市的發展

乾隆初年滬尾形成三個村市，先到滬尾的泉州人以福佑宮周邊爲河運中心，在通往附近鄉村地區的道路沿線發展出商店市街，包含今日靠近淡水福佑宮臨水一側的山腳及重建街、清水街、下街等。當時大街主要以船頭行爲主，重建街則爲運送農產及山產作物的通道，米市街（今日清水街），與下街（布埔頭）則是米、布、雜貨等民生用品買賣的街道。以福佑宮興建年代約爲1760-1782年間來看，這一帶區域應該已是漢人村市的區域了。

福佑宮爲滬尾地區第一座廟宇，該廟兩側市街是淡水聚落最早發展的地區。廟埕空地是卸貨碼頭，聚集許多船頭行，沿岸則爲漁船停泊處，福佑宮祭祀媽祖，爲靠海維生漁民船家的信仰與精神寄託所在，該區域的興盛自然也帶動周邊街區的擴張發展。嘉慶年間左右，福佑宮左側逐漸出現一條小徑，沿斜坡而上，發展成新的市街，此即爲今日重建街中、北段一帶，因位於斜坡上故該地區小地名爲「崎仔頂」，街道則稱爲九崁街。

在1860年淡水開港前，這些市街的生活功能已漸趨完備，即使開港後，洋人進入淡水，但漢人市街發展日趨穩定、且實質空間的變化不大（莊家維，2005：62-63），構成漢人與洋人各自分布於特定區域的空間結構模式。

根據池志徵《全台遊記》中的記載，「滬美（即滬尾）居民數千家，皆依山曲折，分爲上、中、下三層街。中、下市肆稠密，行道者趾錯肩摩；而上則樹木陰翳、樓閣參差，頗有村居飄渺之意。」（轉引自莊家維，2005：64）這些文字充分表達出淡水地形與市街聚落發展的空間特色，重建街的空間結構在當時已發展得相當成熟，該市街的發展模式隱含說明了當時漢人街區聚落與市井生活的樣態。

3. 淡水港崛起時期

1860 年淡水開港，但早在此之前即有外國商船到淡水進行貿易。臺灣由早期移墾社會逐漸轉型爲依賴大陸母體的穩定發展社會；從臺灣與大陸維持區域分工的關係，臺灣轉而納入世界體系中，推動茶、糖、樟腦等農產品的生產與交換，這個國際分工與對外貿易的商品生產與交換體系的興起與轉變，反映在空間形構上則是河港與海港城市崛起。從昔日 1788 年「福州五虎門至八里坌港對渡」，到 1860 年「五口通商」，前者帶來淡水聚落的成長、穩定與繁榮；後者則帶來港口的國際化（莊家維，2005：37），與更進一步地擴張。淡水市街從漁港躍昇爲國際航運上的轉運港，帶動港口貿易發達。

馬偕博士在《福爾摩沙紀事》書中記載的〈淡水描繪〉寫道，「淡水算是一個熱鬧的地方，市場就和其他的市鎮一樣，擠滿了賣魚賣菜的以及各種叫賣小販，大家都爭著做生意，米店、鴉片館、寺廟、藥店也都併連著爭取顧客的惠顧，還有木匠、鐵匠、理髮師、轎夫等也都忙著爲顧客服務。不過整體而言，這個鎮除了是個商業港口外，並沒有甚麼特別的產業，而且可說是煙燻燻滿髒的。然而，因爲是通商港口之一，外國人可以在這裡擁有房地產，所以，這個地方就因而變得重要。」

（林晚生譯，2007：273）這段文字的敘事雖然清楚傳達出外國傳教士的觀看理解角度，但大略描繪出了 1880 年代左右淡水市街繁忙熱鬧的景象。

　　這個以福佑宮及其碼頭、漁港所發展出來的漢人市街聚落空間結構，除了是漢人市街生活的縮影，也是聯外道路系統的一環。早期交通運輸多以水運為主，路上交通相對較不發達。但由於淡水沿西北海岸與大屯山邊緣土地豐饒，盛產茶葉、稻米等農產，需要藉由陸路交通運送到淡水市街，再經由水運轉運到其他地區販售。淡水肩負水運銜接陸運的區位角色，故淡水聚落對外的連絡道路主要分成臺北淡水道和基隆淡水道兩大軸線。臺北淡水道是淡水到臺北府城的主要孔道，清初即已開築，從淡水連接北投地區石牌、唭哩岸、士林、到圓山中山北路一帶。基隆淡水道則是從淡水地區九崁街、連接水碓子、興化店、經三芝、石門、萬里至基隆，為新北市境內最古老的道路之一，整條路沿途均有廣大的農田產地。而以福佑宮為中心的漢人聚集聚落與市街，則是這兩條重要運輸線的交匯與轉運點（莊家維，2005：70-72）。

4. 日治時期的演變

　　日人統治臺灣後積極進行各項調查。1895 年對淡水市街與各街庄的第一次調查中，滬尾街有一千餘戶，四千餘居民。在市街上約三十條的街道中，以新店街人口最多，有 74 戶，423 人。其次即為九崁街，有 72 戶，318 人。而日人引入上下水道、市區改正等都市基礎設施的興築與改造等工程，如1934 年的市街改正，主要是拓寬今中正街，從原本的 4 公尺拓建為 9.1 公尺，路面淨寬 6.5 公尺，兩側人行道各 1.3 公尺，以及立面改良、下水道配置等等。而九崁街也面臨拓寬改

造，構成了中正路、中山路、三民街、新生街等為主要道路，
而重建街、清水街、公明街等成為次要道路（莊家維，2005：
131-132），構成今日可清楚窺見其空間輪廓的近代化城鎮道路
系統的都市空間結構。

5. 戰後的淡水街肆

戰後曾經針對淡水市街地區的發展進行調查，依據 1961
年的調查顯示，淡水市街的商店，位於中正路者佔 54%，為
主要商業區；重建街兩側商店佔 17%，為次要商業區（黃瑞
茂，1991：96-99）。淡水的港埠機能逐漸淡去，1968 年，重建
街的道路拓寬計畫雖已提出，但因當時發展呈緩慢停滯趨勢，
故公部門並未積極進行土地徵收等後續事宜。雖然北淡線鐵路
使得市街產業仍維持一定的發展強度，但 1988 年捷運工程施
工期間，淡水地區的產業發展再度呈現停滯狀態。1989 年重
建街道路拓寬的土地徵收完成。1997 年捷運北淡線開通，為
淡水帶來新的發展榮景，且更確切地朝向觀光休閒產業發展，
但整個城鎮的發展重心則因為產業變遷，的確已經沿著中正路
老街、一路往漁人碼頭等軸線挪移，而原本的漢人市街等聚
落，則隨著地區發展與產業變遷等轉變，這些歷史街區逐漸被
忽略。換言之，捷運通車後朝向觀光產業發展的淡水，面臨了
街區活化與經濟振興的課題，而臺灣最通俗的劇本則是所謂
的「都市更新」，意圖迅速地藉由房地產開發的「摧毀性創造」
（destructive construction）來取得街區的市場經濟價值，這成為
重建街拓寬的都市計畫重新啟動的另一種歷史詮釋角度，也是
重建街保存運動面臨的潛在矛盾與壓力所在。

事實上，進入 21 世紀後，從原本的漁港朝向觀光發展，
漁人碼頭的開發，輔以紅毛城園區設置為博物館，這些治理軌

跡均指向將淡水的產業結構與地方發展策略，往觀光產業發展與轉型。這些文化治理持續地將淡水地景不斷地向觀光客揭露自身，是一種對外投射的歷史想像的觀看，而非積極地對內架構起對自我歷史認同的理解。淡水的文化地景持續地在這種向外展示的張力下，不斷地自我解構與改變，以迎合於觀光客始終渴求新鮮感的嗜血而難以想像永續。這裡構成另一組二元對立關係的緊張：為了吸引觀光客而必須回到淡水在地的歷史場景中，以古蹟維護與保存，形塑且確保小鎮的歷史風華；但古蹟保存與博物館營運，渴望能走在時代的當下腳步與軌跡，促成文化資產的永續推展。為誰保存古蹟？為何要推動博物館教育？文化景觀的消逝與變遷絕非只是大自然滄海桑田的靜默，更透露著人類社會介入的種種作用痕跡。

第五節　本書章節及書寫架構

本章說明本書的觀察現象，主要問題起點及發問角度，欲探討之課題面向，以及企圖對話的理論軌跡與社會文化變遷樣貌。雖然以「博物館是什麼」來破題，但期許於能更本質地、更基進地從保存文化的角度，思考在文化治理的複雜作用中，「博物館」如何以其組織性的角色與能量，扮演帶動地方活化、建構在地認同與主體性的主動機制。

進入第二章，從淡水開港成為國際城市為背景，傳教士馬偕落腳淡水展開傳教工作開始，這一章著眼於馬偕博士創設牛津學堂與博物室的發展歷程，試圖以當代後殖民主義批判視角，重新回頭檢視馬偕博士創設的歷史時刻，臺灣最初的外來知識傳播取徑及其建構的博物館樣貌。特別是馬偕博士以傳揚

基督教義的使命出發之際，意涵著想要爲臺灣這個「蠻荒之島」，帶進現代化的教育、醫療知識等啓蒙價值，包含馬偕行腳在推動臺灣原住民社群接收「異文化」的影響。這些不同文化之間的相遇，具體表徵在馬偕博士及其後繼者所持續建立起的建築物値軌跡，如姑娘樓、牧師樓、教士會館等建築，以及可以遠望對岸觀音山和淡水河出海口的埔頂地景風貌，毋寧是這個區域景觀最具象徵意涵之處。

從臺灣最初的私人博物館設置歷程開始，第三章的討論重點放在國定古蹟紅毛城，如何轉化成爲當前的「新北市立淡水古蹟博物館」。接續前一章淡水開港後，洋人入住、洋行與洋務等相關設施建構開展的變遷歷程，紅毛城在臺灣進入世界舞台階段也扮演著一定角色；從戰後歷經臺灣最初的文化資產保存法令與實務的肇始經驗，凍結式的保存，古蹟活化再生的論述，文化資產法修法，將文化權下放給地方政府，一直到臺北縣政府以「博物館」的建置模式，挪用其文化資源，做爲整合地方資源與再發展工具的文化治理觀點切入。「紅毛城」成爲見證臺灣當代古蹟保存論述轉向，以及整合博物館、文化資產保存、地方文化治理與文創產業的重要案例。

紅毛城見證臺灣文化資產保存實務與法令變革，有其時代性的意涵與價值。這同時也描繪出了臺灣逐漸走向以「文化」爲治理核心場域的歷史階段。本書錨定於臺灣最初的國際城市—淡水爲研究的特定歷史時空，乃是著眼於全球化與後殖民論述兩端的矛盾、衝突與擺盪，淡水提供多元文化交會的舞台，足以作爲檢視這些歷史軌跡與抵抗的戰場。爲調節臺灣社會長期以來歷經了日本殖民統治，國民黨外來政權的內部殖民作用等對在地歷史的壓抑與控制，文化主體認同模糊、歷史意

識薄弱等困境，文化場域是文化霸權爭奪之處，更是不同群體會戰對話所在。

因此，本書的第四章，同樣以紅毛城做為研究場域，但以此為基地，拉出文化資產保存與博物館治理這兩條軸線，經由問卷調查的實證研究途徑，試圖建構一組假設，即主張以博物館做為方法，避免將文化資產的空間活用，視為文化政策的終極產物。亦即，經由博物館常設性的機構運作，一方面貫徹文化資產的教育價值；另一方面，則企圖延伸文化治理範域戰線的討論—以文化做為治理介入的場域，其中一個面向在於凸顯多元價值的衝突與矛盾所在。但若從治理術的面向來討論，如何藉由具有高度地域性特徵的文化資產與博物館機構，深化文化資產保存課題之際，激盪出在地與訪客之間的相互理解與對話，成為由文化治理導向當代反身性的必經路徑。

環繞著淡水埔頂地區地景變遷、文化資產保存與博物館建構的軌跡，一路展開對文化治理的探問與思考。這個不斷發問的探詢過程中，從結構性的、全面而整體的治理軌跡，似乎必然地導向於仰賴個人的「自我治理」（self-governance）的作用，因必須作用於、改造及利用個人與集體行為，以順應這種統治模式。換句話說，制度的改造必須緊繫於個人的屬性和能力，以及個人行為的轉變和自我轉變（王志弘，2010：14）。故本書第五章，從埔頂的洋人區轉向淡水的漢人街區，以開發超過兩百年，淡水的第一條老街「重建街」為研究主題。從淡水的歷史現場，將討論焦點重新回到當代。以「反身性美學」的概念引入，探討重建街文化保存運動現場所結構出，包含文創產業、創意市集，年輕世代的文化參與想像等寓含當代價值的文化治理課題。

後續各章構成本書的各部分，但也可以單獨篇章的方式來閱讀，因各章均以單一特定主題書寫，一方面是考量個案的特殊性，期許能更爲深入地以特定主題，切入不同面向與理論概念的討論。另一方面，本書以淡水文化景觀變遷作爲縱觀地方的視角，挑選牛津學堂、紅毛城與香草街屋三個個案，這三者雖共同具有法定文化資產的身份，但因其指定的時間點不同，面臨的歷史情境和社會變化迥異。加以分別隸屬於私人集團，但爲開放的大學環境，公眾可及性高；地方政府公部門的管轄，以及私人產權而開放參觀分享的商業模式等等，其古蹟再生模式提供文化資產活用的不同思維與可能性，在這些不同模式背後，共同帶動淡水地方活化，以及進入大眾文化消費與觀光體驗的視域中，再次詮釋了淡水文化景觀的價值與意涵，成就爲本書從地景變遷的場所意義變動，詮釋文化資產活化與博物館經營管理的文化治理軌跡的研究意圖。

第 2 章

臺灣第一座博物館？馬偕牛津學堂博物室空間建構歷程再思

第一節　前言

　　從臺灣近代化的發展來看，博物館的建構與肇始本即爲一個關涉殖民現代化（colonial modernization）的課題。在 1908 年總督府殖產局附屬博物館落成前，馬偕博士到臺灣行醫傳教時期，1882 年完工啓用的「理學堂大書院」[3]（即通稱的「牛津學堂」，Oxford College），除作爲傳授教育的學習空間外，也包含了圖書室與博物室的空間，可以稱得上是臺灣第一處私人設置、也是最早出現的博物館（陳其南、王尊賢，2009）。殖產局附屬博物館從殖民地殖產經濟角度出發，連結上萬國博覽會商展背後蘊含大量生產產出與貿易交換需求，與縱貫線通車擴大慶祝的炫耀目的，以殖民地拓殖期間的物產豐饒，或文明開化成果作爲展示核心價值。馬偕博士以其個人與門生在臺灣各地採集爲主要藏品的小型博物館，一方面連結上西方知識體系如人類學、植物學與殖民拓殖發展緊密相關的專業論述形構，另一方面則是馬偕的旅行傳教過程中，與臺灣包含原住民等不同文化的相遇和紀錄。加上培育下一代傳教人才的教育啓蒙活

[3] 「牛津學堂」爲一般口語流通的通稱。文化資產正式名稱爲「理學堂大書院」，於 1985 年 8 月 19 日公告爲台閩地區第二級古蹟，後於 2000 年改列爲國定古蹟。爲行文方便，文章內的書寫主要採用「牛津學堂」的通用名稱。詳細資料可參見文化部文化資產網，取得日期 2011.11.06，http://www.hach.gov.tw/hach/frontsite/cultureassets/caseBasicInfoAction.do?method=doViewCaseBasicInfo&iscancel=true&caseId=FA09602000116&version=1&assetsClassifyId=1.1&menuId=302。

動等意圖，凝聚為藉由標本採集、展示與知識拓展的博雅教育精神，是個透過博物館建構、達成教化文明的機構。

馬偕博士於 1872 年開始以淡水為根據地，終其一生在北臺灣從事醫療、教育傳教的奉獻。同一時期，淡水面臨英國要求五口通商開港，欲以貿易活動、將臺灣捲入資本主義全球市場，取得經濟殖民勢力；1895 年接踵而至的日本殖民統治，與這些外國影響力強勢壓境相比，馬偕博士帶進西方世界的宗教、知識與醫療技術，具有現代化啓蒙價值內蘊，對民智開化產生一定作用，更對臺灣北部近代化進程深具影響力。

依據 2010 年版 Collins 英文字典，殖民主義（colonialism）的意涵為：「一種為了獲取與維持殖民地的政策，特別是為了剝削殖民地的目的。」[4]。Merriam-Webster 字典對殖民主義的解釋為：「某個強權對另一個依賴地區或人民的控制。」以及「支撐或宣稱此控制的政策。」[5] 大英百科則指稱，「殖民主義指一個受強權控制的地區或人民，殖民的目的包括了探勘殖民地的天然資源、開發殖民者的新市場、延伸殖民者在本國以外的生活方式。」[6] 殖民的正當性問題一直是西方政治哲學思辨爭論的範疇。以西方政治政學來看歐洲殖民擴張的作為，要如何調和自然法和正義論間的矛盾。十九世紀日益發展的自由主義觀點，追求普同性與平等的信仰與價值，與殖民實踐的緊張關係

[4]　Colonialism, the policy of acquiring and maintaining colonies, esp. for exploitation. Collin English Dictionary, http://www.collinslanguage.com, 取得日期 2011.10.31。

[5]　Colonialism: a. control by one power over a dependent area or people a policy. b. advocating or based on such control. http://www.merriam-webster.com/dictionary/colonialism, 取得日期 2011.10.31。

[6]　http://global.britannica.com/EBchecked/topic/126237/colonialism-Western，取得日期 2014.02.08.

越發尖銳對立。諷刺的是，殖民者也以同樣的邏輯來捍衛殖民擴張的正當性。最常浮現的論述模式即所謂「文明化的任務」（civilizing mission），主張短時間在政治上的託管或依賴狀態，對這些「尚未開化」的社會是「必須的」，以使其能維持自由主義的體制與自我管理的能力。

通常討論殖民歷程經常容易陷入「殖民」、「被殖民」二元對立的、強弱關係的權力兩端。然而，這兩端間的權力關係作用卻遠遠更為複雜。隨著殖民歷史時期與狀態的結束，思考殖民過程遺留下來的影響及其作用，即對後殖民狀態（post-colonialism）的思考、反省與批判，可能是更為基進與急切的問題。這也是所謂的「後殖民論述」（post-colonialism discourse）或「後殖民批判」（post-colonialism critique）持續發展不墜的內蘊能量。

所謂的「後」殖民，在歷史進程的時間軸向，自然指稱的是殖民時期結束後。整體而言，其關切殖民狀態遺留下來，對當地文化與社會的影響。這個字詞最初出現於二次大戰後，大量地區脫離了以歐洲帝國主義勢力為主軸的殖民地狀態，紛紛走向獨立或建立國族國家之際。因此，這個字詞的運用不僅有其明確的時間軸指向，更有具體指涉的討論主軸。但隨著這樣的討論與概念廣泛地運用於文學與文化評論場域，到了 1970 年代後，如薩依德（Said, 1978）的《東方主義》（Orientalism）出版，史匹娃克（Gayatri Spivak, 1987, 1988, 1990）、巴芭（Homi Bhabha, 1984, 1990, 1994）等人的著作與評論受到關注與討論後，這個詞的意涵漸漸轉變為凸顯、關注因殖民及其後所造成的文化影響，而從政治、經濟、社會、歷史、文學、語言與文化各個層面，持續地深化其理論發展與論述影響力；正

由於前一階段帝國擴張與殖民主義的影響既深且廣、涉及不同地域與文化差異，加以各個理論家援引之知識背景不同，包含扣連了精神分析（psychological analysis）、後結構主義（poststructuralism）、解構主義（deconstruction）、後現代主義等學術發展變遷，使得對殖民主義與後殖民批判分析的理論內 及其意涵益發地多元紛雜。

　　放回臺灣的歷史脈絡。雖然日本的殖民統治在 1945 年宣告結束，但不論是更久遠之前西班牙、荷蘭等外來文化的短暫交會；或面臨二次戰後美國文化帝國主義（cultural imperialism）在全球擴張的新殖民（neo-colonialism）力量，甚至是內部殖民（internal colonialism）的作用等等，從歐洲帝國主義開始、伴隨資本主義全球擴張所拓展的領土殖民主義（territorial colonialism）模式及其遺緒（legacy），早已轉化變形為不同型態的殖民作用模式與權力運作關係；如此一來，後殖民論述及其批判的理論發展，在知識地圖架構的呈現與演進更具其論述發展的正當性與迫切需求。「殖民時期」歷史時間的結束，並不必然意謂著殖民時期支配社會運作的權力架構關係或文化作用力量也隨之告終。相反地，當趕走前一批殖民統治者，想要取而代之、與之匹敵的內在深層欲望，甚至可能是沿著原本的權力運作架構與軌跡，在不自覺間，進一步地深化了既存的權力與文化想像，失去其主體建構與認同的能量，而持續陷入同樣的權力漩渦。因此，一種「後殖民閱讀」（postcolonial reading）批判策略的引入，乃是欲透過重新詮釋殖民文化或文本，以期解讀殖民力量或過程中，深層而難以被查覺的權力運作軌跡與文化剝削形式（Ashcroft et al., 1998; Said, 1993）。

正是在這個知識架構脈絡下，展開研究者對馬偕博士及其理學堂大書院博物館空間建構歷程的後殖民閱讀與本文的寫作。回到馬偕博士在淡水傳教的 19 世紀晚期歷史時空，以其發展的教育、醫療與基督傳教歷程來看，的確較難直接連結上領土殖民，且傳教士的宣教模式也並非以強制的、壓迫關係進行。然而，這其中的確牽涉了文化詮釋權的優劣對比關係。透過外國傳教士所帶進來，相較於臺灣較為優位的、「西方的」、現代化、科學的知識權力，以界定出不同文化差異間的優劣與支配性的權力關係。特別是馬偕博士為訓練傳教士所設立的「理學堂大書院」，為臺灣引入了西式的高等教育機構與場所，也創設了臺灣第一座的博物館。在這個為了知識傳遞，將本土文物與西方知識並置與展示，經由馬偕博士承載的西方之眼，即透過這個「博物館化」的過程、以視覺化的、知識客體建構的關係，將臺灣變成一個被研究的、被觀覽的、被詮釋的、被再現的，失去詮釋權的認知客體。與此同時，馬偕博士也積極尋求融入本土，殖民者與被殖民者之間的曖昧關係構成了權力兩端——一端企圖透過知識的傳遞，受教者企望與施教者一樣，學習某種文明價值與馴養，成為被教化過的「文明人」，一種想要成為殖民者的權力想像。但反過來，另外一端想要成為在地人、想要被認同。而在殖民文化中構成了某種混雜（hybridity）。馬偕博士的教育醫療傳教工作，隨著宗教傳播、教徒人數與教會增加，及信仰的累積深化，一個看似本土化發展的轉化過程，似乎也改變其原本的殖民教化、文明任務的內涵、質地與目的；這個過程可能更本質地顛覆了殖民、被殖民；教化、被教化；文明與野蠻的二元架構，甚且更為深刻地回應了殖民權力結構的作用，因其已透過思想作用與每日生

活滲透於本地社會；然而，若是放回「博物館」展示與教育的架構脈絡中，要如何從一個後殖民閱讀的角度切入來理解這個過程呢？這是個融合或同化的過程？或者是「自我」（the self）與「他者」（the other）間的界線已完全消弭呢？本章意圖藉由馬偕博士設置的理學堂大書院，特別是環繞著其設置之博物館與教育的關係，思考其孕生過程、內涵與價值，做為拼湊與想像臺灣博物館發展與演進歷程圖像的一小片切片。

第二節　馬偕研究文本的再檢視

「理學堂大書院」的興建肇始與馬偕博士在臺灣的佈教歷程密不可分。1872 年，來自加拿大的基督長老教會傳教士偕叡理博士（Rev. George Leslie Mackay）遠渡重洋到臺灣。3 月9 日登陸淡水後，決定在此展開宣教工作，以砲台埔為其宣教根據地，展開傳教、醫療、農藝工作，積極爭取臺灣當地居民的認可與信任，以其租住的寓所和野外，從事傳道與教學工作，後設置牛津學堂。

牛津學堂其建築從規劃、設計、興建、使用到使用機能的設定等，均來自於馬偕博士的構想與實質參與，故馬偕博士本人的思維、對建築實質空間構成、對建築的想像運用、以及空間文化形式表徵的詮釋，為本研究探討的重點。本章內容有賴於對當時文獻資料的梳理，包含馬偕本人的日記、書信往來與相關書寫記錄等等。文獻詮釋及研究方法為研究者賴以建構起觀看視野之論述基礎。特別是本文關注「博物館教育」與「被教育」的知識權威關係，「殖民」與「被殖民」的權力作用方向，重新檢視觀看角度，成為改變此權力方向關係的起點。後

殖民論述關切於觀看與理解主體性所在的位置政治（politics of positions）而來。在切入後續討論前，必須對本章內容採用與分析的文獻素材，詳加檢視其知識生產的關係與理解角度——這個文獻觀看視野的解構本身便是一個重新檢視知識生產的歷程。

國內針對馬偕博士的研究大概可以分為幾類，包含日記、自傳式書寫、傳記、主題式調查研究與探討。馬偕博士的日記除了中、英文版本[7]外，近年來也有數位典藏的工作持續進行[8]；此外，針對當時傳教士向母會報告傳教的教會書信，也由研究者逐步進行整理的工作。早期的馬偕博士日記中文版乃是摘譯本《馬偕博士日記》（陳宏文譯，1996），為陳宏文由馬偕博士遺物中的手稿整理而得，該份手稿為馬偕之子偕叡廉牧師自英文本以白話文摘譯，並不完整，且比照英文版日記的確也呈現許多謄抄過程中錯誤[9]，故本文主要參考資料以英文版馬偕日記為主[10]。

後人以馬偕博士生平撰寫的傳記包含《偕叡 牧師傳》（郭和 ，1971），《馬偕博士在臺灣》（陳宏文，1972）《馬偕博士在臺灣—增訂版》（陳宏文，1997），《寧毀不銹：馬偕博士的故事》（曹永洋，2001），《宣教心 臺灣情：馬偕小傳》（鄭仰恩編，2001），《漂洋過海的福音天使：馬偕牧師》（ 芝怡撰、

[7] 英文版的馬偕日記於 2007 年，由基督教北部大會與真理大學共同整理出版（Rev. Dr. MacKay, G. L., 2007）。中央研究院與真理大學校史館後修訂重新於 2015 年出版馬偕日記英文版，但本書的寫作取採以 2007 年的版本為主。

[8] 該部分可參見真理大學的典藏數位化計畫，馬偕與牛津學堂，http://www1.au.edu.tw/mackay/。

[9] 對於馬偕研究史料問題，可參見林昌華，2003，馬偕研究的史料問題，淡水學術研討會・2001 年：歷史・生態・人文論文集，臺北縣新店市：國史館。

[10] 馬偕日記中文本可參見《馬偕日記（1871-1901）》（2012.3），臺北：玉山社。

張鎭榮繪，2005），《我的馬偕報告：偕叡 的故事》（劉清彥著、林怡湘繪，2006）、《黑鬚番》（Marian Keith，1912 年著／蔡岱安譯／陳俊宏編註，2003 年出版）等。這些傳記的作者與書寫，大致又可以分為兩類，其中一類為基督教長老教會成員，撰寫馬偕博士傳記具有紀念傳教的意涵，故傳記內容多以讚頌、景仰為基調，兼以提及許多軼聞故事，以凸顯馬偕博士無私奉獻的基督精神。另一類則來自於杜正勝於 2004 年就任教育部長後，提出「深化本土認同、塑造臺灣新公民」主張，編撰提供給青少年閱讀的「青少年臺灣文庫」[11]。這個文庫分為歷史讀本與文學讀本兩個系列，在已出版的十冊歷史讀本中，第二冊為來自《遙遠的福爾摩沙》（林昌華，2006）係以《From far Formosa: the island, its people, and missions》文本而重新改寫，第九冊則為《近代長老教會來台的西方傳教士》（吳學明編，2006），凸顯馬偕博士於臺灣北部傳教歷史，對建構當代臺灣歷史論述的重要意涵。

　　主題式的調查研究與探討，以專業調查報告與碩博士論文為多。前者如李乾朗（1999），後者涵括馬偕博士在醫療、傳教、教育等領域的貢獻（陳立宙，2006；曾柏翔，2006；徐柏蓉，2008；古庭瑄，2010），或論及基督教長老教會在臺灣的發展，闡述馬偕博士的貢獻與成就（查忻，2001、松井真

[11] 「青少年臺灣文庫」為杜正勝就任教育部長後的重要政策，委由國立編譯館擔任執行機構，杜正勝擔任總召集人，組成諮詢委會，委員會成員包含路寒袖、李永熾、李敏勇、吳學明、陳芳明、陳其南等學者，與當時國立編譯館館長藍順德。文庫分為文學讀本與歷史讀本，兩個系列再各自成立其編審委員會，原本預計各出版三十六冊。文學讀本分成小說、新詩與散文三類，於 2006 年 3 月先推出其中的 12 冊，當時的總統陳水扁並出席新書發表會。歷史讀本於同年 11 月舉辦新書發表，推出前六冊，但隨即引發獨派色彩強烈的爭議。截止本文書寫初稿階段，2011 年 10 月為止，文學讀本分為兩個系列，共出版了共 24 冊，但歷史讀本則僅出版 10 冊。2016 年 7 月時，未見後續新增出版。

里江，1996、孫慈雅，1984、張雅玲，1990、葉晨聲，2004）
等。

自傳式的書寫主要專書為 1895 年與麥唐諾（Rev. J. A.
MacDonald）合作的自述式作品《From far Formosa: the island,
its people, and missions》（Ed. by the Rev. J. A. Macdonald，
1895）；該書亦有多個譯本，最初的中文譯本為林耀南所譯的
《臺灣遙寄》（林耀南譯，1959），由臺灣省文獻委員會於 1959
年出版；周學普的譯本《臺灣六記》（周學普譯，1960）1960
年由臺灣銀行經濟研究室出版。這兩個版本雖對早期臺灣歷史
與馬偕研究有正面助益，但其譯本部份的疏漏、以及未能掌握
基督教相關教義內涵，故另有教友重譯、校訂後出版，重新命
名為《福爾摩沙紀事》（林晚生譯、鄭仰恩注，2007）。

根據這本書的編輯者麥唐納指稱，馬偕博士於 1895 年第
二次返回加拿大述職時，已經在臺灣傳教超過二十年，透過馬
偕博士在美國、加拿大、蘇格蘭等地與教會的演講，教會內部
認為他在臺灣傳教的成績值得肯定[12]，應該將這些經驗記述下
來，三個考量原因，第一，馬偕對臺灣的認識，比同時代的人
更為廣博（林昌華，2006：8）；其次，可以鼓舞教會的信仰
與熱誠；最後，也是最重要的原因，則是加拿大的教友擔憂他
在臺灣的工作隨時處在危險與不安中，若這些服事工作尚未記
載下來便出了事故，是非常遺憾的，故催促馬偕博士盡快地把
在臺灣傳教的點滴記錄下來（Macdonald, 1895）。馬偕博士本
人非常認同紀錄工作的重要性，趁著第二次返國述職仍在加拿

[12] 馬偕於第二次返回加拿大時，被加拿大長老教會選為總會的議長，代表其在海外宣教
成績獲得高度肯定，被視為「宣教英雄」。

大的時間，積極著手書寫[13]，同時將手邊的紀錄與報導資料，包括日記與報告的摘述、簡短筆記、觀察心得等等，交由麥唐納進行編輯，並經馬偕本人口述、補充與最後的修訂而構成這本書，成爲認識馬偕在臺灣傳教時期重要的參考依據，也是本文寫作的重要參考文獻之一[14]。

　　相較於馬偕博士的日記文本，《福爾摩沙紀事》亦提供探討馬偕思想的重要依據，但兩份文件寫作前提條件迥異。「日記」屬於個人私密記事，在寫作當下，基本上並未設定爲身後擬公開之文件；但《福爾摩沙紀事》從寫作伊始便設定爲馬偕向他人「闡述」其在臺灣傳教歷程所見所聞，特別是教會系統希望可以留下傳教士在海外拓展的行腳點滴。換言之，該書原即爲一個外來者的觀看、記錄與詮釋角度和過程；透過馬偕博士的視角，詮釋他對當時臺灣風土、民情、人文發展現況的經驗、認知、理解與感受。同時，更值得注意的是，該書因記載了 1894 年臺灣北部風土民情與人文景貌，是研究 19 世紀中葉以後北部臺灣社會與自然的重要著作（林昌華，2006：10），亦爲後世認識歷史臺灣的重要紀錄。然而，該書所具有的外來傳教士的觀看理解視角，似乎卻是比較少被解析討論的課題，甚且，因馬偕博士對臺灣的貢獻有目共睹，讚頌、肯定與孺慕的情感投射與文化想像的論述是要更爲主流的理解模式。如同

[13]　根據馬偕日記的記載，從 1895 年 1 月 14 日開始書寫，一直到五月底這段期間，在日記裡經常書寫「忙著寫書」、「寫一整天」、「睡很少」、「繼續拼命寫」等字眼。一直持續到 7 月 22 日出現的紀錄是，馬偕博士與麥唐納開始討論書的草稿文字。

[14]　正是因爲該書主要內容寫作於加拿大，亦有研究者提出，由於馬偕當時許多資料或許是憑記憶撰寫，加上最後定稿是由麥唐納執行，可能有部分誤差。加以該書未能記錄 1895 年後，馬偕在臺灣生活的狀態。然而，許多問題也隨著文獻的增加，相互比對而逐漸得到解答（林昌華，2006:10-12；郭和烈，1971:473-485），但目前指稱的部分錯誤並未損及本研究欲論述的主要課題，故該書仍是本研究探討馬偕思想的重要依據來源。

薩伊德（Edward Said）提出「東方主義」（Orientalism）論點，所謂的「東方」，所謂的「臺灣／福爾摩沙」，如其書名直譯便是「來自遙遠的福爾摩沙」，是個透過海外傳教士的體驗與眼睛所傳遞回到母國。亦即，這個文本自始便是設定給對臺灣完全陌生的讀者閱讀的，是從一個具有知識詮釋權威的書寫者，向與他具有同等文化和知識權力的讀者來描述一個遙遠東方、他們眼中的「他／她者」（the other）。因此，透過對這個文本的詮釋與後設閱讀，應更能解析出本研究所欲探索的後殖民詮釋意涵，也成為本研究後續重要的討論文本所在。

第三節　傳教士或帝國之眼？馬偕眼中福爾摩沙的後殖民閱讀

　　一般人提及《福爾摩沙紀事》一書時，往往會提到馬偕開宗明義傳遞出令人動容的、對臺灣毫無保留的愛。該段文字尚被編寫成為讚頌的詩歌[15]：

　　「我心戀慕遙遠的福爾摩沙。島上有我所付出的青春歲月，他是我生命所關注的對象。我喜歡仰望那高聳的山巔，俯視島嶼的深谷，和遠望兇猛的海洋。

　　「我愛那些黝黑皮膚的人群，無論是漢人、平埔族或是高山原住民。二十三年來我在他們當中傳揚耶穌基督的福音，為了將福音傳給他們，我很樂意千百次將自己的生命獻出。就在我寫下這些文字的當下，我如今面對著西方，望著遙遠的東

[15]　這段文字告白在該書的第一段，被視為馬偕心繫臺灣的真摯告白，有人改寫為詩體、亦有改寫為歌，命名為「最後的住家」。

方，盼望善良的上帝再次引領我，穿過寬廣的太平洋，回到我福爾摩沙的故鄉。」[16]

馬偕博士這段文字的確令人感動與深深敬佩，但原書接下去的文字則更忠實地傳達了馬偕博士在臺灣傳教時，內心的考驗與掙扎：即使已經在臺灣生活了二十多年，臺灣在馬偕博士心中，始終是相對於故鄉加拿大的「蠻荒異地」，不論是在記憶中、認同與文明教化的價值，臺灣依然是個相對於加拿大的「他者」（the other）[17]。他在跟故鄉人提到對家鄉的思念時，提及他對臺灣島上生活的認知與描述基準，仍是以故鄉作爲準繩的。

「我愛我的臺灣島，但這些年來也從未曾忘記童年的故鄉，並且時常以它爲榮。當我初到臺灣，……路上常有匪徒呼嘯，當我到山中傳道遇到凶番、夜晚聽到他們飲酒作樂狂叫，當我獨自在可怕寂靜的原始林中，……每每令我在過去的二十三年中，常會從遙遠的福爾摩沙思念起我的左拉故鄉。……記憶中的加拿大對我一直是甜蜜的，而如今，當我在講述一些在那個遙遠的島上的生活時，我是依我的出生地的生活觀點來描述的。」（林晚生譯，2007：3-4）

馬偕博士對臺灣的熱愛與無私付出無庸置疑。但以上帝的僕人到福爾摩沙之地傳遞福音的前提，乃基於這是個需要信仰上帝以獲得救贖的荒漠。在認知與論述上建立起此強彼弱、此

[16] 本段中譯文字取自林昌華版本的譯文（林昌華，2006：9）。
[17] 根據陳宏文（1972/1982）的資料，馬偕博士不習慣臺灣料理，在臺灣終其一生均是食用西餐（陳宏文，1972：107/1982：126）。另提及當時的交通問題，馬偕博士前往宜蘭傳教時，雇用挑夫爲其挑行李，一邊是衣物、毛毯，另一邊則是專爲他準備的西洋料理（郭水龍牧師提供，引自陳宏文，1972：113/1982：133）。

優彼劣、此先進彼落後的二元對立關係，成爲建構兩造權力優劣的基本架構，以下列三個例子來說明。

　　由於當地人的排外因素，馬偕最初落腳淡水租屋處是歷經辛苦才終於租到的馬廄。雖髒亂且僅有兩只松木箱相伴，別無長物，但馬偕博士對終於有棲身之處充滿感激，約略顯露出面對異地且語言不通的寂寞，第一個信徒嚴清華的到訪且最終願信服主的過程，雖是受馬偕傳教感召，在《福爾摩沙紀事》書中，馬偕將這段過程視爲在臺灣宣教工作的開始，且認爲阿華的出現是他向上帝祈求的實現（林晚生譯，2007：125-129）。但事實上，馬偕日記裡對這段過程的紀錄，呈現出來的卻是上帝的福音與中國道教、佛教與儒教的對戰間，兩方知識權力關係的不對等。根據馬偕日記，1872 年 4 月 19 日嚴清華第一次到訪，接著在第二天與幾位文士一起到馬偕住處，辯論一些問題；4 月 22 日又有六位文士來與馬偕辯論。馬偕寫道，他針對在地人自己的信仰系統，包含道教、佛教與儒教提出許多質問，但發現他們被問得啞口無言後，隨即離開。爲準備更多辯論的材料，馬偕提到自己整夜未眠 [18]。接下來在 4 月 23、24 日兩天都一樣，馬偕睡得很少，積極準備，且有更多人來參與辯論，超過二十個讀書人與教師出席，都被馬偕問得沉默以對，經過激烈對詰後終於認輸 [19]，只得請求他講道，而馬偕的第一個信徒，便是在聽了馬偕講道後信服基督。

[18]　對照《福爾摩沙紀事》一書中的用語和馬偕當年在 1872 年英文日記裡的用語，顯得溫和許多，在日記裡，這段話是 I sat up all night preparing for further attacks.「attack」一字凸顯其強烈的戰鬥、攻擊企圖。

[19]　4 月 24 日的日記，這段話爲 I never felt so anxious for a conflict and had not long to wait. We slashed right and left vehemently until one by one was silent. 都是相當激烈好戰的字眼，一方面凸顯馬偕辯才無礙，但或許也展現兩方在知識權力上的不對等關係。

馬偕曾經提及在他北部傳教的過程中，有兩個最困難的地區，一個是三角湧（三峽），另一個是艋舺。《福爾摩沙紀事》第十七章命名為「**艋舺信徒是怎樣贏得的**」，描述馬偕與門徒曾在艋舺遭受最劇烈的抵抗與羞辱，最終這個過程是如何逆轉地崇敬馬偕。在馬偕的描述裡，「*艋舺是北臺灣一個牢不可破的異教重地，是一個最大和最重要的都市，全都是漢人，而只要與外國有關的一切都極力反對。*」（林晚生譯，2007：153），從 1872 年馬偕與阿華便曾經體驗到當地人的不友善，1875 年再次拜訪時還是感受到當地對外國人的不友善。

　　但事實上，若改變觀看與詮釋的角度，這的確是一段不同文化經驗者相遇時的衝突。依據臺灣當時法令規定，除通商口岸外，任何外籍人士不得購買土地房產，只能租用，且當地頭人亦強力主張，要求在地居民不得將房產租給外籍傳教士。1877 年，馬偕博士成功地在艋舺地區租到一處簡陋的房屋設立教堂，設牌書寫「耶穌的聖殿」，引發當地居民的高度反彈，群情激憤產生激烈衝突。馬偕與其門徒並未退卻，在第二天依然回到艋舺，群眾反彈更為激烈，馬偕與門徒所到之處，房子幾乎被拆成碎片。情況危急之際，清廷官員與英國領事都正好出現，依據馬偕的描述，官員希望領事請馬偕離開，反而被領事拒斥，英國領事說：「*我無權對他發出這樣的命令，反之，他身為英國的臣民，你應該要保護他。*」（林晚生譯，2007：156）最後，清廷官員跪在地上請求馬偕離去，仍然被拒絕，在馬偕的堅持下，官員留下一小隊士兵守護秩序，直到幾天後，激動的群眾情緒才逐漸平穩。雖然清廷官方表示願意在稍遠處提供場所供馬偕設置教堂，但他堅持留在原地繼續努力，經過馬偕「勇敢無懼」的堅持信念，終於逐漸獲得艋

胛人的認同。然而,這段文字在馬偕日記上的描述,則不盡然相同。從 9 月 9 日艋舺教會落成,居民便一直有反彈情緒,12 月 10 日,艋舺教會被拆毀,12 月 12 日,英國領事得知艋舺的動亂,前去拜會中國官員後,官員派二十個士兵來守護教會,得以節制居民的躁動。12 月 15 日,見群情難以控制,英國領事再度到艋舺,清朝官員考慮眾怒難犯,請馬偕暫時躲避。亦即,比對《福爾摩沙紀事》的描述以及馬偕日記後可以這麼說,從官方角度來看,一個外來宣教者激起在地信仰上的衝突,社會秩序的維護乃是建立在官方讓步的前提下始獲得平靜;但對馬偕而言,是上帝與信仰力量的勝利。

馬偕辛苦在此佈教十年後,1887 年,艋舺人開始會對馬偕展露笑容。根據馬偕日記的紀錄,艋舺人首次從稱呼他「番仔」改稱「偕牧師」。[20]1893 年,當馬偕第二次要返回加拿大前,最後一次到艋舺做禮拜時,艋舺人列隊歡迎向他致意,一路送他回到淡水,關係完全改變[21],他將這一切均歸於主的榮耀與聖名。

馬偕的意志堅定、是上帝堅貞而勤奮的僕人。但當時臺北城最繁華的艋舺地區,是商業活動活絡、移民信仰的中心,也是個歷經多次械鬥、利益衝突爭奪的民風剽悍之地。面對外來信仰與宗教的出現,其強力抵抗反應與表現不難理解。但對帶著上帝福音而來的馬偕來說,這裡是充滿愚昧無知人們的所在,是需要耶穌基督的祝福與解救的。不同文化的差異無法和

[20] 1887 年 12 月 10 日的日記記載。
[21] 根據陳宏文(1982:55)的描述,1879 年,馬偕終於能夠在艋舺購地建築教堂,於同年 11 月 16 日落成,當年艋舺一下考上三個秀才,他們一致認為是教堂帶來吉祥的徵兆,地方頭人也如此認為,故從此不再反對馬偕在此傳教。

平地相互理解與聆聽，是一種對於傳遞上帝福音的阻礙，也可能藉由洋人的強勢，成爲壓抑不同文化的不對等權力架構。例如馬偕曾經在日記中，以該地區低矮平房作爲攻擊批評艋舺人的措辭，「你們低矮的房子顯示你們性格的低落。」[22]又例如馬偕在清法戰爭後收到賠款可以重新建設教堂時，他蓄意地想要建築很高的尖塔。馬偕說，除了裝飾的目的外，是爲了打破中國人對風水的迷信，「因教堂的牆只要建得高出鄰近的房子幾呎高，就必將引起鄰居們的憤怒和惶恐，因爲這樣是破壞了風水。……我想，現在要建新的教堂正是一個好機會，在艋舺、新店和錫口三間教堂都豎了尖頂，來讓異教徒看出他們所信的風水只是一種迷信。我們在山形的屋頂上再加上七呎高的塔，然後再加更高，又更高。」（林晚生譯，2007：190-191）

　　另一個更凸顯出馬偕認爲臺灣本地孔需「文明教化」的例子是他對原住民的理解。《福爾摩沙紀事》一書有極大篇幅討論原住民。總計分成六個篇章的內容裡，第四部份標題爲「被征服的原住民」，第五部分則是「山上的生番」，即占了全書約三至四分之一的篇幅。這些內容主要交代在臺灣北部西海岸傳教工作有一定成效後，馬偕開始往東海岸地區移動，而逐步接觸到東部的原住民，如宜蘭的噶瑪蘭族、花蓮的「南勢番」等。在馬偕的描述裡，平埔番是被貪心的漢人欺負的「受害者」，因爲他們不識字又不懂法律，只好任由漢人擺佈（林晚生譯，2007：196）。那麼，對馬偕來說，平埔番是他心中的弱勢群體？馬偕接著提出，外國人剛開始接觸平埔番時，會因爲

[22]　1875 年 4 月 24 日的日記記載。

喜愛他們的直率與熱情而認為平埔番較漢人優越，但馬偕卻認為：「我卻從來不曾這樣認為，而且愈與他們相處就愈清楚地看出馬來種人的低劣。平埔番的殘忍與凶狠遠超過漢人。他們雖然率直熱情，卻也顯現平埔番人極強的復仇心。」（林晚生譯，2007：196）不過，相較於漢人，馬偕對原住民是要更為寬容與同情的。他將原住民的處境歸因於受到漢人的壓迫，也因此更需要基督耶穌的關愛。但馬偕對不同部落與地區原住民的觀察與詮釋，卻也的確呈現為一種收集「奇風異俗」他者的眼光。

伊能嘉矩認為，馬偕提出「生番、熟番，平埔番與南勢番」的分類，以及泰勒（George Taylor）提出的「排灣、阿美、知本與平埔」的分類，一個偏重於臺灣北部、一個偏重於臺灣南部，其分類知識雖然並非政治上的分類，但一方面並非臺灣整體性的種族分類，也受到清帝國的分類影響，亦非屬於具科學性的分類知識（陳偉智，2009：3）。但至少從這些相關文字可以判讀出來，在馬偕的認知中，的確必須透過教育的手段，來進行這些番人的教化工作，使他們得以認識上帝，這亦為馬偕傳教被賦予的神聖任務。馬偕在臺灣宣教的過程中，很快地便意識到訓練本地傳教士，基於在地風土語言等優勢，是提升傳教的重要助力，也是牛津學堂設立的內在緣由。故本文後續寫作先討論馬偕對宣教與教育活動的觀點，再及於牛津學堂的建構過程、其博物室設置產生的教育內涵，及博物館展示與承載知識架構關係的後殖民角度分析。

第四節　馬偕的宣教任務與臺灣本土教育進展

4.1　基督教宣教與世俗教育的發展關係

　　西方教育的緣起與宗教組織關係密切。透過傳教與講道，教會代表對當時社會大眾在思想、價值、信仰之傳遞與建構的強大力量。最初天主教神父意識到教育的重要性而建立起學校體系。故在歐洲，許多大學都有天主教的背景。耶穌經常在各地對信徒和群眾施教，當時並沒有學校的正式的教育機構，也沒有正式的教材，僅能就日常生活中與人類生活關係密切的事物，以直喻、隱喻等方法，讓門生信徒群眾學習道理。耶穌死後教會才成為基督教的第一個教育機構。早期基督教教育乃是以宗教和道德教育為主，反對一般非基督教學校的課程。在16 至 17 世界的宗教改革（Protestant Reformation）後，基督教面臨世俗化與國家權威擴大等歷史條件，包括學校系統、教學方法、教育內容與教育組織等，均產生極大影響。受到新教信仰影響之處都有設置現代化學校的基金，為一般人設立普通初級學校，以研讀聖經為最基本科目，以及部分的職業訓練。中等與大學課程則多採用人文主義的教育。宗教改革另一項重要發展是使政府成為創辦學校、支持教育的機構。雖然教育和宗教並未完全分離，但教育主宰全也漸漸轉到政府手中（楊希震，1974：99-116，轉引自孫慈雅，1984：39-40）。

　　相對於西方教育體系與基督宗教的緊密關聯，中國的教育體制則與封建王朝的權力體系連結，讀書人學習知識、接受教育乃是為了透過科舉制度、進入仕途，以期修身齊家治國平天下，實現士大夫社會責任。臺灣在納入清朝版圖之際，雖然也

有官方正式的儒學、書院等官辦學校體制的建立，但彼時亦正值清朝面臨西學東來的時局發展。1885 年臺灣正式建省，首任巡撫劉銘傳為了配合新興實業的發展，除積極充實舊學體制外，也開始創設西學堂、電報學堂等新式教育體系 [23]。早在劉銘傳之前，西方傳教士便已經擔任將西方教育引入臺灣的角色與工作，只是這些工作較為零星分散，依傳教士所在地區而發展各異；日本殖民時期始為臺灣現代化國民教育體制建制化之開端。

　　19 至 20 世紀初的一百多年為基督教傳道史上空前發展時期，臺灣也深受影響。英格蘭長老教會（The Presbyterian Church of England）自鴉片戰爭後即加強對中國的關係，在廈門與汕頭一帶傳教；臺灣開港後也有多名傳教士先後來台，隸屬加拿大長老教會的傳教士馬偕也在這波海外宣教的風潮下，歷經從中國到臺灣傳教的歷程，最後選擇落腳淡水展開海外傳教工作。由於基督教的傳入與外國軍事干預、經濟侵略和不平等條約是同時並進的，使得本地人與外國人之間始終存在著緊張關係、高度排外也拒斥他國文化。外國傳教士雖然因為這些條約的簽訂保護得以在臺灣傳教，但為避免臺灣人對傳教士及基督教反感與排斥，致力於學習本地語言以利於溝通，且致力於以醫療、教育與社會服務事業來協助佈教工作之推展（孫慈雅，1984：20-21）。

[23]　由劉銘傳所創的臺灣官方新式教育主要由三類學堂來進行，1887 年於大稻埕設置的西學堂，主要教授英語、地理、歷史、測繪、算學、理化與漢文，初期招收 64 名學生；1890 年設置電報學堂，招收十名學生，主要養成司報生及制器手。1890 年的臺北番學堂招收 20 名原住民學生，教授漢文、算學、官話和台語。其餘如臺南（設於恆春縣城）與大科崁亦設有番學堂，以達「撫番之效」。但這些學校在 1891 年 2 月後均隨劉銘傳卸任而宣告停辦。

4.2 馬偕對培養宣教人才的考量

以「教育」活動來推展未開化之地的教化，提升宣教成效，為 19 世紀海外宣教的重要取向。一如殖民地統治者以教育體制系統性地進行受殖民者的思想控制與馴化，有著弔詭的雙重性。一方面，從殖民論述來說，隱含的啟蒙假設，主張以知識傳遞來開化民智，解除其脫離愚昧之境，提升在地人民的生活水平，這成為正當化統治者帶來文明力量的論述基礎。另一方面，統治者藉由知識傳遞的過程，強化、灌輸被殖民者對統治者的認同，使得教育場域成為馴訓的基地，文明化的過程隱含了向有權力者的認同。在宗教的場域中，傳遞福音、信仰上帝與真理，以知識的力量，讓「野蠻人」認識上帝造物主，以自身啟蒙的過程，求得在神的國度中得到救贖。「其目的是要把基督福音傳給人們，使他們在昏暗中能受到真理神能的啟發，以驅除過去一直讓他們朦朧看不清上帝之城的謬誤和罪惡的烏雲。這是所有海外傳教的目的。」（林晚生譯，2007：274）

對海外宣教士來說，推動教育活動乃是面對荒昧落後地區人民必然須建構的體系。但對馬偕博士來說，除了積極地教導最初追隨他的信徒外，他更意識到，這些學生可以在本地的傳教發揮更大的成效，即他對如何在北臺灣傳教，始終抱持著應該以本地人來傳教可收事半功倍之效的見解。「在北臺灣宣教工作的主要計畫是培訓本地傳教者。」（林晚生譯，2007：275）。

他的主張乃是基於兩個條件，最重要的是臺灣這個「瘴癘」之島、險惡的天氣與環境不利於外來者；其次則是基於人力與經費上的經濟考量（林晚生譯，2007：275）。從環境條件來說，「會讓外國人死去的氣候與環境，本地人卻能生存，而

會令我寒顫或生熱病的地方，本地人卻能在那裏生活得精神抖擻心情愉悅。」地理環境條件差異外，另一個重要的原因是人力成本。相對於國外傳教士，本地人力是相當低廉的，「教會奉獻用來支付一個外國宣教師的費用便足以雇請許多個本地的工人。」

馬偕博士從一開始便思考著如何訓練信徒，從最早的信徒中選出合適的人來擔任本地的傳教工作，在他心中，臺灣仍是個充斥異教徒的蠻荒之地，「我們要先明白，宣教工作是必須要由受過訓練的傳教者來做。在基督教的國家，一位沒有受過訓練的傳教者可能能成就一些事情，但在信異教的地方，就無法有所成就了。」（林晚生譯，2007：275）

4.3 逍遙學園模式的宣道與教育：本土探索與知識建構

訓練本地宣教士是馬偕關切的首要問題，但他並非從一開始就屬意要蓋一座學校。「我們在北臺灣的第一所學堂並非是現在那座俯視淡水的雄偉牛津學堂，而是在戶外的大榕樹下，上帝的藍天就成為我們的拱形屋頂。」（林晚生譯，2007：276）這種以大地因地制宜、就地取材的講學與知識傳遞方式，事實上是配合馬偕到處講道、同時授課的模式。在臺灣北部基督教發展史中，這個時期被稱為「逍遙學園」（peripatetic college）、「巡迴學院」（Itinerary College）與「田野大學」階段。[24] 也有研究者將馬偕抵滬尾後，到 1880 年回加拿大述職

24　參見 1. 徐謙信編，1972，《臺灣北部教會暨學院簡史》，臺灣神學院出版部，p.2。2. 鄭連明主編，1965，《臺灣基督長老教會百年史》，p.59，臺灣基督長老教會總會歷史委員會。3. 滬尾文史工作室編輯，1992，《春風化雨二甲子—馬偕博士在淡水》，p.26，臺灣基督教長老教會淡水教會 120 年慶典籌備會。

階段，稱爲「露天教育」。這八年間，總計培養出二十二個學生，這些學生後來被派到各處傳福音（陳宏文，1972：75），成爲北部長老教會拓展的重要人力基礎。

至於馬偕何以採取這樣的教學方式，受限於海外傳教在經費與人力限制，無法構成組織性的學校體制固然是原因之一，但另外兩個可能的推論是，首先，馬偕傳授知識、培養人才的目的在於訓練傳教士，而不在於提供完整的、系統化與體制化的教育，這從許多學生受教育的過程，視教會拓展任務的需要，夾雜前往講道服務，再回到馬偕身邊學習的模式可見一斑。其次，則與馬偕藉由一面到處講道、傳福音，一面進行對臺灣探索的活動模式有關。亦即，在 19 世紀前期，博物學（natural history）的知識體系演進發展與殖民拓殖之間的緊密連結，某個程度也反映在馬偕對臺灣在地知識的探索模式中—藉由不斷地觀察、採集，以人類智識的文明工具作爲辨識宇宙大地生物、探討自然生物的現況及其演進，以接合上宗教教義，及上帝造物之間的奧義。

因此，除研讀聖經道理外，馬偕的教學方式乃是伴隨其對臺灣的在地遊歷探索。出於外來者對「他者」的好奇，透過四處遊走探訪，一方面認識臺灣各地民情，作爲構築且支撐其傳播福音，促進「野蠻人」文明開化的論述基礎。另一方面，則是廣泛運用 19 世紀博物學的科學知識與概念，以其知識優勢角色，對臺灣這個美麗但落後的蠻荒，建構出一套對臺灣在地知識的詮釋權；最後，值得注意的是，這些知識的建構雖呼應 19 世界科學知識發展的進步論述，但最終仍是歸於造物主所創造的萬物生命與秩序。在《福爾摩沙紀事》中提到：

「每天我們從吟詩讚美來開始，天氣若好時，我們就到戶

外，通常是在榕樹或竹叢下，在那裏讀書、研討和考試。⋯⋯
另一處我們喜歡去的戶外是基隆的岩石。我們租用舢舨、帶著
陶罐、米、蔥蒜和芹菜，然後我們搖到海外有砂石桌和柱子的
地方。⋯⋯我們會在砂石上研讀到下午五點，然後就沿著岸邊
水淺處走走，看到了有貝殼、活珊瑚、海草、海膽等，就會潛
入水中把它撿來做研考。有時會讓大家用繩鈎釣個把鐘頭的
魚，一方面為自己提供食物，同時也可用來做標本。

　　「第四個培訓的方法也是一個對他們極有助益的訓練，就
是一起各處巡迴旅行。在旅途中，一切都可成為討論的事物，
包括福音、人們、如何向人傳講真理以及創造一切的上帝。在
旅途中，每個人每天都會習慣性的去收集某種東西的標本，像
是植物、花、種子、昆蟲、泥巴、黏土等，到了休息的地方
時，就對所收集到的東西做研究。」

　　一如馬偕提到，他與學生外出傳道講學，尚伴隨著在臺灣
各地的探勘與採集，藉由物質物件的收集、命名與詮釋，隨著
所採集標本數量的累積，成為牛津學堂興建完成後，設置博物
室的主要收藏來源。這更是個讓馬偕逐步建構臺灣知識與認知
的動態過程。博物室從最初僅設在他自己家裡，在牛津學堂落
成後，逐步發展更為完整健全，不僅做為學生上課的實物教
材，也可供人前來參觀的小型博物館。而這個從物件收集、在
地知識系統的探索與建構，一直到實體物件的公開展示陳列，
以促成其做為教育推廣實物，促成知識的累積與深化的過程，
正是完全符合近現代博物館發展的軌跡與其實質內涵。

第五節　牛津學堂空間生產─學堂興建、教學與傳教活動之連結

5.1　牛津學堂建校緣起及經費籌募

　　雖然馬偕持續以講道授業模式培育傳教師，但眞正促成「牛津學堂」實體學校建築的落成乃是來自於加拿大鄉親的捐款。

　　《福爾摩沙紀事》中記載，馬偕博士自述學堂得以興建，是故鄉《守望評論報》（Sentinel Review）的提議，牛津郡郡民發起爲臺灣興建學堂募款，引起當地各教會牧師、信徒的熱烈響應與捐款（林晚生譯，2007：279）。另根據中文版馬偕日記，1880 年 6 月 24 日，當馬偕一次返國述職[25] 抵達家鄉加拿大魁北克時，日記裡提到「我也在各地募款，準備在臺灣建造一所神學校。」（陳宏文中譯，1996：120），但在英文版日記中，並未找到類似的紀錄。鄭連明編的《臺灣基督長老教會百年史》則是較爲完整地描述馬偕的一次返國述職（鄭連明編，1965：56-57）。根據其描述，馬偕原本並不打算回去，是加拿大母會的海外宣教會要他返國省親休息，並且向教友報告在臺灣的宣教情況。在這次的報告中，馬偕發現，母會對海外宣教的態度有極大變化，聽聞他在臺灣宣教的成績後，原本並不積極推動海外宣教工作的母會態度出現轉變。

[25]　根據馬偕日記記載，馬偕博士於 1879 年 12 月 31 日偕同夫人及長女離台，要返加拿大，向總會海外宣道會述職。途經廈門、香港、新加坡、錫蘭、印度、埃及、檳榔嶼、義大利、法國、德國、英國等地。據統計，臺灣北部已有教會 20 所，傳教師 20 名，信徒 300 名。

馬偕與夫人張聰明等家人一起返回加拿大，四處演講報告其在臺灣宣教的經驗獲得了高度肯定，可以由幾件事情窺見。首先，爲肯定其宣教的奉獻與偉大表現，Queen's 大學頒給其榮譽神學博士。其次，此行窺見母會對海外宣教態度的改變，也點燃許多年輕宣教士的海外奉獻熱情，如馬偕的後繼者吳威廉（William Gauld）便是其中一位。最後，也是最重要的，則是故鄉親友爲表達對其宣教的關心與鼓勵，由安大略省（Ontario）牛津郡（Oxford）當地報紙《守望評論報》主編發起在淡水興建神學院的募款運動，獲得當地熱烈支持。《臺灣基督長老教會百年史》的描述與馬偕自己在《福爾摩沙紀事》一書的描述相符。然而，由於馬偕成書在前，後者或許也是參照了馬偕的記載而成，那麼，關於設置學校的緣由究竟是來自於故人的鼓勵捐獻，馬偕本人的意志，甚或是出自母國教會的主張呢？這個問題意識的核心在於學校設置與教會傳道的關聯與作用。

《北部臺灣基督長老教會的歷史》（陳宏文中譯，1997：49）提到，這個募款運動受到眾多鄉親認同，馬偕和兩位牧師四處去演說募集金額，長老教會其他教派亦因深表贊成而爲此事奉獻。比對馬偕日記英文版，馬偕 1880 年 6 月 24 日抵達加拿大後，日記裡開始出現到各地去演講，同時獲得捐款的紀錄，雖未言明捐款特定的用途，但或許可作爲佐證。而前述多筆資料對獲得多少捐款仍有數字上的出入，但多筆文獻較爲一致的記載是，包含英文版日記、《福爾摩沙紀事》記載 1881 年 10 月 11 日，當地爲馬偕舉辦歡送會，安大略省省長 Oliver Mowatt 親自出席參加，當天報社代表將募款款項加幣 6215 元

交給馬偕[26]，這筆錢成為興建牛津學堂的主要資金來源。

　　事實上，經過八年逍遙學院式的講學與傳道，及其在北臺灣宣教事業的拓展，馬偕於 1879 年 3 月寫信向加拿大的「海外宣教會」（FMC, Foreign Missionary Committee）報告指出，他不擬繼續發展逍遙學院，其原因並非此方式不成功，而是有越來越多人想來學習，必須有較為固定的學校組織來因應。而學生人數增多，住宿問題也是因素之一（MacDonald, 1968：145, Mackay, 1908：168-169，轉引自彭煥勝，2003：9）。這份資料等於支持了前述《北部臺灣基督長老教會的歷史》的記載，更說明積極培育本地傳道人才，乃是馬偕本人極有計畫性的思考，也說明如何能積極而有效地，貫徹上帝賦予他傳播福音的神聖任務，始終為馬偕博士念茲在茲的莫大期盼，學校體制對思想傳播的莫大效用，以及不同文化透過教育場域的傳播交流展現。

5.2　理學堂大學院建築特色：從建築到校園的建構

　　馬偕與家人重返淡水後，選定「牛津學堂」現址興建校舍。該建築係由馬偕博士親手規劃、監工。針對牛津學堂建築，馬偕留下的紀錄相當有限，幾乎可說是沒有任何記錄：其第一次從加拿大取得牛津郡鄉親的建校捐款返回淡水的 1881 年 12 月，一直到學堂落成的 1882 年 7 月 26 日間，在英文版馬偕日記裡，沒有記載相關設校的紀錄，僅提到學堂落成啟用

26　根據馬偕日記，1881 年 10 月 11 日在 Woodstock 市有盛大聚會歡送馬偕一家，近 2000 人出席。1881 年 10 月 21 日踏上返台之旅途。1881 年 12 月 19 日馬偕途經美國、日本返抵淡水。

典禮。在《福爾摩沙紀事》中出現對牛津學堂的描述：

「牛津學堂座落在一處優美的角落，比淡水河高出約二百呎，從那裏朝南可俯瞰一切。整個建築從東到西有七十六呎寬，從南到北有一百一十六呎深，它是用廈門運來的小塊焦紅色的磚建成的，外層再以油塗漆過，可使建築在多雨的淡水不易損壞。大廳的四個拱型的玻璃窗，講台的寬度和建築的寬度一樣寬，並有一面同樣寬長的黑板。」（279）

馬偕博士的外孫柯設偕有較爲詳細的描述：

「其間工程所用一磚一瓦，均由廈門運入，其尺寸與本省所製者不同，較扁且較長。因當時缺乏水泥，馬偕博士乃叫工人以糯米加水蒸煮後再混入石灰搗之，另加少量糖使增加黏性來代用，至今仍有水泥之效，建築技術上之奇蹟，又於建校之際，由於技工看不懂馬偕博士所畫之設計藍圖，馬偕博士便以番薯造出一具模型供工人參考建築，此事亦爲當時之一段軼聞。」

馬偕對學堂的見解不僅只是建物硬體設備而已，還包含整體環境的配置，「建築物完成後，再來我們就是整理園地。我們把各種的樹、灌木和種子在適當的季節種下。……如今的校園，從新的公路一直到學堂的校門口全長三百六十呎。我們沿路兩旁都種常綠的榕樹，樹枝已都相互交接，學生在上完運動課後是個很好的乘涼地方。……整片的園地由水蠟樹和山楂種成樹籬圍起來，……整個園地總共種有一千兩百三十六棵長青樹，看起來就像個小樹林，還有一百零四棵夾竹桃間隔的種在五百五十一棵的榕樹間。」馬偕對於這些花草樹木、道路建設整體環境配置鉅細靡遺的描述，一方面呈現出他極爲細心、用心經營環境的態度，花草樹木共同構成整體景觀，這呼應了馬

偕遊學教育模式，大地萬物都值得學習，對環境美感的感知與體會也是培育人才與品格的一環，以及在神學信仰上，將這些全都歸於對造物主的崇敬感恩。馬偕自己提到，「我若在淡水，晚上就會在樹木下、叢林間一繞再繞的走好幾圈，既可運動，又可察看學院，還可冥思。花和樹的味道與景色能讓人感到精神百倍，整個校園看起令人賞心悅目，對學堂也很有幫助。」（林晚生譯，2007：281）

對馬偕而言，在上帝造物主的引導下，其營建牛津學堂的空間實踐，所謂學校絕非只是建築室內空間而已，而是整個校園環境都包含在內；學堂空間所能瞭望的淡水河景觀，與周邊環境的關係亦為其所構想的內涵。根據建築史學家李乾朗對牛津學堂的復原推斷考證認為，理學堂大書院的平面格局與臺灣傳統四合院民宅或寺廟類似（李乾朗，1999）。即建築量體呈現「口字型」配置，中間留有中庭，兼做為通風採光與活動空間之用（參見圖2）。第一進門廳由兩根磚柱支撐屋簷，左右護龍是直接在山牆面開闢門窗，這兩種均非典型傳統閩南建築的做法。此外，第二進也與前面的左右廂房脫開，一方面可以得到較為寬敞的中庭，左右圍牆設有獨立的出入口，推斷第二進應該有其較為獨立的功能。依據《福爾摩沙紀事》中相關學習活動記載之比對，推斷第一進空間應為主要的上課講堂，資料陳列室、閱覽室、音樂教室等等學習空間；第二進則應為學生宿舍，包含廚房、餐廳、儲藏空間等生活場域；中庭空間為學生上體育課、練體操與操槍等課程之處。另依據建築西側廂房側有兩支煙囪，推斷該側廂房應為設有壁爐的教師休息室與會客室。同時，該側亦為瞭望英國領事館、紅毛城與淡水河口景致極佳之處。即由此推論，馬偕最早設置的博物室空間應該是

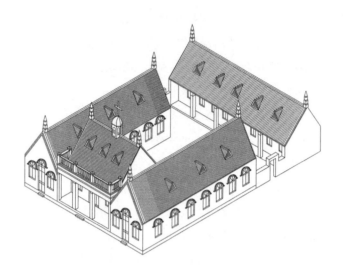

圖2　牛津學堂復原等角透視圖

建築整體呈現合院格局，中庭為學生活動及體育課的空間。但左右護龍並未以落水廊連接，第二進建築物與左右兩側廂房中間斷開，留設側面出入口。半圓拱窗、屋脊尖塔與老虎窗等做法則透露出西式建築的成分。

資料來源，李乾朗（1999, p.58），本研究重新繪製。

位於東側廂房（參見圖3）。

　　雖建築外形採取廈門運來的紅磚，配置模式與合院格局相似，室內屋架則採用西式木構架。其他包含屋頂採用的臺灣瓦、山牆面的懸魚、搏風版等，均為閩南式建築採用的元素（參見圖4）。從立面來看，女兒牆下線腳（moulding）的作法較類似於希臘古典建築的山牆（pediment）。而女兒牆最初採用磚柱與菱形格（Diamond Lattice）的木條斜櫺做法，亦為西式常見形式。圓形拱窗、木質百葉簾、玻璃窗則屬於西式建築的做法，加以臺灣當時應玻璃尚不普及，推斷玻璃應為進口材料。而第一進屋脊中央放置了十字架，但在兩側屋脊另有狀

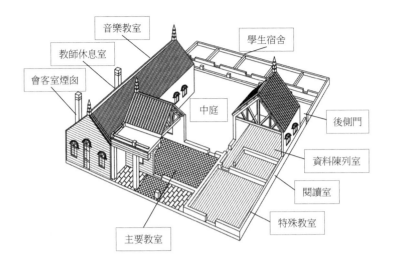

圖3　牛津學堂室內原用途考證圖

第一進建築為主要的課室講堂；另根據研判，東廂房應為資料教具陳列室、圖書室等空間，亦即為馬偕最初小型博物空間所在處。較可惜的是第二進建築物已遭拆除重建，中庭亦已加蓋現代水泥建物，原始風貌有所改變。

資料來源，李乾朗（1999, p.58），本研究重新繪製。

似佛塔的小尖塔。這些混雜的元素與風格，均說明牛津學堂乃是臺灣在地樣式與西洋建築融合混雜的時代產物。值得關注的是，馬偕博士雖曾在臺灣設計多處教會建築，及其自宅，但以偕醫館、馬偕自宅與牛津學堂這三棟現存馬偕博士參與設計督造的建築來看，相較而言，前兩者的建築風格均較偏西式建築風格，特別是馬偕自宅以三面拱廊圍繞，四坡斜屋頂、地面臺基抬高等做法，基本上屬於「殖民風格」（colonial style）。唯有牛津學堂呈現出較多閩南傳統建築元素與風格。這樣的建築風格選擇或許可以理解為，馬偕為了取得臺灣人的認同而積極採取在地建築形式的做法，促成了傳統建築與西洋建築揉雜的

圖 4　牛津學堂剖面圖

從建物第一進的剖面圖來看，室內屋架乃是西式木構架，入口簷廊類似於傳統建築的做法。但屋脊上的尖塔，則凸顯了西方教堂的表現形式。另外半圓拱窗、以及窗上方磚砌的「止水楣」（returned label stop）則屬於西方建築元素。

資料來源，李乾朗（1999, p.57），本研究重新繪製。

混血特性（hybridity）再現，說明了殖民與被殖民者之間的關係並非穩定而單向，知識權力與資源的優勢掌握者，欲取得另一端的認可或相互溝通，必須取得與在地文化相互同等對話的機會才有可能。牛津學堂建築物樣式與元素所呈現不同文化間的相遇、融合的空間隱喻，凸顯了馬偕將博物館設置於此，展示在地異文化文物和西方文明交會的軌跡，見證臺灣現代化進程中，「博物館」此現代教化機構浮現的歷程，及其深刻蘊含的殖民混血本質。

5.3 強調實物操作與體驗的博雅啓蒙教育

1872 年 9 月 15 日，牛津學堂落成典禮及開學式，十八人獲准入學。在當時的理學堂大書院中，擔任教席者除了馬偕本人與師母張聰明女士外，還包括嚴清華、陳榮輝、連和與蔡生等四人，這四位均爲馬偕逍遙學園時期培育出來的學生[27]。理學堂大書院規劃教授的課程內容包含：神學、聖經道理，社會學的歷史、倫理、中國字部、中國歷史、自然科學的天文、地理、地質、植物、博物、礦物；醫學理念、解剖學、及臨床實習、體操、音樂等。體操活動也由馬偕博士親自授課，使用木槍，由他親自發號施令，是軍隊式的體操訓練（柯維思，1939）。

爲配合訓練傳教人士之需求，馬偕在牛津學堂時期的教育模式、內容與特性，可以從幾個面向來觀察。

首先，整體來說，這個傳授教育的教學模式以搭配傳教工作來推展的。即培育傳道人才之需求導向，是以當時牧會人力的需求彈性而來：學堂沒有明確的學年制或畢業典禮，如果教會需要，隨時指派前往駐會服務，過了一年半載再回到學校與馬偕身邊繼續學習，另外重新再派任新的門徒前往服務，構成學院與教會服務間，相當彈性的人才交流模式。這種完全基於教會需求的彈性學習模式，沒有學分、沒有考試，「晚上禮拜

27 針對這個時期的牛津學堂師資共五人或六人，各文獻資料不一，主要差別在於，師資中是否有張聰明女士，以及嚴清華、陳榮輝、連和這三人之外，第四人爲蔡生或洪胡，不同資料有所出入。但依據賴永祥（2003）整理了嚴彰與柯玖兩人的回憶文章與撰述，而於臺灣教會公報中的教會史話文章描述如下，「馬偕也邀了嚴清華、連和、陳榮輝、洪湖（他們都是逍遙時期學優的學生）和偕牧師娘協助教學，柯玖記下了教員們所授的課：馬偕授聖經道理、聖經史記、地理質學；偕牧師娘授白話字；嚴清華授馬可福音傳、教會史記；陳榮輝授加拉太人書、天文地理；洪湖授希伯來人書；連和授漢文及字譜。」這份資料的描述或許可信度較高。

的時候，牧師會教任何學生上台講當天所教的課，當天教的，當天考試。到學期將盡都沒有考試，也沒有畢業考試，是英國的制度。」（郭水龍，1969）。

其次，課程執行以馬偕授課爲主，其餘教師爲輔。

相較於逍遙學園時期，「牛津學堂」已經提供極佳的授課環境，但馬偕的教學模式依然非常靈活、充滿彈性，搭配他在傳教佈道工作的時間規劃，馬偕每天在學堂內部授課時數從一至六小時不等，通常是以筆記來溫習和討論。若馬偕牧師出外佈道，則由其他老師授課。

第三，課程設計重視博雅教育精神，蘊含啓蒙價值。

傳授聖經教義與神學固然爲培育傳教人才的必要課程，但由於馬偕的信徒大多數爲當時較爲貧苦的中下階級，授課內容基本的中文識讀書寫，以訓練基本的言語表達與理解，亦爲課程內容重點；融合了當時動物、植物、礦物與天文地理等具博物學內涵的科學進展，以及歷史、音樂等人文涵養，凸顯課程內容蘊含培育具博雅素養人才的啓蒙價值。

第四，搭配傳教需要，傳授醫學與解剖學。

一方面考量臺灣醫療條件「落後」的現況，強化傳教過程的助力，提供傳教士基本簡易的醫療藥學知識爲牛津學堂課程的重點。爲了強化臨床實習經驗，學生每天下午必須前往偕醫院幫忙，也具有實驗的意涵。「每天從 12 時就帶學生到偕醫館（今淡水教會旁邊）去實驗。所以當時的傳道師都明白一般的醫術。當時的北部臺灣都使用漢藥，惟有這裏才有使用西洋醫術。所以當時的傳道師赴任時，都給他們攜帶些主要的藥物。」（陳清義，1939）

第五，強調實物操作、體驗與田野實查的學習模式。

延續逍遙學院時期的模式，馬偕教學強調實物教學與體驗，這說明了博物館在學院教育中的關鍵性角色。不管是各種礦物，或經常以豬的內臟作為解剖課程講解之用，也會讓學生去採集標本等，令學生印象深刻。例如陳清義回憶提到，當要講解人的肺臟時，馬偕博士會以豬的肺臟來代替（陳清義，1939）。而另一個更讓人深刻體驗的是「修學旅行」[28]。1883 年，馬偕博士請嚴清華與連和兩位教師帶隊，帶著第一屆十八名門生前往廈門舉辦「修學旅行」。三天兩夜的時間裡，參觀了四個禮拜堂，也前往鼓浪嶼參觀醫院和女學校（陳宏文，1982：97；郭和烈，1971：296）。

　　第六，知識傳授外，也重視日常生活教育的陶養。

　　除了智識的傳授外，馬偕也非常重視學生的日常生活自我管理等德性教育。當時的牛津學堂除了授課空間外，尚包含教師與學生的住宿空間，即每天緊密的共同生活場域。但學生進入學堂必衣著整齊、不能穿拖鞋進入教堂。他也注意學生的整潔，如每天要梳頭，因當時男生都留著髮辮，他會檢查學生是否刷牙、剪指甲 [29]、挺胸 [30]、整潔寢室、整頓教室與廚房（郭和烈，1971：296）。柯維恩曾回憶馬偕對日常生活教育的高度重視：他往往親自巡察宿舍，看學生室內物品是否擺放整齊、保持清潔。柯維恩剛入學時負責炊事，因不諳馬偕要求的生

[28] 「修學旅行」為日文漢字直接延用，主要指稱校外教學旅行，其內涵係沿襲歐洲以「壯遊」（The Grand Tour）作為貴族與上層階級青年的教育成年禮，通常是前往較為遠途的外地，以增廣見聞。

[29] 當時漢人儒生多留指甲，特別經常是左手留指甲到三、四吋，剪短指甲者多為當時練武之人，故當時會謠傳馬偕門生皆練有拳術，讓人害怕（柯維恩，1939）。

[30] 馬偕也很重視學生的儀態，當時儒生體態經常有前彎者，馬偕要求學生須挺胸，「凡有向前屈身者，就拉肩頭使他擴展胸部，為此當時的學生和通常的儒者的姿勢有所差異。」（柯維恩，1939）

活規矩，炊事器具隨便放置，遭馬偕全數丟到屋外而驚惶流淚。「這樣監督室內的秩序和潔淨，所以當時的各教堂也是很整齊。即是每個教會傳道師，都準備應付恩師之巡迴，為此必須整頓清潔。也不可在教會養雞或曬衣類。這樣雖在租借人家的講義所，甚至教會也是同樣。」（柯維恩，1939）每天晚上七點至九點另有夜會，隔壁女學堂的婦女與孩童坐在其中，齊唱聖歌、禱告，在上聖經或地理、歷史等課程，接著由學生彼此輪流上台練習演說，再針對服裝、儀容、態度、言詞與內容等，相互批評，最終仍由牧師講述聖經或科學的問題後始解散下課。這些日常生活的使用痕跡均說明了，牛津學堂不僅是傳道授業之處，也是透過日常生活的服裝儀容整理整頓，建構對現代化潔淨與文明生活想像的一環。

5.4 物件收集與博物室的設置構成

理學堂大書院沒有明確的學年規範，但基本上牛津學堂學生須修讀三年，結業後派到各地教會傳教，並牧養教會。從授課項目、內容、教學方式，無論在規模、設備、創校理念、教學方式等各方面來看，牛津學堂可說是臺灣教育史最早的西式學校，引進先進的西式教育。馬偕博士在培育宣教人才，透過學校體制的設置，系統性地引入西方知識與啟蒙價值在臺灣的生根發展。同時，此價值不僅僅是科學的學習與知識累積，也透過音樂、體育、戶外學習與生活教育，將這些文明教化的力量，深化到日常生活的實踐。

馬偕在《福爾摩沙紀事》提到，跟學生一起到各處旅行是一個極有益處的訓練，因為「在旅途中，一切都可成為討論的事物，包括福音、人們、如何向人傳講真理以及創造一切的上

帝。」在旅途中收集到的東西均成爲被研究的對象。不僅早期是以這樣的方式來訓練學生，一直到學堂建好，成爲培訓人才的基地後，依然延續這樣知識傳授模式（林晚生譯，2007：277）。原本以馬偕書房爲保存收藏之處，在牛津學堂建好後轉移到學堂裡設置小型博物館。

「我在淡水的書房和博物室是開放給學生的，而他們也都好好的利用這些作爲資源。經過二十三年的累積，書房裡可説是資料完備，裡面包括很多的書籍、地圖、地球儀、圖片、顯微鏡、望遠鏡、萬花筒、實體鏡、照相機、磁石、賈法尼蓄電池組，以及其他的化學器具等，當然還有展示與地理學、礦物學、植物學和動物學有關的各種標本。在我的房子裡原可作爲客廳的地方就被用來做博物室，在那裏我們收集了大量的任何可想像得到與漢人、平埔番及生番有關的、有用的或有趣的東西。」（林晚生譯，2007：277）

此博物室的內容物不僅提供學生知識學習，在這個博物館的蒐藏裡，包括了一些現代化的科學儀器，如顯微鏡、蓄電池、化學儀器等，也有一般自然史博物館的動植物和礦物標本收藏，以及臺灣原住民和漢人生活信仰與文物的展示（陳其南、王尊賢，2009：15）。

「裡面有許多貝類、海綿類及各種珊瑚，每種都把它分類並附上標籤。所有的蛇類、蟲類及昆蟲也都經過處理，保存起來。有多到可以成爲廟宇的神明偶像、也收集各種與漢人神明有關之物，像是神主牌與宗教骨董文物，樂器、道士服及其他各種與此有關的器物。也還有各種農具及武器的模型。山上的每個生番部族也都清楚的被再現（well represented）。有一座和我過去所看到不同的十呎高的神像，也完整的收集了再現生番

各方面生活的遺物。」（Mackay, 1896：288-289）

　　馬偕的博物室或小型博物館的逐步累積成型，依照目前的資料大致可以歸結其幾個設置目的來思考：

1. 教育學生的需要

　　其經由多年來傳教過程、逐步累積個人收藏而成的小型博物室，是支持其教學活動的活教材，最初是爲了教育學生、傳遞近代科學知識。故其採集對象隸屬於自然史領域中的動物、植物與礦物，亦即，爲當時蓬勃發展的博物學範疇，建構出學生透過西方啓蒙與科學知識架構，切入認識與理解臺灣的視窗。從一個後殖民角度的詮釋來說，臺灣學生透過馬偕博士建構的知識體系來認識自身。

2. 展示宣教成果

　　展示物件以象徵經濟開發與文明腳步進程，是殖民博物館重要的表現形態。馬偕在這個過程展示的物件代表其宣教腳步所涉及的廣域，或者也可視爲某種宣教領域與其成果的展現。

3. 自然史的陳列

　　不只是針對學堂裡的學生教育，馬偕博士對這些收藏與展示品的詮釋，提供我們得以窺見他，一個西方來的傳教士，對臺灣的文化想像。

5.5　博物館：啓蒙殖民教育的二元弔詭？

　　馬偕設置博物館的原初動機夾雜了傳教與開展文明啓蒙的意念，經過其長時間的持續觀察與收集，以其當時的博物學知識建構出簡單系統，從學術研究與博物館專業領域來看，當然仍有不足之處，甚至是略顯簡化與粗糙。但綜合相關資料的討論，大致咸認同，對許多同時期或後進的研究者來說，馬偕博

士對臺灣 19 世紀自然史的研究，留下許多珍貴且具參考價值的資料。此外，馬偕雖未受過正式學術調查訓練，但其研究與收藏仍具有相當的學術研究意識的（陳其南、王尊賢，2007：21）。例如在馬偕《福爾摩沙紀事》中便曾經出現這樣的文字，說明他從事這些各地調查活動時的心理狀態，乃是有意識地建立專業論述。

「臺灣的自然博物史至今尚未被記載於書本。甚至最權威的記述，其所提供的資訊也是極貧乏而不可靠。任何所謂是中國科學的東西，都是只憑經驗而來，因此必須再加以過濾。外國科學家則很少對臺灣做過調查。然臺灣博物史是個很重要的主題，不可忽視。因此，我每次出去旅行、設立教會，或者探索荒野地區時，都會攜帶我的地質槌、扁鑽、透鏡，並幾乎每次都帶回一些寶貴的東西，存放在淡水的博物館。我曾經試著訓練我的學生，用眼明察、用心思索，以了解自然界蘊藏在海裡、叢林裡、峽谷中的偉大訊息。」（林晚生譯，2007：39）

因此，從前述對馬偕小型博物館的描述文字資料裡，可以得到幾個觀察。

1. 近代博物館意念與知識技能的呈現

馬偕對展品展示模式與呈現過程的說明，顯示其不僅已經具有近代博物館在知識分類、保存與展示的專業，也具有製作標本與保存的知識能力技術與概念。他送到加拿大的文物仍有些留有他親筆整理的分類標籤。而他在《福爾摩沙紀事》書中描述動物、植物、礦物等資料時，也會提到如何製作標本等。

2. 以博物館展示「異己」來論證文明啓蒙的二元關係

從收藏哲學的面向來看，除了含括當時博物學概念層面的動物、植物與礦物外，也反映出 19 世紀人種學對漢人、生

番、熟番等人爲區分的知識架構。農具等在地社會的生活物件用品在收藏之列，而信仰價値層次的象徵物件，例如神明偶像、神主牌與道士服等的收藏，似乎更是反映出馬偕對臺灣整體文化社群生活樣貌的好奇，一種外來角度的窺看，而其描述也在不自覺中透露出對認爲臺灣仍是處在原始蠻荒的文化再現與想像。這個知識權威的優勢位置試圖進行的是，完成一個全面性的展示與再現。例如馬偕提到，山上每個不同部族的生活都「被良好的再現」（well represented），這背後意涵有個假想、全知的知識擁有與掌控觀點，馬偕以一個外來者的文物收集角色，企圖掌握臺灣山上不同部落生活的樣貌，並在展示空間中，透過物件來傳遞知識。

亦即，馬偕博物館的成立乃是透過這些自然史物件設置陳列，逐漸形成理解 19 世紀臺灣的切入角度，爲不同文化背景者提供閱讀臺灣的視角，這與當時全世界的殖民大探索有著接近的時代條件與知識史背景，是一種從外來強勢者角度的詮釋。博物館成爲知識權力者提供出來的觀看視野。

值得注意的是，由於當時西方博物學的熱潮，馬偕所處的地理歷史脈絡，他一方面處在多元文化詮釋權的論述場域中，面對不同文化背景研究者或殖民者的觀點，某個程度卻又儼然成爲臺灣本土文化的代言者，其所處非常模糊曖昧的發言位置，也正說明了殖民啓蒙雙重性之弔詭。亦即，馬偕以其四處採集的物件，透過近代化科學論述知識架構的展示所傳遞的臺灣本土知識，卻是個外來強勢文化者的觀看角度，再透過這個詮釋角度來傳達「帝國之眼」（imperial eyes）中的福爾摩沙，而這個傳佈的對象，除了牛津學堂的門生外，當時的國外到訪學者、甚至日本總督都是透過馬偕之眼來認識福爾摩沙的。

第六節 承載、展示與傳遞知識的牛津學堂博物室：一個帝國之眼的再現？

6.1 馬偕為外來者詮釋的福爾摩沙

在牛津學堂建成與博物室的設置後，馬偕博士日記裡經常出現訪客參觀博物館的記載。例如，1884年清法戰爭期間，他提到偕醫館的醫生喬韓森（Dr. C. H. Johanson）訪問了他的博物館；1887年12月29日（p.567[31]），從德國漢堡到臺灣採集標本的瓦伯格博士（Dr. Otto Warburg），跟馬偕博士與學生一起巡行到宜蘭，「他是一位年輕的博物學家，正在為他的學校採集樣本。結果，他不僅採集到了許多種的動、植物，而且也收集到了許多原住民的紀念品和不同武器。」親眼見證了馬偕在噶瑪蘭傳教的盛況，瓦伯格要離開前跟馬偕說：「如果在漢堡的人看到了我在這所見的，他們必然就會為海外宣教來奉獻。如果那些對宗教持懷疑態度的科學家，能像我一樣和一位宣教師一起巡行，而且看到了像我在這個平原所看到的，他們對於十字架的傳道者必然會持以不同的態度。」（林晚生譯，2007：213）

1888年10月23日記載，愛波比（S.W. Appleby）來博物館看地質學標本（p.621）。1889年7月15日，霍爾（Hall）船長來博物館看地質學、岩石與貝殼標本（p.668）；1895年11月26日臺灣割讓日本後，有十位日本官員拜訪了馬偕的收藏

（p.1048-9），馬偕日記還特別提到，他們參觀時「很愉快」。1896 年 12 月 8 日，當時的總督乃木希典到淡水拜訪馬偕，參觀了博物館（p.1095），另於 1897 年 1 月 4 日派遣攝影師前來博物館拍攝（p.1099）。馬偕日記外，也可以從馬偕博士兒子偕叡廉的描述得到佐證：

> 「家父對所有的臺灣事物都感到非常有趣，他蒐集各種有趣味的東西。他的收藏品可以說是本島上的私人博物館，很多人每天到我們家來欣賞家父的收集品。」（偕叡廉，1932/1997：97）

> 「父親的收藏堪稱當時臺灣唯一的私人博物館，經常有人來訪問欣賞，其中有前後擔任臺灣總督的樺山伯爵及乃木伯爵。我榮幸有機會見到總督兒玉子爵（兒玉源太郎 1852-1906），對他印象很深。他身材不高、行動敏捷、穿黑紅色夾縫軍服、儀表堂皇、氣宇不凡。他對父親的博物館甚感興趣。」[32]

值得注意的是，這些訪客多半指稱的是臺灣人以外的外籍人士，連日本統治者也對這些收藏有興趣，說明這些訪客透過文物收藏與展示的經驗連結與窺看，來滿足對福爾摩沙臺灣的探索欲望。例如馬偕在《福爾摩沙紀事》裡曾經提到，他曾經陪英國皇家侏儒號（Dwarf）的巴克斯船長（Captain Bax）到生番地帶旅行，因為船長想到原住民住的地方看一看，經過多天的山林生活，船長感染瘧疾而以轎子抬回淡水，馬偕本人也在返回淡水後得瘧疾，但馬偕依然很自豪地提到，過去是不曾有白人像他們這樣深入深山的（林晚生譯，2007：244-6）。

[32] Presbyterian Record, V.57,no.6. 資料來源：http://www.laijohn.com/book6/505.htm. 取得日期，2011.11.28.

博物室不僅是馬偕對外傳遞其宣教成果的具體空間，藉由他在臺灣各地累積的收藏建構出來的知識系統，成為宣稱、展示臺灣本土知識與觀看角度的視窗。這些拜訪臺灣的外籍人士，經過馬偕的眼睛與其博物館展示的知識詮釋來想像與理解臺灣。甚至是透過這個對臺灣的想像與連結，來理解馬偕與基督教在北部臺灣的傳遞。博物館所傳遞出來的意象是，經由西方傳教士所中介與建構的知識系統，讓臺灣不再只是蠻夷之島，而是開始接受基督文明洗禮之處，博物館成為象徵知識與文明、並連結上基督宗教的神聖空間。

「也有世界各國的科學家來淡水訪問，而當他們在我的博物館參觀一、兩個小時後，便對宣教工作表示關心與興趣。他們認為，他們在博物館所看到的這些東西，他們自己必須花好幾年時間才有辦法收集到。」（林晚生譯，2007：308）

6.2 博物館收藏與傳教的關聯

無庸置疑的，馬偕對自己的收藏是頗為自豪的，但他同時也經常面臨外界的質疑，以他身為傳教士何以需要積極收集這些東西，馬偕的反應是，「如果他們能明白在異教徒的地方要培訓一位在異教徒家庭出生長大的人，來成為傳揚主耶穌基督的福音的傳教師的意義，或者他們能夠想到這樣培訓出來的傳教者，能自然的使驕傲的科舉士人也心服，使霸氣的中國官也願意來接近，並吸引國內外那些最好最睿智的人士的興趣。」（林晚生譯，2007：278）

這段話表達出在馬偕的想法中，要在臺灣這個化外之地，成功訓練出傳教師是需要大力借助文明教化力量的。此見解一方面凸顯其對啟蒙價值的高度肯定，及知識力量在傳教過程中

的重要性，但同時卻也傳達了馬偕內心深處對臺灣子民是否能夠藉由信仰上帝、以進入文明的世界，仍是抱持高度焦慮，而必須透過建構博物展示的空間，以架構出一個確保知識力量可以恆常運行的體制性作用。而牛津學堂建築實體的成形或可視為此持續焦慮必然導向的結果。

其次，馬偕在臺灣北部的傳道過程中，經常面對被中國傳統知識分子視為「洋鬼子」的鄙夷與敵對心態，這種不同文化間難以對話的困境，看來似乎只能透過博物館收藏展示的模式，以所謂的西方「文明」價值來說服人，成為馬偕博物館存在的另一個重要意涵。但這組知識權力關係更值得思考的弔詭是，究竟誰才是「蠻夷」？誰才是「鬼子」？馬偕博物館在這裡所呈現的物質文明，已然是一組夾帶著歐洲知識架構與文明論述的認知模式價值了。

回到基督教的教義來詮釋，馬偕將一切博物學研究場域均歸為上帝的創造，是異教徒認識上帝的重要途徑。這樣的觀點與他在《福爾摩沙紀事》書中，致力於建構臺灣博物學的用心有著最直接的連結，例如提到馬偕當時興建牛津學堂時，刻意經營的用心，使得學堂周邊景觀環境優美，就如同我們每日面臨的萬有萬物，馬偕認為這是認識上帝不可或缺的元素：

「不少漢人和官員來到這裡，都對於學堂的一切讚嘆不已，信徒們來到這裡也覺得走到各處都令他們心情愉悅。這些，算不算是宣教的一部分呢？沒錯，確確實實是宣教的一部分。我個人來到異教徒之中，要努力提升他們，來讓她們知道上帝的本質和目的。上帝是個秩序井然的、是喜歡美景的，而我們應該從花草樹木間來看見祂神奇的造化，我們更應該從見到上帝所造宇宙萬物的井然有序來努力跟隨主的腳步，讓一切

也井然有序與美好。」（林晚生譯，2007：282）

綜言之，藉由博物館展示作爲一種認識上帝創造萬物的奇異恩典，一方面讓異教徒得以被感召而信仰主，同時，也可以因此感化落後野蠻的心靈，達到宣教所欲執行的文明教化與啓蒙進步價值。

「臺灣的植物學對一個深思的學者，是一個極其有趣的探討對象。對宣教師來說，每一片葉子都是一種語言，每一朵花都是一個聲音。我們是否如偉大的博物學家華萊士（Alfred Russell Wallace）所說的，『對自然知道有了更完整、更清楚的領悟，對於我們所看到的一切周遭之物，更相信他們不是沒有計畫的？』……在了解了臺灣的花卉之後，一個宣教師難道不會變成一個更好的人，以及一個能傳遞更豐盛福音的人？一個改教者難道不會成爲信仰更堅定的基督徒？我們以由衷的喜悅和羨慕之心，高呼：『主啊！祢的作品多麼豐富！祢以智慧創造了一切。地上充滿了祢的美好恩典。』」（林晚生譯，2007：66）

第七節　結語：牛津學堂文化資產價值的歷時性意涵

落成於 1882 年的牛津學堂，在馬偕 1901 年病故、於日本統治臺灣時期經歷過較多的用途變化，甚至曾經被迫轉移爲日本財團手中。但早在 1938 年，北部臺灣基督長老教會便曾決議，牛津學堂建築爲教會之珍貴歷史古蹟，必須永久保存。幸而 1945 年日本投降後，仍將該等財產歸還長老教會。此後則隨著教會需求變化而逐步調整其空間使用用途。1985 年 8 月

19 日，內政部以（74）台 民字第 33809 號公告指定牛津學堂為二級古蹟（廢省後改列為國定古蹟）。考量牛津學堂深具紀念意義，教會內部建議以此建築做為「保存北部臺灣基督長老教會史蹟文物以宣揚福音，並提供觀光、學術、古蹟、導覽等教學及實習之用」，該提議於 1986 年北部臺灣基督長老教會大會中通過，將「牛津學堂」做為「眞理大學校史館」、「馬偕紀念資料館」與「北部臺灣基督長老教會大會史蹟館」。轉眼牛津學堂已屆 135 年的歲月，見證臺灣北部開發的歷史，更記憶了馬偕博士到臺灣傳教醫療與教育行腳的諸多貢獻。

目前屬國定古蹟、位於眞理大學校園內的牛津學堂，以文化資產轉作為眞理大學校史館、馬偕紀念館與基督教史蹟館，與馬偕博士時代類似的是，這座建築同樣作為博物館的功能使用。然而，相較於馬偕博士於 1882 年所設置，為了教育與傳教目的、收集大量臺灣文物標本所設置的博物館，其內容陳列展示馬偕博士與學生傳教沿途的採集品，那麼，後設地來說，作為要彰顯與紀念馬偕博士事蹟的文化資產牛津學堂，所面臨的博物館收集、典藏、研究與展示的課題與考驗又是甚麼呢？

事實上，馬偕博士以基督宗教力量帶進來的知識與教化力量，的確對臺灣近代化的發展有一定程度的貢獻與影響。以牛津學堂建築及其周邊的校園空間為核心來看，連結上鄰近的女學堂、婦學堂等，不僅是臺灣近代西式學院教育的起源地；更是臺灣女性接受啟蒙教育與思索性別平等關係的起點；牛津學堂所承載的多元文化資產價值不言可喻。但另一方面，以牛津學堂建築物與周邊校園環境實質空間的空間實踐來看，原本為教師與學生共同使用的教育空間、生活起居空間、博物室，轉化成為學校內的紀念性空間。從建築空間再現層次來看，馬偕

博士以紅磚建材的傳統閩南合院建築形式，融合了西式教堂的彩繪玻璃、屋頂尖塔加十字架等，讓牛津學堂無形間既匯集了閩南式傳統建築的樣式，也隱含了西方教堂的建築元素。馬偕博士所構想出來的教育空間再現，成為具體表徵臺灣面臨 19 世紀晚期，殖民力量介入的空間再現元素，在抽象的空間表現形式層次，更豐富此文化資產的價值。然而，殖民力量的作用並非僅在 19 世紀植入臺灣後，就在歷史的進程中劃下句點。殖民作用之所以持續地引發討論，便在於透過這些共同的、歷時性地存在於我們的集體記憶的文化資產中，關於此與彼、優與劣、文明與野蠻、進步與落後、我族與他者等等各種界分與權力關係的作用，仍是持續地作用且挑戰著我們對於文化的想像與理解。而博物館的設置、成立、延續與經營，也正是在這樣的基礎上，從啟蒙的理想、公眾教育的開展，我群主體認同的建構，一直到知識權力的下放，以開展更為文明而相互理解的文化差異的共存與想像，成為從教育、博物館到文化資產保存的終極關切。

　　雖然從上述文字可以解析出，在牛津學堂的小型博物館裡，馬偕對文物的擺放、陳列與展示，已經略具近代博物館專業的思維，《福爾摩沙紀事》中的這段描述，則更是戲劇性地交代了馬偕對博物館內部的陳設方式，是經過精心設想的。故最後，筆者希望藉由引述下面這段馬偕博士當時對牛津學堂博物館的陳列設計故事，作為經過一個後殖民主義的閱讀後，重新思考當前牛津學堂文化資產價值的註腳：

　　「這些東西有的很奇特，有的卻令人感傷，有的令人看了毛骨悚然，因為顯出生番們的殘酷。四尊與原人同樣大小的人像放置在室內的四角，像是在守衛整個博物室，<u>它們再現了福</u>

<u>爾摩沙四種不同面向的生活</u>。有一個角落是一尊道士，穿著紅色的道袍，一手拿著道鈴以驚醒附在人身上的鬼神，另一手拿著一根驅杖，以把鬼神驅走。另一個角落是一尊剃光頭的佛教和尚，穿著暗黃灰色的袈裟，一手拿著經卷，另一手數著他的念珠。和尚的對面是一尊面目猙獰的殺人頭生番，他的前額及臉頰有刺青，一邊有長矛，弓與箭用袋子束在肩膀上，腰上配著長刀，他的左手正揪著一位不幸者的辮子。在第四個角，則是個生番婦人，穿得很簡陋正在織布，就像在山上番人家中常看到的婦人一樣。」（Mackay, 1896：289）（底線為筆者所加註）亦即，在馬偕的小博物館裡，他刻意地挑選了編織的生番婦人、獵人頭的兇惡生番、道士與和尚這四尊人像，是馬偕心中認定，足以作為代表福爾摩沙島的象徵人物的展示物件，那麼，在馬偕博士到臺灣傳教將屆 140 年的今天，除了感念馬偕博士的貢獻外，我們又應該以甚麼陳列展示來再現福爾摩沙？

第 *3* 章

一座博物館的誕生？文化治理與古蹟保存中的淡水紅毛城

第一節　前言

　　位於新北市淡水區的「紅毛城園區」，其實質環境範疇包含紅毛城與英國領事館等建築群，位於臺灣北部最早開港的國際城市；為 1982 年《文化資產保存法》立法通過後，第一批指定的臺閩地區第一級古蹟之一；是臺灣現存歷史最久的建築之一；為荷屬東印度公司海外殖民時期，全球目前保存最為完整的城寨堡壘建築；是國內第一座以古蹟做為特色主題博物館機構「新北市立淡水古蹟博物館」，為臺北縣（現新北市）轄下四座博物館之一。「紅毛城及其周遭歷史建築群」為文建會（今文化部）2002 年首次經由國際專家選定十一處臺灣世界遺產潛力點名單之一；從 2003-2007 年，淡水地區連續五年蟬聯國內旅遊到訪據點第一名 [33]。從這些經驗資料來看，紅毛城園區在臺灣文化資產、歷史保存、文化觀光等領域價值不容否認，特別是文化資產與博物館兩者均被賦予保存在地文化、傳遞歷史價值、承載集體記憶、建構主體認同、執行鄉土與族群

[33]　2001、2002 年僅次於墾丁國家公園，為第二名；2008 年 7 月 18 日起開放大陸觀光客入境，各旅遊點到訪人數呈現較大幅變動，例如 2015 年的統計資料顯示，臺北市區中，大陸觀光客最常前往的前三名，中正紀念堂的年度到訪人數為 709 萬，國父紀念館 603 萬，故宮為 528 萬。尚須持續觀察相關變動因素之關聯性。此外，2008 年後，針對風景區，古蹟等參訪人數統計中，淡水地區又再區分為淡水金色水岸、漁人碼頭與紅毛城等分項調查數據，小白宮，滬尾炮台亦有單獨的入場人數統計，故難以呈現同一比較基礎的年度統計數字。

教育等功能及角色。「紅毛城」從一座國家認定的文化資產、被指定的古蹟，成為地方政府文化政策與組織編制的市立「博物館」。古蹟是死的、靜態的，與過往歷史產生斷裂的物質性證據，必須經過「活化」的手段，才能轉化成為「資產」。在此所謂的「資產」，不僅是建物本身及其歷史價值所承載與再現的文化價值，更是地方政府在治理層次的資產。只不過，政府部門對這個政府治理層次資產的概念，是臺灣的文化資產保存論述與實踐場域，經過長時間的論述鬥爭才逐漸浮現至確立的。具體地再現於文化政治空間中，地方政府的反應速度與積極表現，來自於因其直接聯繫上對在地的區域投資與建設模式，再現為在地民眾對政府施為（agency）的空間表徵，使得地方文化資產活用模式，成為檢視地方政府文化治理的重要面向。地方政府開始重視文化資產不僅與地方自治權有關，更與全球化的趨勢潮流緊密連結。資本主義重構與全球化的力量，使得文化資產（cultural properties）作為一種新興的遺產產業（heritage industry）的發展模式浮現，迅速將經由古蹟保存手段經營的地方納入為全球經濟的不連續區段。「地方」成為文化產業中被重新發明的、象徵表現的空間符號，歷史，則成為觀光客眼中注視的傳奇消費（夏鑄九，2003：77）。

　　本章的問題意識乃是立基在新北市淡水區[34]特定地域，「紅毛城」特定歷史建築群從指定國家古蹟到改制為「新北市立淡

[34]　臺北縣於 2011 年「升格」為直轄市，轄內鄉鎮是直接改制為「區」，此行政區劃的轉變對新北市來說稱為「升格」，但對於原本擁有自有財源、民選首長與地方民意代表的各鄉鎮市來說，則是完全不同的影響與衝擊，特別是對於開發歷史較早、有著豐富歷史發展痕跡的淡水來說，其文化與治權上的自主性影響更是如此，但相關影響與衝擊仍待後續研究，本文僅得循政治現況採用現有行政區域名稱。

水古蹟博物館」的發展歷程中，以中央到地方政府之文化治理層面切入，試圖以文化治理概念建構之分析架構，一方面建立探討文化資產、博物館等文化政策層次的理論與分析觀點，思考此理論概念與文化政策場域對話的可能性。

第二節　紅毛城建構歷程概述：從治理術的歷時性變遷到國族遺產確立

「淡水」為臺灣北部最早對外開放的港埠，在時間軸的向度見證臺灣與外來文化間交流的多元豐富歷史，「紅毛城」為具體承載歷史變遷的物質化證據。近三十年來對紅毛城的文化治理介入，顯示出臺灣從中央政府到地方政府在文化資產保存、博物館與文化政策的轉變。從傅柯治理術的系譜學分析來看，不論是十六世紀的馬基維利君王論、十八世紀的政治經濟學，一直到轉換成具有技術的政府來管理，在他的治理術概念中，意味了不同階段的知識形式，從以人口為對象，透過制度、程序、分析與策略，讓複雜的權力得以運作，以安全機構作為根本技術。當西方長期穩定的趨勢以統治的權力形式來取代主權、規訓等不同權力形式時，構成特殊的統治機構與整套複雜的知識系統；經過這些過程與階段，原本的「管理國家」（administrative）逐漸成為統治化的（governmentalized）（Foucault, 1991：102-103）。

以傅柯的治理術模式來看紅毛城的演變。目前通稱的「紅毛城」，最初興建於 1628 年，為 16 世紀航海帝國擴張時期以降，當時意圖在臺灣北部拓展勢力範圍的西班牙人為統治管理所需而建。事實上，取代西班牙勢力的荷蘭人，同屬在這個階

段中，意圖建立管控的軍事堡壘，作為統治管控的根本手段，其權力的算計則來自於海權的經濟利益，構成了荷西兩國在亞洲奪權的戲碼—西班牙人為鞏固與中日的貿易，對抗荷蘭人勢力，從雞籠開始，逐步進攻淡水、宜蘭等地，掌控臺灣北部沿海地區。在淡水興建的堡壘稱為「聖多明哥城」（Fort Santo Domingo）。西班牙人最初採用的材料是土塊、蘆葦與竹木；1636 年，城寨被原住民焚燬；1637 年時，西班牙人改以石材與灰漿重建，高築城牆；工程完成沒多久，西班牙在北臺灣的勢力，漸漸受到從臺灣南部北上荷蘭人的威脅，1641 年 8 月，在荷軍的攻擊下開城投降，菲律賓總督科奎拉（Sebastián Hurtado de Corcuera）在 1642 年下令西班牙軍隊撤出淡水，並放火燒掉聖多明哥城（李毓中，2005：16）。目前留存的紅毛城已非最初西班牙人建造，而是隨後在淡水取得勢力範圍的荷蘭人於原址興建。

西班牙的勢力僅短暫地淡水維持十五年三個月的歷史。接手的荷蘭人將淡水視為東印度公司連結歐洲與亞洲貿易的中繼站，淡水進入了資本主義世界全球貿易的運轉中。然此一立基於政治經濟學的計算，讓位給隨後從明鄭到清廷意圖以實質統治權介入的權力治理形式。惟 19 世紀資本主義快速擴張，昔日西班牙、荷蘭、葡萄牙的經濟勢力逐漸被英國、法國取代，企圖在全世界開拓市場與取得廉價的生產要素之際，1860 年，擁有統治權的清廷被迫開放雞籠、淡水、安平與打狗四個通商口岸，開啟臺灣近代化的序幕，將淡水帶回世界貿易的舞台，但清廷原本對臺灣的統治與管轄權，顯然完全受制於各國的殖民勢力擺弄。此統治權的讓渡，一直到 1972 年中英斷交、我國外交部發文正式發函英方，告知中止永久租約及收回

土地的意願；1980 年，經由臺灣的長老教會從中斡旋，同年 6 月 30 日歸還中華民國，中止長達 113 年的租約關係（薛琴，2005：121），中華民國重新握有統治權。

　　紅毛城主體建築與園區陸續經歷西班牙、荷蘭、明鄭、清廷、英國、日本、澳洲、美國，到中華民國管轄的發展歷程，雖宣示了自身承載與蘊含豐富多元的歷史元素，但在這些不同階段中，紅毛城的空間機能與意義，基本上仍環繞著原初興建時的功能，作為外國政治管轄權在臺灣境內的延伸，從一個 17 世紀的安全管控的基地，逐漸轉型為現代化政府擁有其實質管理權的象徵。1982 年，臺灣《文化資產保存法》立法通過，將文化資產界定為古物、古蹟、民族藝術、民俗及有關文物和自然文化景觀五大類。隔年指定立法後的第一批 18 處古蹟。自此，不僅臺灣的古蹟保存實踐正式被制度化，「古蹟」作為國族共同文化遺產（cultural heritage）觀念也就此誕生（顏亮一，2005：10）。紅毛城依照當時文資法舊制，指定為臺閩地區第一級古蹟，編列整修經費，1984 年整修完成後開放參觀。紅毛城園區的空間意義與歷史就此朝向新的發展向度，開啟官方文化政策與治理歷程中，新意義建構的起點。

第三節　不同歷史階段文化治理的紅毛城

　　本書討論不同歷史階段文化治理中的紅毛城，時間軸設定為從紅毛城指定為臺閩地區第一級古蹟，到設置新北市立淡水古蹟博物館期間（1985-2005）：這二十年中，以 1997 年作為一個歷史分期的分界點。此分期分界點的考量在於幾項因素對紅毛城的文化治理產生較具關鍵性的影響與轉化。

首先，解嚴後政治權力下放及中央與地方分權概念的確立。

臺灣自1987年解嚴，1991年始真正宣布「動員戡亂時期」結束，1996年人民直選總統。意即在狹義的政府體制及政治氛圍裡，認可人民為政治主權主體，回歸憲法賦予地方自治等概念，大致是在進入1990年代後才確立的。除前述1996年人民直選總統，首都臺北市長的直接民選於1994年產生，《地方制度法》也遲至1999年才立法通過，取代原本的《省縣自治法》。此權力下放與中央及地方分權的確立，不僅在文化治理與文化政治層次產生影響，強調本土化與在地化，在意識形態層次，則意味著以往大中華文化的概念，漸漸走向以臺灣本土為核心的集體想像。

第二，中央文化政策走向分權化、在地化。

前述中央與地方分權、權力下放的政治氛圍，表現在文化政策上，包含「社區總體營造」理念與政策於1994年推出；《文化資產保存法》於1997年修法，將原本屬於中央的古蹟指定權責，下放給地方政府，縣市政府與中央政府同樣擁有古蹟的指定權。但相較於中央政府的權限雖能指定古蹟，但多由古蹟的管理機關主責其維護與活化事務之執行，反倒是地方政府因全攬其在地行政事務，有更深刻的文化治理場域得以發揮，此分權實質地增長、強化地方文化治理的能量。

第三，捷運北淡線通車對淡水發展的影響。

捷運北淡線原本為北淡線鐵路，鐵道於1988年拆除，原鐵道基地軸線改建為捷運北淡線，於1997年正式通車。捷運北淡線通車對帶動淡水地區發展有著關鍵性的作用力，以便捷的交通運輸帶動觀光人潮。特別是臺灣自1998年1月1日起

實施隔周週休兩日，2001 年 1 月 1 日起週休二日，大量都會休閒需求，讓淡水因其環山面海、交通便捷的先天優勢，成爲大臺北近郊的周休首選，改變漁村小鎮的產業結構與空間氛圍。

第四，蘇貞昌出任臺北縣縣長的地方主體性宣稱。

臺北縣雖然於 1951 年便開始由人民直選地方首長，相較於首都臺北市直轄市於 1994 年才首次由市民直接選舉，提早了許多。首任臺北直轄市民選市長陳水扁於任內極力宣稱的「市民主義」、「社區主義」、「臺北新故鄉」等論述主張，乃對應於擺脫中央政府的集權管理形象，而積極建構臺北市的城市主體性。蘇貞昌於 1997 年起擔任臺北縣長，也在此中央與地方分權、中央權力下放與地方主體性建立氛圍下，擔負了催動地方文化治理的制度性要角。

在這些歷史條件的脈絡下，本節區分成兩個歷史階段來討論文化治理場域中，紅毛城相應的轉變。此外，與淡水文化資產保存、觀光發展等公共政策場域相關議題，主要仍是沿著捷運站、河岸、老街、紅毛城此軸線及節點爲運轉核心。亦即，整個淡水的區域變化與紅毛城之間有高度連動性。故在文後以淡水、紅毛城兩者之間的交互運用，實指涉以紅毛城所引導之地區變遷。

3.1 臺閩地區第一級古蹟時期的紅毛城（1985-1997）

面臨戰後逐步的經濟成長到 1970 年代，因全球資本主義危機浮現，資本主義國家由福特主義生產模式轉向後福特主義（post-Fordism）模式時，臺灣外向經濟發展策略在 1970 年代業已深化，有助於在此階段與全球經濟正式接軌。從空間發展來說，這種發展模式透過產業鏈結，在內部促使產業聚集的

都會區快速興起，形成城鄉差距，對外則是讓這些大都市接合上全球經濟體系的世界城市網絡（李永展，2009：6-7）。臺北從 1980 年代起，與包含約翰尼斯堡、布宜諾斯艾利斯、里約熱內盧、卡拉卡斯、墨西哥城，以及亞洲的香港、馬尼拉、曼谷與首爾，被列入世界資本主義體系，半邊陲地區的次要城市之列（semi-peripheral countries, secondary cities）（Friedmann, 1986）。在這個納入全球化經濟的過程中，臺灣城市發展面臨都市極化的現象，一方面必需與全球發展接軌，確保自身不被推擠出這個城市發展競爭列，另一方面則是內部地方城鎮與社區發展，出現更大的脫落與斷裂。重新訴諸地方的獨特性與魅力，避免走向均質化，必須積極回應地方真實生活的需求、認同與感受，重新確立城市空間的本質與機能。此外，則是擴大城市作為生產基地的競爭實力。這些社會歷史條件成為淡水面臨產業與空間戰略位置的具體挑戰。

（一）文化治理技術

在這個階段，文化治理技術大致可以從《文化資產保存法》立法、確立臺灣古蹟保存官方體制；社區總體營造「官方版草根論述」的政策成形；以行銷文化資產引導文化觀光的政策方向。茲分述如下：

1.《文化資產保存法》與古蹟保存官方體制的確立

1982 年《文化資產保存法》立法可說是臺灣社會累積多時之文化能量匯聚的結果。戰後國民黨政權為鞏固其在臺灣統治的正當性，強調中國大陸中原文化的正統，貶抑臺灣僅為博大深遠中華文化的邊陲末節，表現在各方面的政策思考，舉凡在教育領域與大眾媒體推行國語運動、打壓方言；教材內容宣揚中華傳統文化，揚棄臺灣本土民俗傳統。為了凸顯其集權統

治的政績，以美國做爲仿效對象、將「美國化」等同於「現代化」，而現代化等於進步的各種等號之間的文化發展模式，在面臨台美斷交、退出聯合國等國際發展困境時，愛國情操的危機感連結上在地民粹情感，與原本累積對本土文化遭漠視的矛盾結合，先後爆發了鄉土文學論戰、林安泰古厝等事件，一方面看似抗拒盲目地現代化，以及西化等同美國文化的批判，而架構出以現代化 vs. 傳統的對立關係，同時也醞釀出思考中原文化與臺灣文化緊張關係的各種討論。在強人政治高度控制的戒嚴時期，1970-80 年代間的臺灣尚未浮現公民社會的力量，卻能誘發出鄉土文學論戰與搶救林安泰古厝的運動。國民黨政權對此在文化政治上的回應是，蔣經國於 1977 年 9 月 23 日，以行政院長身份在立法院施政報告說：「爲了充實國力、強化經濟社會發展，提高國民生活水準，政府將自民國六十三年開始的十項建設完成後，決定進行十二項建設，做爲未來幾年內努力的方向，其中第十二項建設即建立每一縣市文化中心，其中包括：圖書館、博物館、演藝廳。」《十二項建設》雖提出對文化層面的關注，但把文化與其他國家公共工程並列於重大施政中，主張「文化」也需要「建設」，成爲日後行政院文化建設委員會設置的歷史緣由，以及以類似於工程硬體「建設」、「發展」爲思考角度的文化治理方向。

　　1981 年文建會成立，1982 年文資法立法通過，紅毛城爲 1983 年內政部第一批指定的臺閩地區第一級古蹟之一[35]。1984

35　第一批指定的名單包括：赤崁樓、淡水紅毛城、億載金城、澎湖天后宮、臺南孔廟、鹿港龍山寺、祀典武廟、西台古堡、安平古堡殘蹟、海門天險、五妃廟、金廣福公館、彰化孔廟、王得祿墓、臺北府城北門、鳳山縣舊城、大天后宮、邱良功母節孝坊。

年文資法施行細則制定完成。紅毛城於 1980 年自英國政府手中取回所有權及管理權,正好以其保存使用的討論意見,累積、凝聚爲第一個適用文資法的案例。緣於彼時執政者對如何確保紅毛城收回後,在統治正當性與文化政治中的位置與角色,行政院指定由當時的政務委員陳奇祿先生,邀集內政部、教育部、觀光局等相關單位研商紅毛城的維護事宜;依據 1980 年 8 月 7 日會議三項決議[36]:

(1) 淡水紅毛城以保存古蹟之方式處理,原則上由中央機關管理。其修復應盡量保留與維持原有形狀,並注意四周環境及景觀調和;其利用宜將我國近代史中對外關係有關部分之史料加以陳列,俾可達社教、觀光及古蹟維護之多重目的。

(2) 請內政部即將淡水紅毛城依有關規定劃爲古蹟保存區,並委託有關學術機構研究規劃其區域範圍,及如何進行修復等計畫。

(3) 請教育部研究規劃淡水紅毛城之利用及管理計畫,及其陳列史料之內容綱要。

由這個會議的召集、涉及業務的相關單位、討論及決議內容,及各單位的分工來看,這個決議要指定爲古蹟的時間點,雖然攸關臺灣古蹟保存體制的文化資產法尚未立法完成,對古蹟保存相關單位及分工事項亦尚未確立,但已經可以窺見與日後古蹟保存體制面操作模式的輪廓,像是委託研究機構進行研究調查計畫、修復應保有原形貌、及與周邊景觀的調和等等主

[36] 依據行政院台 69 教字第 926 號文。轉引自薛琴,2005。

張，均具體明確展現在日後的文資法條文中；更重要的是，政府部門對於該文化資產的歷史意義與價值的理解與詮釋，一開始便是將社會教育、觀光和古蹟本體修復三者接軌並行。凸顯古蹟為觀光資源之一環，再次強化了臺灣古蹟與文化觀光掛勾的命題。而在社會教育層面，如何讓民眾認識中國近代歷史與帝國主義侵華史實，成為當時指定古蹟的歷史價值詮釋的核心敘事。例如，從內政部的官方古蹟指定程序所登錄，在指定紅毛城為古蹟的四項理由中，可以清楚看到這樣的論述[37]。

(1) 文化資產保存為政府維護傳統文化之政策，紅毛城之建造與歷史發展可以作為近代中國對外關係以及臺灣早期開發過程之實物佐證，有其重要的歷史意義。

(2) 紅毛城保存可以配合歷史文物之展示，有助於國民歷史教育之普及，使民眾深切了解近百年來帝國主義侵華之歷史，有其重要的社會教育的意義。

(3) 徹底記錄紅毛城內部重要建築物之型態與構造，作為今後研究傳統建築受西洋影響之資料，有學術上之價值。

(4) 在文化資產保存工作之起步階段中，經由審慎踏實之調查規劃與設計工作，累積實地工作經驗，以作為後日其他保存工作之參考。

從意識形態層面來分析，這些古蹟的指定都在彰顯特定的歷史敘事，即臺灣在過去漢人開發的四百年來發展中，始終是臣服、隸屬於中國的（Johnson, 1994）。第一批的古蹟名單，

[37] 轉引自薛琴，2005:122。

多為與清朝統治有關的人員,例如「王得祿墓」安葬的是清治臺灣官位最高的官員;「邱良功母節孝坊」乃是為表彰清朝浙江水師提督邱良功母親許氏,堅貞守節 28 年而設置;億載金城、安平古堡、西台古堡與海門天險均為臺灣人抵抗外來侵略的痕跡;天后宮為清朝皇帝誥封;孔廟代表中華文化官治的正統;包含鳳山縣城、臺北府城為清朝在臺灣統治築城的具體例證(顏亮一:2005,2006)。

2.社區總體營造「官方版草根論述」的政策成形

1987 年解除戒嚴,蓄積的社會力從政治反對運動擴散至各個層面的公共議題領域,中央國家(central state)與地方國家(local state)關係從原本的中央集權統治模式逐漸鬆動。

在這個脈絡下,「社區意識」的浮現,官方在文化政策上提出「社區總體營造」主張,既接合時勢,也揭露臺灣發展中國家城市空間結構面臨納入國際分工體系後,在地城市真實動態、具體而微的空間意義權力競逐。

「社區總體營造」一詞出現於 1994 年,時任文建會主委申學庸在施政報告中,首次提出「社區總體營造」作為日後重要施政方針。事實上,這個以「社區」為主體的主張,作為其推動後續文化建設概念與政策方向,一方面回應於自解嚴以來,豐沛的民間活力對於在各個層面解除管制的強烈意圖;其次,民間社會關注於生活共同體及其所在環境的實踐行動,也早在臺灣各處持續醞釀多時。1986 年,解嚴之前,鹿港反杜邦運動的抗議行動為重要起點,一連串反環境污染、反不當開發、保護家園環境的居民行動持續發生,成功傳遞地方自主環境意識與主張,反對跨國資本與政府政策掠奪式地以環境污染為代價的經濟開發模式,並於次年催生環保署成立。此具指標性的

自主環境運動，約莫在同時期，牽動了各地自發性的都市社會運動與文史工作室的成立，催生環境改造的專業民間團體，如 1987 年的環保聯盟與主婦聯盟、1990 年的專業者都市改革組織等等（陳亮全，2000）。最後，「社區總體營造」的概念也具有回應因經濟成長，臺灣城鄉差距造成地方低度發展的在地統治危機，社區營造政策鼓勵地方挖掘自身特色、書寫在地歷史，並非僅止於在地文化的保存與重構，最終是希望將文化轉型為產業，以促成地方的再發展，尋求另類的地方活化契機。民間積極參與政治決策與資源分配的企圖；對於自身環境與空間品質的提昇與美好願景的想像；以及將在地文化特色與資產，轉化文化保存為地方產業與活化利基等三個因素，是催動文建會社區總體營造政策得以運作的重要內在動力，人才的凝聚與地方意識的覺醒則為啟動的關鍵。

3.從凍結式保存的文化觀光凝視客體

　　從前述文化治理不同面向來看，這個階段的紅毛城呈現出兩個彼此相關聯的主要樣態，即在文化資產保存概念仍融匯於國族認同建構環節中。在 1980 年代國民消費能力提升後，淡水與紅毛城成為大臺北都會區文化觀光下被凝視的客體，並且是以凍結式保存的文化資產型態，成為意寓見證淡水開發歷史的「差異地點」，以支撐在此階段快速成長的國民旅遊需求。

　　從消費力延展出來社會大眾對休閒娛樂的需求，加上前述各種交通建設條件支撐，鄰近臺北都會區的「淡水」成為北海岸觀光遊憩重點。1985 年，紅毛城開放民眾參觀，增添淡水古蹟與歷史性建築（陳蕙菱，2002：24）。古蹟紅毛城的開放，為淡水掀起一波看古蹟的觀光風潮（張寶釧，2008：33）。到淡水除了吃海鮮、騎協力車、看夕陽外，「欣賞古蹟」發「思

古幽情」成爲新興的假日文化休閒活動。

以古蹟作爲觀光旅遊點的政策想像是臺灣觀光政策發展的源頭之一。1958 年，臺灣省觀光事業委員會擬定「發展臺灣觀光事業三年計畫」提到，「協助整建各地名勝古蹟，各地名勝古蹟大都年久失修，缺乏管理，分別緩急予以整修。」這可說是第一次在官方政策，將古蹟納入觀光體系中（林芬，1996：36-7）。然而，由於當時古蹟保存觀念與制度尚未成熟，造成古蹟維修反而成爲另一種「破壞」（李清全，1993：20-22）。此外，從觀光政策往古蹟保存方向移轉，原本的觀光政策，僅將古蹟視爲觀光的對象物，是一個被凝視的客體（gazed object），並不具有保存的意念，也不重視古蹟與歷史原貌的價值。在當時的觀光旅遊概念中，觀光目的在於「遠離現實」，將其建構爲一個「差異地點」，而非要求滿足歷史與文化的內涵，地方活生生的歷史文化，在這個過程中被忽略，歷史地點成爲休閒的商品消費對象（林芬，1996：37；葉乃齊，1989：50-1）。

再以文資法的內涵來看，其「保存古蹟」最初的出發點強調盡力維持其原樣，如文資法第三十五條條文規定，「古蹟應保存原有形貌，不得變更，如因故損毀應依照原有形貌修復。」[38] 即古蹟作爲歷史見證件，是被視爲一個被觀賞的視覺客體（visual object），不得進行太多人爲的介入手段，故紅

[38] 該條文內容爲 1982 年版本。後於 1997 年 5 月 14 日修正公布之條文，已與第 30 條合併：「古蹟應保存原有形貌及文化風貌，不得變更，如因故損毀應依照原有形貌及文化風貌修復，以延續其古蹟之生命，並得依其性質，報經內政部許可後，採取不同之保存、維護及管制方式。」但依據現今最新版本的文資法則爲第 24 條：「古蹟應保存原有形貌及工法，……」

毛城開放供大眾參觀，是以原本做爲英國領事館及官邸的使用，以文物與空間展示爲主。對於參觀者來說，過於靜態、缺乏互動，故事性不足，使得訪客對古蹟的理解與相關知識掌握有限、回訪意願不高。在經營管理方式上，當時古蹟業務的主管機關爲內政部民政司，係以在紅毛城設置專門管理編制與人員，負責古蹟建築群周邊日常維護與管理工作，此爲臺灣古蹟管理維護歷程，較爲少數的案例。此管理模式在古蹟管理的成本方面，需擔負較爲龐大的事務性人事成本，但在文化資產的專業向度表現較有限；管理模式較爲僵硬，僅從事日常的清潔管理等，未能及於活化經營的多樣化彈性，或積極吸引訪客、創造文化資產的展示內容深度等等。亦即，當時由於缺乏古蹟再生利用（adaptive reuse, wise use）的概念，管理單位也如同一般公務機關，文化資產專業不足，古蹟的凍結式保存使文化資產未能傳遞歷史內涵與價值，反而與社會大眾拉遠了距離。

　　1985 年到 1988 年間，淡水未經過計畫性控管的觀光發展，每到週末假日，湧入大量人潮尋訪古蹟、進入老街、觀覽淡水夕照，交通擁擠混亂、河岸景觀髒亂失控，當地居民不堪其擾等等觀光衝擊，淡水美景因強勢的觀光活動而大爲遜色（陳蕙菱，2002：24）。龍應台的《野火集》便曾經以「蒼蠅叮肉」的文字來描述紅毛城絡繹不絕的人群與吸引攤販進駐的景象：

　　「冬天的霪雨因市區的污染將爲銅像覆上一層骯髒的顏色。銅像邊的街道，大概與紅毛城的四週一樣，會有蒼蠅叮肉似的攤販，而街上的交通將因遊客的往來而呈現爆炸狀態。」（龍應台，1985：75，轉引自林麗娟，2004：92）

（二）淡水在地意識之凝聚與行動

　　曾經是臺灣對外的貿易港口，象徵多元文化交流的淡水，原本活絡的口岸景觀與經貿交易功能，到日治時期，為方便將南臺灣貨物通過北端的基隆港疏運至全球市場，日本人開發縱貫線鐵路與基隆港，替代了逐漸淤積的淡水，淡水貿易額自 63％下跌至 0.9％。許多象徵貿易洋務的空間也逐漸面臨人去樓空的凋敝，淡水重新回到漁港的功能。日治晚期，因開闢高爾夫球場和海水浴場，淡水觀光事業略具雛形（陳蕙菱，2002：24）。加上原本為輸入淡水港貨物而開闢的北淡線鐵路，淡水在地的產業型態，漸退去漁業生產機能，轉變為大臺北都市周邊的休閒地點。紅毛城的收回與古蹟指定、觀光所帶動的人潮，形成在地極大的環境衝擊，凝聚為在地對於發展及治理模式的抵抗行動。其抵抗訴諸之策略即在於文化共識與行動實踐。

　　1984 年 12 月，淡水在地菁英為對抗當時淡水環河快速道路案，共同組成「滬尾文教促進會」；1987 年 3 月，在淡水公明街設立「淡水茶友會」為據點，廣結地方人士，舉辦各項文化活動，包含漢文班、本土畫展、讀書會與演講等等，為戰後淡水在地文史工作之嚆矢，雖然 1988 年因故解散，卻埋下日後淡水在地文史運動的種子（張建隆，2000）。根據張建隆的資料指出，1990 年成立「淡水史田野工作室」，進行淡水開發史的田野調查工作。「滬尾文史工作室」則推動古蹟解說導覽的工作，發行刊物《滬尾街》，介紹淡水的歷史與史蹟。

　　延續這一波在地文史工作者的努力，在地大學以其專業所長，參與社區環境改造的實際行動。1993 年，由淡江大學建築系陳志梧、黃瑞茂、曾旭正等教授帶領學生組成「淡水社

區工作室」。有感於淡水的生活環境，在房地產炒作下快速毀壞，作爲在地的專業者應該有所作爲，爲市鎮空間轉型創造出不同的機會，社區工作室開始進駐，推動社區營造、環境調查與空間改造的工作。

大量觀光人口湧入，全面性地改變了淡水日常生活氛圍。對淡水居民日常的生活型態、空間經驗、產業結構與發展等等，均產生極大衝擊。例如漁人碼頭的海埔新生地建設；金色水岸爲拓寬河濱步道而填河建設；老房子被拆以作爲供觀光客使用的收費停車場；宣稱爲方便車行而意圖拓寬重建街歷史地景；居民不堪大量遊客擾民而搬出老街，老街一樓店面連結原有的生活空間，成爲競租搶手的商品。過多人口與運輸旅次湧入的交通衝擊，更是居民日常生活的噩夢。

觀光產業的衝擊外，因觀光開發論述所宣稱的山河美景，成爲房地產開發與販售最直接的行銷用語。爲了搶進景觀視野良好地段，一棟棟比高而量體龐大的建築物，大肆地破壞淡水既有的小鎮空間尺度與天際線，原本的歷史地景不再。

淡水在地文化工作者對淡水地方發展的憂慮，除了有自發性的社團組織外，以文史工作者的角色與專業，進行在地發展歷史之深度考察，以作爲向觀光客介紹淡水歷史與史蹟之外，在此過程中，逐漸凝聚出以積極參與地方事務的執行，試圖將原本對地方構成掠奪式破壞的觀光活動，轉化爲具有文化內涵、深刻認識淡水的文化觀光產業與活動。

例如，1993 年，淡水鎮公所在淡水鎮立圖書館大樓設置「淡水藝文中心」。當時的鎮長邀請在地藝術家張子隆擔任首任藝術總監，負責淡水藝文中心包含空間規劃與策展等籌備工作。淡水藝文中心正式開幕時，還邀請當時的李登輝總統蒞臨

參觀首檔展覽「藝術家眼中的淡水」,搭配管制車輛進入,在老街與淡水河岸舉辦「淡水文化市集」活動,開啓淡水街道文化活動新的經驗[39]。淡水鎮公所委託淡水田野工作室張建隆編輯「金色淡水」鎮刊,每月以贈閱方式寄送到每戶鎮民手中,也引發鎮民對淡水文化的高度與持續性的關切。「淡水藝文中心」成立不久便受到省府與中央政府的關注,省政府將此運作模式視爲鄉鎮展演設施的典範,安排全臺灣各鄉鎮圖書館人員到此見習交流,文建會也主動派員肯定鎮公所的表現,並向中央提出設施改善計畫的補助經費。

　　淡水文史工作者的集結與在地耕耘,在這個時期浮現,持續累積能量,藉由在地文史調查與田野資料的深入研究,成爲淡水豐厚文化底蘊的紮實基礎[40]。1994 年 3 月,文建會全國文藝季活動,臺北縣政府選擇在淡水舉辦「懷想老淡水」系列活動,以此做爲「全國文藝季活動」序幕,讓淡水的歷史小鎮風情再次成爲文化論述焦點。

　　延續此「文化淡水」的想像,考量鎮公所並沒有正式的預算與人員編制支撐「淡水藝文中心」,鎮長邀集在地菁英,原本擬成立具官方性質的基金會,後來因基金籌募困難,轉而開始向地方人士人募款心,以期籌組「財團法人淡水文化基金會」[41],促成藝文中心的藝術活力延續。基金會在兩個月內順利

39　資料來源,淡水文化基金會網頁,〈淡水人文精神的高貴表現〉,取得日期,20110902,網址:http://www.tamsui.org.tw/introduction/001/001-1.htm。

40　如淡江中文系自 1996 年開始的「淡水地區田野調查」、李乾朗於 1988 年完成「鄞山寺調查研究」、1996 年完成「淡水福佑宮調查研究」;淡水文化基金會 1998 年開始進行「老街老店史」的口述歷史訪談計畫(張寶釧,2008:34)。

41　資料來源,淡水文化基金會網頁,〈淡水文化基金會是爲協助淡水藝文中心而成立的〉,網址:http://www.tamsui.org.tw/introduction/001/001-2.htm,(瀏覽日期:2011/09/02)。

募得基金，於 1995 年 1 月起正式運作，這個透過文化公眾事務的想像與參與，以組織、動員地方的過程，在基金會宗旨定調爲「促進淡水地方文化建設、推展文化藝術活動、獎勵文化藝術人才及團體、提昇鎮民生活文化素質」。同年 10 月，老街居民成立「淡水老街發展協進會」，積極參與中正路的造街運動；1996 年 5 月，「山河工作室」成立，協助老街規劃諮詢；中正路商家成立「淡水老街商圈聯誼會」，致力提昇商圈服務品質。這些不同團體與組織的形成，爲淡水文化能量匯聚，預埋了日後「文化立鎮」、「創意城市」、「古蹟園區」、「藝術大街」、「國際藝術村」等文化政策施爲的地方民意基礎。即以此地方自治團體與在地社區工作者的連結，事實上不僅是資源在民間與體制面的整合，更是公部門與民間社會產生抵抗與協商的過程，確保了淡水地區的發展不再僅僅短視地限縮於殺雞取卵式的觀光產業活動，能更深層地挖掘與累積文化能量。

從觀光客人潮湧入的踐踏到房地產的連根拔除，對在地文化保存與發展憂心不已的地方團體力量逐步凝聚，藉著組織化的力量，與官方文化政策有持續的對話與抵抗。這樣的模式回應於研究者試圖建立之文化治理分析架構，凸顯出淡水及紅毛城在地行動主體對官方文化政策積極協商的意圖。

3.2 地方政府定位為淡水古蹟博物館的紅毛城（1997-2005）

1990 年代後期，臺灣在政治上的民主化、經濟上的自由化，社會歷史情境擺脫戒嚴時期的中央極權氛圍，整體社會發展重心與權力結構開始轉向地方政府，分權、權力下放、延伸出各個地域積極建構自身獨特地方魅力的趨勢，成爲這個階段文化治理的重要特性。

（一）文化治理技術

延續前一階段社區總體營造內蘊的地方分權、創造地域特色文化的文化政策方向，表現在這個階段的文化治理技術，可以從三個重要趨勢來看。首先，於臺灣各地開發設置各類園區。其次，增加博物館的設置。第三，文化資產保存權限的下放。前兩項的重要依據仍是來自於 1977 年，蔣經國於行政院長任內，在當時的十大建設陸續完成後，主張應繼續進行「國家十二項建設計劃」，其中的第十二項即為「文化建設」，蔣經國於 1978 年 2 月針對文化建設有具體的談話：

> 「建立一個現代化的國家，不單要使國民有富足的物質生活，同時也要使國民能有健康的精神生活。因此，我們十二項建設之中，列入文化建設一項。計畫在五年之內，分區完成每一縣市的文化中心。隨後再推動長期性的、綜合性的文化建設計畫，使我們國民在精神生活上，都有良好的舒展，使中華文化在這復興基地日益發揚光大。」[42]

此政策宣示在 1978 年 12 月 14 日，行政院通過，1979 年 2 月核定頒布的「加強文化及育樂活動方案」，教育部接續擬定「教育部建立縣市文化中心計畫大綱」，為臺灣各縣市設置文化中心、博物館與圖書館之肇始。

1.文化園區主題公園（theme park）化

承接國家文化建設的政策思維，教育部與 1981 年設置成立的文建會，初期文化政策的重點，側重於國家基本文化建設工作，特別是硬體工作。1989 年底，在郭為藩主委任內，文

42 轉引自陳其南、孫華翔，2000，從中央到地方文化施政觀念的轉型，資料取自 http://www.taiwanncf.org.tw/seminar/20000429/20000429-4.pdf，（瀏覽日期：20121102）

建會開始研擬「文化建設中程發展方案」。後新任行政院長郝柏村內閣於 1990 年提出「國家建設六年計畫」，文化建設方案在此所謂「國家建設六年計劃」大架構下，提出的文化建設方案共有十八項重點，計畫總預算達兩百億元。建設方案雖同時包含軟硬體計畫，但此建設方案實為影響臺灣當前文化硬體建設空間佈局的關鍵時期。不僅包含前述各縣市文化中心與圖書館之設置，幾座大型的國家層級的文化機構，如文資中心、民族音樂中心、國家文化館等等，也在此階段政策被確立。根據陳其南、孫華翔（2000）的研究指出，民俗技藝的保存為這個階段的施政重點，在觀念上受到國外民俗村形式的影響，故中央的文建會與地方政府，在不同地方提出規劃設置民俗村的構想。

　　回應於 1980 年代後，逐漸富裕的社會對觀光休閒遊憩的需求。1990 年代後，積極展現各地本土文化獨特魅力的文化想像，「生態博物館」（eco-museum）意蘊結合地方與在地環境的概念，在臺灣則接枝連結上主題公園式（theme park）的開發方案，轉型為 1990 年代文化建設方案中的各種「文化園區」[43]。以呈現集中而脫離脈絡式的文化資產保存，複製真實創造人為體驗空間的模式，成為 90 年代重要的博物館與文化資產保存方案。這種集中式的「文化園區」在七〇年代成為保存、宣揚文化的重要策略。然而「文化園區」的保存模式，將文物及活動自其所存的社會脈絡中分開，使得文化成為失去生命力的標本。由政府出資經營觀光導向的園區，也將因為經營

[43] 此文化園區的方案迄今仍屬進行式。例如宜蘭的傳統藝術中心、六堆與銅鑼的客家文化園區、位於屏東的臺灣原住民文化園區等。

缺乏彈性，無法隨時順應社會需求進行調整，終將成為政府部門的負擔（陳其南、孫華翔，2000）。

2.多元文化主體的博物館建制

與博物館「園區化」同時期的另一個重要趨勢，則為具地方與社區意識的博物館大量浮現。從數據上來看，1977 年的國家十二項建設計畫發佈前，臺灣的博物館數量屈指可數。根據文建會 1998 年的文化統計，臺灣的博物館在日治時期結束後，僅有一所公立博物館。1951-1960 年代，增加為 4 所，1961-1980 年代，20 年間，僅新增 6 所公立博物館。1980-1985 年間再增加 3 所，共有 13 所，比當時的 14 所私立博物館還少。進入 1980 年代後期，博物館數量開始急速增加，公私立皆然（參見表1）。這個數量變化的現象某個程度呼應了前述社會歷史脈絡之轉變，以及文化政策上調整趨勢。

再從設置內涵來觀察，根據慕思勉（1999）針對 1992-1998 年，曾浮現設置博物館擬議的訊息整理來看，這段期間對博物館設置的論述與主張，多環繞在本土化、在地化、多元價值的呈現。如 1992 開始出現設置臺灣省立博物館 [44] 之提議、首座布農文化展示館出現在高雄縣、臺北市設置 228 紀念館、電影博物館、南科文化遺址公園、北投溫泉博物館、原住民文化園區、平埔族文物館、美濃客家文物館、南北館音樂戲曲文藝之家、茶葉博物館、屏東客家博物館、煤礦金礦博物館、臺北歷史博物館、社區文化工作館、白河蓮花產業館、宜蘭設治紀念館、烏山頭移植博物館、臺北客家文化會館、眷村文化博物館等等（慕思勉，1999：22-25）。

[44] 即現今之臺灣歷史博物館，主張以「臺灣史」為典藏核心，並選定府城臺南落腳。

【表1】臺灣公私立博物館數量統計表

年代	數目	公立	私立
民國 34 年以前（～1945）	9	9	0
民國 35-39 年（1946～1950）	1	1	0
民國 40-49 年（1951～1960）	4	4	0
民國 50-59 年（1961～1970）	12	10	2
民國 60-69 年（1971～1980）	18	10	8
民國 70-74 年（1981～1985）	27	13	14
民國 75-79 年（1986～1990）	42	24	18
民國 80-84 年（1991～1995）	74	32	42
民國 85-89 年（1996～2000）	125	66	59
民國 90-94 年（2001～2005）	102	0	0
總計	149	99	50

資料來源：本研究整理。

　　雖然回頭檢視這些文化建設之實踐，許多計畫已多所調整。但對照既有計畫與政策方案的歷史資料，此各地設置大量博物館的論述，以及以「博物館化」作為象徵文化發展進步指標的文化治理與政策想像，可謂在此階段定調，以同時面對地方政府需要有具體可辨識的文化建設成績，且民眾可以透過親身參觀拜訪、有所體驗與進行文化消費的空間場域及場所。

　3.文化資產事務主管權限下放

　　從中央集權向地方分權的資源重整趨勢，《文化資產保存法》的修訂也朝向地方分權的發展，賦予縣市政府自行指定古

蹟的權限[45]。1997 年 5 月 14 公佈施行新修訂定的文資法，其中第 27、30、35、36 等四條條文修正，最大的變化是第 27 條，將古蹟的指定權責，由過去中央政府內政部的權責範圍，分權給地方政府。其次，則是一改過去中央分三級制的方式加以評比，新修訂條文精神乃依主管機關層級來界定[46]。

除了文化資產事務權力下放，《省縣自治法》[47]立法通過後賦與地方自治團體得以依其需要，彈性調整組織架構，對取得地方文化資產事務主管權的縣市政府來說，提供了更多推進有效治理的工具。《地方制度法》賦予了包含直轄市、各縣市與鄉鎮市為地方自治團體的角色，不僅得以據以辦理地方自治事項，執行上級政府委辦事項[48]，並可依據其地方治理之需要，擬定符合其地方特性的組織架構模式；亦即，此法源賦予地方自治團體、特別是民選首長，得以依據其地方特性、選民期待、地域資源等面向，強化其執政優勢與特色。這樣的地方治理氛圍，加上前述社區總體營造文化政策導向的「社區主義」、「市民至上」的民粹思維，強化了臺灣各地方政府，紛紛以地域文化特色作為爭相競逐，欲獲取民眾認同，以及象徵層次上美學政治的地位。

[45] 1994 年制定《省縣自治法》將教育文化事業劃歸為地方自治事項，故《文化資產保存法》相關條文亦相對應地修正。

[46] 1982 年最初版本文資法的第二十七條：「古蹟由內政部審查指定之，並依其歷史文化價值，區分為第一級、第二級、第三級三種，分別由內政部、省（市）政府民政廳（局）及縣（市）政府為其主管機關。」1997 年的修法該條條文修改為：「古蹟依其主管機關，區分為國定、省、（市）定、縣（市）定三類，分別由內政部、省（市）政府及縣（市）政府審查指定之，並報各該上級主管機關備查。」

[47] 《省縣自治法》於 1999 年 4 月 14 日公布廢止，並以《地方制度法》取代。考量《省縣自治法》已廢止，故文後以《地方制度法》來說明。

[48] 《地方制度法》第十四條，「直轄市、縣（市）、鄉（鎮、市）為地方自治團體，依本法辦理自治事項，並執行上級政府委辦事項。」

（二）地方政府的文化政策與規劃

　　1997 年的文資法修法，將文化資產保存事務權力下放，縣市首長增加了可以活化運用的、新的政策工具；再加上淡水在地文史社區團體的力量，要求官方積極介入在地文化資產的保存工作，使得「民間搶救文化資產，訴求政府指定古蹟」成為淡水某種文化治理的模式。蘇貞昌在臺北縣長任內，可說是熟稔於如何運用此制度工具來進行其文化治理。

　　舉例來說，在內政部主政時期，臺北縣轄範圍內，指定了 20 處古蹟，蘇貞昌縣長任內[49] 即指定了 27 處古蹟，在新北縣時期 63 處古蹟佔了幾乎一半。此外，在淡水地區的 27 個古蹟中，除了紅毛城為 1983 年 12 月全國第一批指定的國定古蹟，1985 年 8 月 19 日，指定福佑宮、龍山寺、鄞山寺、滬尾砲台、理學堂大書院與馬偕墓等六處古蹟。1997 年 2 月，指定前清淡水關稅務司官邸共 1 處古蹟，其餘 17 處，均為文資法修訂後，臺北縣政府所指定的古蹟。進入新北市時期僅有 2 處被指定。而在臺北縣政府指定的 17 處古蹟中，14 處為蘇貞昌縣長任內所指定。亦即，淡水地區目前 27 處古蹟中，超過半數為蘇貞昌任內指定完成。

　　在博物館設置部分，根據統計資料顯示，1997 年之前，臺北縣境內，博物館僅 9 處，公立 3 處、私立 6 處。公立 3 處分別為「新莊文化藝術中心」、「台電核二廠北部展示館」與「坪林茶業博物館」，分屬於台電和新莊市公所、坪林鎮公管

[49]　蘇貞昌臺北縣長任期為 1997.12.20-2004.5.20，但其第二任縣長任期應於 2005.12.20 到期，惟 2004.5.20 陳水扁第二任總統任期開始，由蘇貞昌出任總統府秘書長一職，遺缺由當時副縣長林錫耀代理至任期結束，考量縣長並未進行改選之行政延續性，本研究將截至 2005.12.20 蘇貞昌第二任縣長任期，仍歸屬於其主政任內。

轄，並不直接隸屬於臺北縣政府。

　　依據 2011 年的資料[50]，新北市（臺北縣時期）設置的公立博物館總計有 18 處。包含「臺北縣立十三行博物館」、「三峽鎮歷史文物館」、「臺北縣客家文化園區」、「菁桐礦業生活館」、「林本源園邸」、「黃龜理紀念館」、「臺北縣烏來泰雅民族博物館」、「臺北縣烏來國小原住民俗文物館」、「三協成糕餅博物館」、「黃金博物園區」、「鶯歌陶瓷博物館」與「淡水古蹟博物館」等 12 處博物館，均於蘇貞昌任內設置[51]，直接隸屬於縣政府的包含文化局轄下的「鶯歌陶瓷博物館」、「十三行博物館」、「黃金博物館」、「淡水古蹟博物館」與「林本源園邸」；隸屬於客家事務局的「客家文化園區」；隸屬於原住民族行政局的「臺北縣烏來泰雅民族博物館」與歸屬於教育局的「臺北縣烏來國小原住民俗文物館」共計八處，其餘四處則歸屬於鄉鎮級公所。

　　每個在地博物館的設置均有其複雜的在地成因，但僅從博物館此文化組織設置數量的大量增加，某程度可作為觀察臺北縣在蘇貞昌縣長任內的文化治理脈絡與思維的參考。

（三）淡水在地意識之凝聚與行動

　　前一階段淡水在地社區工作者的龐大能量，延續至此階段已逐步發展出特定模式與介入途徑。主要表現在「重新認識與書寫」淡水在地歷史、搶救在地文化資產與歷史空間、凝聚地方自主之公共領域（public sphere）等三個面向的文化行動。

[50] 此處採取 2011 年資料乃是考量於 2011 年進入新北市直轄市階段，許多相關條件差異較大，故仍以臺北縣時期的資料作為討論基礎。
[51] 其餘三處為勞委會設置於汐止的勞工安全衛生展示館、教育部的國家圖書館臺灣分館，以及臺灣藝術大學藝術博物館，屬於中央層級在臺北縣設置的博物館。

淡水文化基金會 1998 年開始進行「老街老店史」的口述歷史訪談計畫（張寶釧，2008：34）。1998 年起，淡江大學歷史系成立研究所，舉辦第一屆「淡水學」研討會後仍持續辦理。依據淡江大學歷史系網頁資料陳述，在 1994 年文建會提出社區總體營造的主張，從包括民俗技藝、觀光產業、生活藝術、聚落古蹟農林漁業等的「文化 產業」面切入；有鑑於當時臺灣社會的需要，淡大歷史所的發展目標乃是以「臺灣史為原點，透過文化交流的角度，試圖與中國史、世界史接軌」，從大學之於在地社區的互動，從使淡水在地歷史文化研究，並構成與地方互動的平台，例如，會議所需各項物品，盡量向在地商店訂購，使大學和在地社區緊密連結（林呈蓉，2010）[52]。

　　1996 年，搶救前清淡水關稅務司官邸（小白宮），並於隔年順利指定為三級古蹟；1998 年，為反對交通部興建沿河的「淡水河北側快速道路」，淡水文史團體擴大結盟組成「搶救淡水河行動聯盟」，當時沿著河岸搶救下來的古蹟包含英商嘉士洋行倉庫、海關碼頭、水上機場及氣象觀測所等，這四處均於 2000 年由臺北縣政府指定為縣定古蹟。

　　1999 年，結合社區居民、文史工作者、中小學教師專家學者，共同推動生態保育和社區教育的「臺北縣河川生態保育協會」成立（張寶釧，2008：34），2000 年召開「淡水文化會議」，2001 年成立淡水社區大學等等。這些不同議題與主張之專業團體的建立，不同團體平時自行維持其組織的活絡運作，但又可以透過特定事件進行有機的集結模式，一直是淡水在地

[52] 資料來源：淡江大學歷史系網頁資料，〈「淡水學」研究的回顧與展望〉，http://www2.tku.edu.tw/~tahx/history_newsytle02.html，（瀏覽日期：2011/09/02）。

治理的重要監督力量。

　　透過各種工作室、基金會所集結的淡水地方人士，除關心地方長期發展，在意在地文化資產與傳統的保存延續，不僅面對不斷湧入淡水的觀光客，以及因大臺北周邊房地產價格優勢而移入的新淡水人，持續的「教育」、對話與資訊傳遞，以深化能量的凝聚，成為淡水地區文化工作者的重要共識。2000年召開「淡水文化會議」，2001年成立淡水社區大學均可視為在這個脈絡下的發展。這群長期關心淡水文化資產的成員，在文史田野調查、古蹟維護與環境保育各有其專業素養，運用其集體力量搶救在地文化資產及指定古蹟，而因其研究領域不同所產生的意見表達，與對文化政策積極催促的反應，成為促成淡水古蹟園區設置的因素之一（王韻涵，2011：98）。

（四）一座博物館的誕生：地方政府與在地聲音共同渴望的文化治理新想像？

　　以紅毛城文化治理的個案來看，其歷經從中央到地方的治理模式轉變。臺灣在1990年代後期逐步強調在地化、本土化的氛圍中，訴諸於草根、民粹觀點的地方政權治理模式，可能構成地方政府挾民粹主義以對抗中央，或吸納地方草根力量，調節、整合為其治理之內涵─政府官方政策在地域文化認同政治所欲承載的不僅是在地認同建構，及都市治理的正當性，與中央或鄰近治理區域在文化政策上的對應與競爭關係，使得文化治理成為想像集體性邊界存在的具體展現。更重要的是，企圖將地域主體性轉化為政治場域操作的象徵性存在，空間再現意義之爭浮現。紅毛城從中央指定的國定古蹟、轉型成為古蹟文化園的過程，便可以說是地方政府以民粹力量抵抗中央，以及吸納整合草根力量的文化治理手段。

2003 年，臺北縣文化局爲了整合經營當時淡水的 18 處古蹟，採納地方意見，於 2 月 1 日起，以任務編組方式成立「淡水古蹟園區」[53]。根據與當時園區負責人張女士的訪談指出，縣政府成立「古蹟園區」的出發點，是爲了回應地方上的意見，能更爲整體地照顧淡水地區豐富的文化資產。「古蹟園區」的概念與模式，一方面因爲有多處古蹟需要管理維護，空間範域大：意圖比照生態博物館的思維，滿足臺灣當下對觀光與文化園區的想像。設置園區的另一個考量是，爭取將紅毛城原本設定由中央機構主管的權力，從中央轉移到地方政府手上。

2003 年 7 月 26 日，紅毛城正式從內政部的管轄移交給縣政府，同時交接內政部移撥約聘僱人員 9 名，工作人員 10 名，辦公室移往紅毛城，淡水古蹟園區轉變爲以紅毛城爲行政、資訊中心，主要經營紅毛城、前清淡水總稅務司官邸、滬尾砲台 3 處古蹟點對外開放營運，並整合當時淡水 18 處古蹟資源，透過在地文化基礎，期許建構完善的服務網絡，提供優質文化觀光環境。在此階段，園區的治理模式雖然仍是將文化資產的維護管理，停留在爲在地文化觀光服務的層次，但在幾個向度展現出不同的治理意涵。首先，古蹟園區的成立，象徵官方資源的投入，將過去從公務系統單向度指示的思維，轉換成對等的、在地的、服務的、文化接待的新意圖，屬於在地管理的維護機制（王韻涵，2011：99）；其次，這樣的管理模式成功與否的關鍵在於，公部門與民間力量間的合作使文化治理權力更趨於均等下放；第三，從古蹟維護與再利用的角度言，

[53] 借調當時鄧公國小主任張寶釧女士擔任園長，教師林延霞擔任營運管理組組長，初期工作人員僅 2 人，以該校教室爲辦公室，負責整個淡水古蹟的管理與教育工作。

古蹟的活化模式更爲積極地與地方發展掛勾；第四，由於古蹟數量衆多，在處理淡水地區大尺度觀光環境整備之際，在無形中帶動與促成淡水生活品質空間的整理。

長期關切淡水地區發展與環境保育課題的黃瑞茂主張，面對龐大觀光化的發展壓力，淡水在地生活與觀光發展的衝突場域，應以在地知識建構爲基礎，強化在地文化資產保存論述力量，擴大文化資產的社會認知，乃是對抗淡水淪爲觀光化下祭品的解藥之一（黃瑞茂，2005），不僅「淡水古蹟園區」的組織化是具體回應地方意見與需求，社區大學持續以社區學程、淡水學學程、文化產業學程等在地文化人力培訓，與社區生活空間課題的持續對應，淡水文化地圖建構、維基淡水地方史寫作等等，都是超越政府資源分配想像的民間自主的資源動員過程，擴大了有關文化資產行動的社會認知，在這樣的過程中，「淡水古蹟園區」成爲在地文化保存新的文化行動階段，可與在地力量相互連結與強化。

延續黃瑞茂主張在地知識建構行動的深化，表現在古蹟園區的操作面，包含對在地有形與無形文化資產調查與連結，引入博物館營運、教育推廣與行銷企畫執行，首任園區主任張寶釧提出「文化派出所」的概念，亦即從文化資產保存維護、提昇文化觀光爲根本，但實質上則具有在地管理，參與地方意見對話等內涵。

園區自 2005 年經過三年的經營後，受到縣政府與地方人士的肯定，意圖將原先的「任務編組」提昇爲正式編制，惟法源依據上，「園區」的範疇無法適當地配置於公務部門的組織架構，以文化園區立案的組織名稱，在行政院、銓敘部和文建會皆無前例可循。故 2005 年 7 月，將任務編組的古蹟園區提

昇爲正式編制的二級機關，取用了「臺北縣立淡水古蹟博物館」的命名，人員編組比照國內博物館研究人員適用《教育人員任用條例》。相較於一般人印象中，「博物館」是一座精美宏偉建築物，內部蘊含豐富文物與展示的傳統認知，淡水古蹟博物館採用生態博物館的園區概念，以古蹟紅毛城作爲博物館展示的核心場域，且爲了凸顯博物館以淡水在地文化資產保存與活化爲核心的價值，其英文命名援用「歷史場所」的用語，加上採用淡水台語發音的拼音舊地名，構成「Tamsui Historic Sites, Taipei County」，成爲繼鶯歌陶瓷博物館、十三行博物館、黃金博物館，第四座臺北縣管轄的博物館。

(五) 博物館誕生之後：文化是好生意？

　　「淡水古蹟博物館」的設置意涵著透過博物館運作的概念思維與實踐模式，進行淡水在地文化資產維護工作的官方資源投入，這個機構體制化的過程，只是確認了官方預算與制度面介入的起點，在這個體制化的運作過程中，不同的行動主體因其對淡水的文化想像各異，勾畫的願景藍圖各有千秋，亦可能大相逕庭。

　　例如，蘇貞昌下一任的臺北縣長周錫瑋，對淡水地區的發展設定，從原本的在地文化資產的生態博物館園區，轉而成爲「國際藝術村」的想像。包含從「亞洲藝術村」、「淡水河口藝術網絡建構計畫」到「淡水河口藝遊網」北區旗艦計畫，以及淡水作爲永續創意城市（creative city）等等不同的計畫資源配置與想像。古蹟博物館則形同另一個執行縣政府（新北市府）文化政策的附屬機關，原本文化資產維護與活化的工作，逐漸讓位給更高強度的古蹟活化再生計畫，運用古蹟原本在遺產觀光（heritage tourism）的文化能量，意圖轉換爲藝術、文創產

業的發展模式。包含意圖以「淡水河口藝遊網旗艦計畫」將淡水地區的觀光資源，從原本的老街、紅毛城埔頂周邊，逐步延伸到高爾夫球場、滬尾砲台與漁人碼頭一帶；搭配所謂「沙崙文創園區」計畫，以及號稱新北市第一座五星級大飯店與瞭望塔的觀光產業投資，似乎已經遠離文化資產的創意產業模式。為了打造所謂的「藝術大街」闢建「藝術工坊」，拆除老街上的日式建築，在地居民與團體的聲音似乎同時陷入不均等地被消音或擴音的狀態。

第四節　結語：文化治理中的協商與抵抗

在臺灣近代史上的發展中，每個階段都沒有缺席的淡水，以其豐富的歷史文化資源、山海交會的地景形貌，在不同歷史階段的文化治理過程中，扮演著不同的角色。本書從「文化治理」的角度切入，藉由思索淡水古蹟博物館的誕生過程，不同作用者各自扮演的角色、功能。在社會情境變動脈絡下，紅毛城固然已經開創了某個突破既有古蹟保存與活化再生的窠臼，顛覆了對博物館的文化想像，但似乎也成為文化治理過程中，一個被制度化建構與挪用的智識啟蒙工具，開啟這個探索意圖的也正是對在地文化持續活化與發展的不斷質問。另一方面，也企圖思索如何以文化治理概念來探究在地文化發展變遷，以及政府部門權力行使模式技術與內涵之轉變，與行動主體可能的回應與抵抗。

傅柯以治理概念意欲探討複雜而綿密之權力運作及操弄的技術，環繞著以知識掌控、壟斷與主體身體經驗為場域，經由再現與象徵層次的意義競逐與論述鬥爭，使得文化空間同時成

為差異地點與意義再造的輻輳點。本章試圖以文化治理分析架構中，將此相對抽象的治理技術概念，從政權的制度性力量，經由文化或產業政策的中介，文化治理技術的分化發展與市民社會能量等因素的多元作用。另一方面，由於治理關切的並非單向的權力運作模式，而是凸顯權力的無所不在，以及主體抵抗的可能性，因此，主體的行動如何開展出協商的空間也成為治理的關鍵課題。

在臺灣的文化實踐場域中，文化資產保存與博物館為文化政策的核心關注，也是一般社會大眾日常生活內容中，最容易接觸與感受到的文化經驗，這兩股軌跡在淡水紅毛城的案例中，具體整合為新北市立淡水古蹟博物館，透過生態博物館的概念內涵，與臺灣古蹟保存論述接軌。另一方面，由於淡水所處大臺北都會區周邊衛星城鎮歷史發展的命題，在都市擴張與觀光業獨大的發展趨勢中，以博物館的制度性與組織化功能，作為強化觀光業持續擴張的推進器，也意涵政府對於地方再發展的投資，在此治理脈絡下，博物館與文化資產保存原本作為建構國族認同與集體記憶的象徵場域，早已悄然讓位給全球化脈絡下，以淡水漁人碼頭海岸風情，國際海灣城市的房地產銷售，以及淡水國際藝術村創意城市論述下的地產開發與觀光產業投資。

雖然本章討論時間點僅設定到淡水古蹟博物館正式建制的 2005 年，但號稱臺灣第一座以古蹟作為主題的博物館，其設立之初的理想，乃是自許為地方的「文化派出所」，結合政府部門官方資源與地方組織的力量，負責掌理淡水歷史景觀風貌區的各項文化事務，但目前似乎已經逐漸地挑戰了其身為博物館所被設定與想像的角色及功能。例如前述包含河口藝遊網

計畫等等的重新定位，儼然積極促成文化好生意的產業發展模式，而離文化資產與社會教育越來越遠。

在文化治理概念中，在地民間團體雖然某個程度擁有高度的協商空間，例如淡水各個文史工作者與團隊、淡水社區大學、以及建構淡水學等等的努力，在以國定古蹟紅毛城為核心的論述場域中，企圖作為抗衡政府獨大的權威，建立在地的地方文化主體性。但似乎也正是一個建制化的結果，導致了持續相互對話與抵抗過程的終結，任何意見上的分歧多元，終究會被歸結於一個擁有壟斷性地方文化資產與歷史價值詮釋權的官方機構。

換言之，文化治理理論架構所能提供的分析視野，一方面在於凸顯出權力作用及其向度的綿密繁複、難以一概而論斷；在此治理發展過程中，與持續而不同的時間軸線上，多元複雜的作用者，及所蘊生技術層面的確難以全盤掌控，但也似乎正是透過檢視與分析這些多元複雜的權力作用的過程，得以不斷地重新挑戰治理場域中的運作邏輯，解構其治理技術，作為行動者找尋抵抗空間的起點。

第 *4* 章

**以博物館爲方法之古蹟活化策略探討：淡水古蹟
博物館觀衆研究**

第一節　前言

　　臺灣廣義的古蹟保存實踐並非以文資法立法為絕對起點，但積極確立法令制度面的周詳健全，以不同時代背景的保存論述與專業見解，帶動各方討論，牽動古蹟維護實務持續變動，實為這數十年來臺灣文化資產保存場域的常態現象。

　　檢視臺灣古蹟保存實務經驗，以古蹟做為靜態的文物陳列館，或以「類博物館」（quasi-museum）型態構成文化觀光（cultural tourism）的一環，或直接以古蹟的空間資源再生，轉型設置為博物館，為國內古蹟維護大量採用的模式（洪愫璜，2002）。但如何評估古蹟活化再生的效益，在實務與政策上缺乏較為明確的分析工具與評量指標，甚至也缺乏足夠的經驗研究與實證資料來論述此為「成功的」政策方向。

　　另一方面，救火隊般、「刀下留屋」似的搶救模式，悲情訴求行政部門漠視文化資產，或即使已經指定古蹟，但卻往往因經費有限而任其荒蕪、管理失當，形同二度閒置的案例，甚至所謂的古蹟自燃現象亦多有所聞。這些脫離常民生活經驗的文化資產保存政策，形成了以「古蹟保存」為終極目的，而非以此為手段，以期傳承古蹟蘊含之豐富多元文化價值的異化疏離現象。

　　針對前述現象，立基於博物館理論、實務與政策在臺灣逐漸受到關注的論述基礎上，本書意圖建構一組假設，即主張

「以博物館作為一種方法」（museum as a method），探討古蹟保存維護是否可以、或如何挪用博物館的經營理念，以博物館教育、展示、研究、典藏等功能，建立與觀眾直接溝通、對話，誘發其自發學習的博物館經驗，使其得以理解古蹟傳達之歷史文化與美學價值，避免僅將「古蹟空間活化」視為完成文化政策的「終極產物」，而須將空間與建築硬體所承載之軟體內涵價值，透過溝通與教育有效地傳遞給社會大眾；同時，本書亦試圖以博物館學中「發展觀眾」（development audience）的概念，透過觀眾研究（visitor's studies）發展出來的研究方法，探討參訪古蹟的遊客，在參觀活動前後，對文化資產的重視與理解程度，於參觀博物館的活動結束後，是否能取得對認識文化資產更高的滿意度；館方提各項服務，是否符合觀眾預期與需求，以期藉此掌握古蹟維護與市民對話過程中，傳遞文化價值的溝通程度，建立可做為檢視與評估古蹟維護成效的方法之一。

此外，以淡水古蹟博物館作為探討個案，則是意圖回應於前述篇章提及，淡水因位於大臺北地區周邊，交通便捷，加上其山海景觀之勝，使其成為都會休閒的首選。而淡水地區廣大的文化資產，固然為觀光遊憩提供了豐沛的資源，但這些以歷史符號所建構起的差異地點，是否能夠經由有系統的「博物館」經營方法，轉型為更友善於觀眾，更吸引人到訪，也更貼近於遊客期待、寓教於樂的社會教育溝通的景點，而能免於耗竭式地被消費和剝削？

第二節　文資法三十年的轉折、軌跡與困境

　　檢視 1982 年自文資法立法以降，國內針對古蹟等建築類文化資產，有幾項重大的法令與政策轉折變化[54]：

1. 1996[55] 年，在私有古蹟所有權者與專業團體的遊說下，增訂了古蹟容積移轉條款，新增捐款修復古蹟可以列舉抵稅，強化私人參與古蹟保存誘因。

2. 1997 年，原本古蹟指定權限由中央政府主管，區分為一級、二級、三級古蹟的等第標準，調整為以主管機關權屬為準的國定、省（直轄）市定、縣市定，由下而上的關係，取消原本的分級體制。

3. 因應 1999 年的 921 大地震，仿效日本阪神地震後文化資產保存模式，新增了歷史建築登錄制度，以及容許以現代工法來修復古蹟，從既有條文規範的原材料、原工法、原風貌中解放出來，得以現代工法強化古蹟耐震防蟲等維護需求。

4. 2001 年文建會以「閒置空間」活化再生，做為藝文空間使用的政策走向，大幅改變古蹟從既有的凍結式保存，積極轉向為活化再利用的保存模式。加上新自由主義的政治走向及發展趨勢，在文化政策上，鼓勵以委託經營方式來活化古蹟，透過創造可能的獲利模式，企圖

[54]　此處所指稱乃是自 1982 年立法以降，針對攸關建築類文化資產的幾項重要政策與法令的變革。另文資法於 2005 年、2016 年均有大規模的修法，但關於古蹟類的法令變革相對較少，且文資法修法並非本書討論重點，故在此僅提出與古蹟與歷史建築概念浮現等幾個關鍵議題。

[55]　該等相關法條修改歷經民間團體多年遊說討論，於 1996 年正式進入修法期程，惟正式發布總統令則為 1997 年 1 月 22 日。

引入民間力量共同參與古蹟等文化資產的保存維護工作。

　　這幾項重大的文化政策轉折脈絡下，國內逐漸浮現出來的建築文化資產保存圖像與課題是：地方政府如何活用其主管範圍的古蹟，一方面創造在地特色與文化魅力，建構文化觀光的實質資源；活化空間資源運用，有助於達成地方政府擔負之在地歷史教育傳承的角色，成為其文化治理層次的重要課題。易言之，許多古蹟從原本的靜態保存形式，轉而成為不同使用型態的各種空間模式。然而，這些古蹟的保存維護是否能藉由活用的模式，彰顯其文化價值，強化活用模式之於古蹟保存工作的意義，意即活用應屬古蹟維護的手段而非目的，似乎是個鮮少被關注的課題。

　　整理臺灣針對古蹟保存進行的研究及論述發展方向，除了以編年歷史及探討臺灣文資法法制建置過程（葉乃齊，1989；林孟章，1994；林芬，1996；沈采瑩，2002；林華苑，2002；許淑君，2002；潘玉芳，2003；李惠圓，2003；林一宏，2005；林會承，2011）等文獻外，可以彙整出六個較明確的論述探討軌跡：

　　其一屬於大敘事架構者，從國族與地域性認同的角度切入[56]。其次則以關注實質空間的空間拜物傾向[57]。第三類為凸顯搶救、政治動員等悲情主義的論述發展軸線[58]。第四種為不同國

[56] 請參見：夏鑄九，1998；夏鑄九，2003；張碧君，2013；郭肇立，2009；郭瑞坤、徐家楓，2008；廖世璋、錢學陶，2002；顏亮一，2006a；顏亮一，2006b。
[57] 請參見：施進宗，1992；巫基福，1995；張旂彰，2000；洪愫璜，2002；林淑惠，2003；朱淑慧，2004；吳梵煒，2005；張家甄，2005；陳建仲，2006；楊姍儒，2009。
[58] 請參見：顏亮一，1993；魏怡嘉，1994；簡文彥，1995；喻蘋蘋，1997；蕭紋娉，1997；黃仕穎，2001；向明珠，2002；嚴冠珠，2003；梁郁玲，2004；謝雨潔，2004；葉鈺山，2005；左翔駒，2006。

家、地區或文化類型的經驗比較或借鏡[59]。

第五種是較爲技術導向的論文，從研究者各自學術專長，舉凡修復技術、工程、實質環境、彩繪與保存技術等，涉及文化資產硬體各個環節的討論[60]。最後則爲較晚近的發展，關注於從文化符號消費取徑，與新自由主義以降的委託經營成效評估取向的商業模式思考[61]。這其中也包含許多借用觀光研究架構的個案研究[62]。

除了前述幾類論述主軸外，少數幾篇與本研究主題較爲相關的論文，分別從古蹟本身活用後所展現的空間特性，及其與觀衆參訪的關係（張瑞峰，2004）；如何從生活經驗價值切入，探討古蹟活化爲博物館後，觀衆參觀博物館的認知與經驗，特別是相較於主流關切博物館教育功能角度，轉向關切博物館的休閒娛樂功能，與社區居民認知的關連性（蕭靜萍，2004）；如何以古蹟做爲歷史鄉土教育教材（許筱苹，2005）；以及古蹟活化在文化與觀光兩端的拉扯（鄭伊峨，2006）等等。這幾篇研究的共通性爲強調古蹟之歷史意涵，及其擔負文化教育傳承之價值，不應在觀光與文化商品化的過程中被淹沒。即使從所謂委託經營的績效來評估，或者是從社區日常的休閒角度來觀察，深入思索古蹟內在的生命、空間元

59 請參見：邱上嘉、張燕琳，2001；林曉薇，2008；梁錦文，2009；翁金山，2002；張怡棻、黃世輝，2008。
60 請參見：王玉豐，2002；周伯丞、江哲銘、劉建志、毛犖、何明錦，2008。徐聯生，2013；徐裕健，2007；郭良印、楊裕富、黃俊傑，2005；陳逸杰，2013；劉淑音，2012。
61 請參見：陳凱俐、林亞立，2002；蘇子程，2000；郭依蒨，2005；蔡佳峰，2005；佘瑞瓊，2006；黃仁志，2006；許文綺，2007；黃耀宗，2009；郭幸萍、吳綱立，2013；蘇慶豐，2005；郭漢鍠、蘇玫碩、郭蒼龍、楊建夫，2009。
62 請參見：余基吉、趙海倫、盧翁亘，2011；汪祖胤、廖慶華，2010；陳愈君、白宗易、黃宗誠，2012；游舜德，2008；董志明、郭孟軒、陳佳欣、黃戊田，2012。

素的獨特性，以期在活化再生的操作，透過參觀博物館、文物館，或鄉土教育的展示與教育過程，回歸到古蹟保存的本質內涵。

針對臺灣古蹟保存在實務上，普遍面臨「徒法不足以自行」的諸多困境，亦有研究者提出，營造文化資產價值的論點（林崇熙，2008）。透過包含社會利益連結、道德連結、智慧連結與認同連結等面向，論證文化資產足以滿足各種社會行動者的需要；透過社會工程的價值建構，進行種種文化資產價值的論述、概念、意識、思想等社會實踐以具體內化到人的身體與行動中，讓文化資產的價值由此被營造出來。特別是從地方知識與社會想像的角度言，任何法令的建構乃是來自於社會共識的生成與彰顯，社會集體想像與社會價值建構互為表裡，動員文化資產知識、建構文化資產的豐富度、落實文化資產知識的有效性，在符合社會想像的前提下，促成文化資產價值的內化與知識積累（林崇熙，2010）。

前述這些文獻對於臺灣古蹟保存現況的論點、體察與關注，與本書所提的假設若合符節，意即在於文化資產知識與社會想像的深化。但本書更核心的發問在於，是否可以建構出以博物館做為方法的思維與操作模式—意即古蹟空間活化轉型為博物館後，如何避免簡化問題，僅關切古蹟是否可以藉由活化後取得一定的經濟利益；或過於膠著古蹟實質空間條件是否足以負荷博物館功能所需等課題；而能在博物館此機構本質的典藏、研究、展示、教育與休閒娛樂功能前提，及其運作機制，找出一個更有利於古蹟文化資產價值傳遞的模式。為論證此方法操作可行性的假設，運用博物館的觀眾研究取徑，透過對參觀者的認知、知覺、滿意度與學習等面向的掌握，以期瞭解遊

客對於古蹟之文化價值、歷史意蘊的認知程度，對於古蹟參訪整體環節所提供之服務滿意度，做爲評估古蹟空間活用之妥適性與服務品質，以及傳遞教育功能的可能效應。淡水區爲擁有全臺灣古蹟與歷史建築等建築類文化資產數量最多的行政區，若能融匯淡水古蹟博物館的生態博物館主張，將這些博物館的文物保護、營運管理與教育展示等模式，應用於古蹟的保存維護推動，對提升淡水整體地區性的文化資產與人文景觀，是最直接的作用。

第三節　研究個案——新北市立淡水古蹟博物館

本章擇定的研究個案爲國定古蹟「紅毛城」與連結周邊歷史建築群所構成的「新北市立淡水古蹟博物館」。經驗資料來看，紅毛城園區在臺灣文化資產、歷史保存、文化觀光等領域價值不容否認，特別是文化資產與博物館兩者均被賦予保存在地文化、傳遞歷史價值、承載集體記憶、建構主體認同、執行鄉土與族群教育等功能及角色。「紅毛城」從一座國家認定的文化資產、被指定的古蹟，成爲地方政府文化政策與組織編制的市立「博物館」。古蹟是死的、靜態的，與過往歷史產生斷裂的物質性證據，須經過「活化」的手段，才能轉化成爲「資產」。在此所謂的「資產」，不僅是建物本身及其歷史價值所承載與再現的文化價值，更是文化資產保存論述與實踐場域，經過長時間的論述鬥爭才逐漸浮現至確立的。「紅毛城」從由內政部所主管之國定古蹟，轉而交由地方政府主管，再經由地方社區意見匯聚、中介轉型爲博物館，確立成以紅毛城領軍、涵括淡水地區眾多古蹟與歷史建築群的「生態博物館」（eco-

museum）園區模式。設置動機之一便是希望可以藉此機構化的力量，強化對於淡水在地古蹟與歷史建築的維護與活化工作，做為活化地方再發展的觸媒之一，以建構一個動態的、具在地知識的文化資產保存行動與視野（張寶釧，2008；黃瑞茂，2005）。

「國際博物館協會」（ICOM, International Council of Museum）對當代博物館最新修正的定義為：「博物館是一個非營利的永久機構，服務於社會及其發展，對公眾開放，為了教育、研究與愉悅等目的，取得、保存、研究、溝通與展示人類及其環境中，有形與無形的資產。」雖然個別國家對所轄博物館機構的定義或有不同，但大致均認可古蹟與歷史建築屬於廣義博物館範疇，或稱為類博物館，因史蹟保存與博物館兩者具有相當類似的軌跡，「史蹟保存的目的為何？事實上它和博物館一樣，都以公共教育為目的。」（Burcaw，1997/2000：274）。

國際上對建築類文化資產保存的論述進展，自 1931 年的「雅典憲章」以降，1964 年發佈，通稱為「威尼斯憲章」的《文化紀念物與歷史場所維護與修復憲章》（Charter for the Conservation and Restoration of Monuments and Sites），開宗明義揭櫫「歷史紀念物的概念並非意指單一建築物，而是包含其所在的都市或鄉村環境，因為這些才是特定文明、重要發展或歷史事件的證據。」[63]

伴隨《威尼斯憲章》簽署，於 1965 年成立的「國際文化

[63] 《文化紀念物與歷史場所維護與修復憲章》第一條條文。

紀念物與歷史場所委員會」（ICOMOS，International Council on Monuments and Sites）[64]，其章程明確指出，其關注核心為歷史紀念物、建築群與歷史場所等三大範疇，但不包含「露天博物館」（open air museums）[65]。從《威尼斯憲章》到此定義，一方面清楚界定了國際上建築類文化資產的保存類型、對象與模式，預示了後續諸多國際性的歷史文件與宣言，例如從 1975 年的《歐洲建築遺產憲章》（European Charter of the Architecture）、《阿姆斯特丹宣言》（Declaration of Amsterdam）、《保存維護小型歷史城鎮決議文》（Resolution on the Conservation of Smaller Historic Towns），一直到 2005 年的《西安宣言》，對歷史與紀念性建築的保存維護工作層面，持續關注建築（群）所處周邊環境保育的課題。不論是硬體實質環境、或是政治經濟的社會文化面的總體環境條件與特性。意即，「古蹟博物館」一詞雖同時含括古蹟與博物館兩種文化機構與設施的概念，但透過博物館常設機構式的操作模式，本質上與「生態博物館」（eco-museum）的概念內涵接軌，構成極為獨特的文化治理模式，以「新北市立淡水古蹟博物館」機構之名，在多元豐富歷史向度的城鎮空間尺度，同時進行古蹟與歷史建築的保存維護，以及整體環境涵構的保育及地域振興。

　　本書期望藉由導入博物館觀眾研究方法，以參觀紅毛城的觀眾經驗作為分析材料，從遊客參觀古蹟後的體驗感受與認知

[64] ICOMOS 乃是聯合國教科文組織（UNESCO）下的專家委員會，為其推動歷史保存與古蹟維護事務最主要的顧問諮詢機構，致力於建立文化歷史紀念物之保存、修復與文化環境經營管理的國際標準。
[65] ICOMOS 的章程第三條條文內容。資料來源，http://www.international.icomos.org/publications/EN_Statuts_1978_20110301.pdf

程度，以及對古蹟相關知識重視與滿意度的理解等，將古蹟再生轉型爲博物館後，在公眾教育推廣層次上的成效，做爲推論、評估古蹟活用效益之參考指標之一。

第四節　博物館行銷與觀衆研究

4.1　博物館行銷與觀衆體驗的分析架構建立

博物館從過往以保存物件爲核心，轉向以人爲本，關注於觀衆的需求、感受、經驗與教育目標等課題，使得博物館觀衆研究受到重視，各種探討博物館觀衆的研究分析方法、工具，建構吸引觀衆進博物館的發展觀衆概念，也成爲博物館專業領域中的重要議題。挪用行銷學的理論架構與觀點，積極建立博物館行銷的理論、討論與分析工具，成爲進行博物館經營管理層面，主動建立與觀衆溝通管道的方法之一。

以行銷角度言，參觀博物館的消費者追求需求與價值的最大化。對博物館而言，「行銷」是一個交換的過程，在這個交換過程中，一端是想要取得產品或服務（所謂的服務包含經驗、想法、場所與資訊）的觀衆，博物館的目標則是相較於其競爭對手，可以以較低的成本，提供觀衆更多的價值滿足，於此同時，爲這個交換創造出價值的剩餘。即對消費者來說，在這個交換過程中，所謂的價值涉及價格、經驗、服務、品質與獲益等等組成，只要獲得價值的滿足，消費者自然會給予高度、正向的回饋（Kotler et al., 2008：22-23）。然而，由於不同觀衆有各自的需要與需求，博物館行銷要能辨明這些差異、創造滿足的極大化，清楚瞭解館方服務的消費者定位，以設定滿

足消費者的何種需要。學者柯特勒等人（Kotler et al.）指出，在博物館裡，可能的消費者群體區分包含了成人、孩童、青少年、老人、一次拜訪者、熟客、觀光客、志工、會員、教育者、學者、家庭、學生、捐助者、政府官員、企業團體、基金會等。其需要則包含了美學的、好奇心、學習的、社會性的、休閒娛樂、參與、回憶、獨特經驗，以及視覺感官經驗等不同層面（Kotler et al., 2008：24）。

再從產品與服務的角度來看，柯特勒等人將博物館的產品分成核心產品（core product）、實際產品（actual product）與附加產品（augmented product）三個層級（如下圖5）。所謂的「核心產品」指稱消費者所尋求的需要和獲益。其需要隨著消費者個別差異而不同，例如有些消費者希望獲得教育與知識、有些期望得到休閒，有些人期待是社交經驗；「實際產品」則是博物館本身實質所提供的，例如建築本身、博物館的外觀、餐廳、商店、展覽與教育活動方案等等。所謂的「附加產品」則

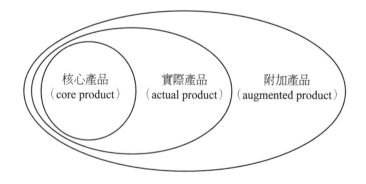

圖5　博物館行銷的產品概念圖

資料來源：Kotler et al., 2008：29。

意指博物館額外提供的服務，像是會員制、幕後參觀、導覽活動等（Kotler et al., 2008：28-29）。柯特勒等人從行銷學角度提出了一個以消費者爲中心的博物館，應該具備下列幾項特徵：

1. 規劃博物館展覽、活動與服務時，會納入消費者的興趣作爲重要因素。

2. 高度仰賴研究工作，以掌握顧客的需要、認知與偏好。

3. 辨明需要與興趣各異的市場分化特性，安排活動與體驗來滿足不同的目標群體。

4. 廣泛界定競爭，把其他休閒活動與遊憩選擇均視爲與參觀博物館是競爭關係。

5. 其市場策略採取多種的行銷工具，不會僅限於廣告和公關活動。（Kotler et al., 2008：32）

因此，再套用行銷學的 5P 和 5C 模型，前者指涉生產者從市場觀點提供的角度，其 5P 包含產品（product）、價格（price）、通路（place）、促銷（promotion）與人員（people）；後者則是從消費者的角度來看市場，其 5C 則爲消費者價值（consumer value）、成本（cost to the consumer）、便利性（convenience）、溝通（communication）與款待（courtesy, hospitality）。產品端希望能比競爭對手創造更多的獲益與價值符合消費者的期待，建立其品牌的忠誠度；消費者在意的則是，如何以更低的成本、更便利地取得產品或服務。博物館必須滿足潛在與現存的訪客及其利害相關人（Kotler et al., 2008：30）。

發展相對較爲完整的博物館經營與行銷模型來研擬古蹟、歷史建築等有形文化資產的活化再生方案，有效地清楚建構出市場產品提供，以及體驗消費者的兩端，藉由建立兩端之間的

利益極大化與價值溝通管道，應有助於古蹟經營管理者對文化資產歷史價值、及其相關的教育方案資訊的傳遞與服務輸送。同時，這個行銷模型另一個重要價值在於，能檢視消費端的滿足與偏好，有助於強化雙向溝通，紓解以往古蹟保存僅關切硬體、較難以測知參觀者價值的限制。

4.2　重要表現程度分析法與問卷設計

本研究關注於博物館將自身建構為產品，藉由行銷自身和觀眾（消費者）溝通做為促成博物館教育的過程，故行銷所達致的「效果」，即觀眾的體驗感受與滿意程度，可視為檢視其行銷教育方案表現程度的展現。故本研究採取問卷調查的量化方法，在分析工具的應用上，則採用實際體驗與期望之差距方式，以「重要——表現程度分析法」（IPA）為測量工具，以期能取得觀眾對博物館的認知期待與實際體驗後的差異。

「重要——表現程度分析法」（Importance-Performance Analysis, 簡稱 IPA）乃是藉由消費者對特定服務或產品認知的重要性程度，其所經驗的表現情形之測度，將特定服務或產品的相關屬性優先排序的技術（Sampson and Showalter,1999）。這個方法提供了雙重的分析視角。一方面讓經營者得知消費者對特定服務、產品或事項抱持的想法、期待與要求。另一方面，經由其實質體驗後的經驗感受，了解其對服務品質或產品現況的評價程度。這樣的資訊同時可做為後續調整經營方向、改進產品與服務品質之參考，應用性佳，也從既有的產品服務滿意度的領域，拓展到不同產業領域。

IPA 的分析方法一般是下列流程進行：（1）先列出消費者特定活動、服務項目所有屬性，發展成問卷。（2）由受試者在

體驗或使用相關活動與服務，從重要程度和表現程度兩方面評定等級。「重要程度」指該項屬性對受訪者參與該活動的重視程度；表現程度則評定產品或服務提供端在該屬性上的表現成效。（3）以重要程度為橫軸，表現程度為縱軸，將各屬性的評定等級標示於空間座標。（4）以平均值為分隔點，分成四個象限（見下圖 6）（Martilla & James, 1977）。O'Sullivan（1991）提出將四個象限分別設定為「繼續保持」、「加強改善重點」、「優先順序較低」與「供給過」四個區域。A 象限表示重視程度與表現程度俱佳，可繼續保持。B 象限意涵表現的滿意程度勝過於重視程度，可視為其服務或產品之優點。C 象限為消費者的重視程度較低，表現亦相對不佳，可視為該服務或產品的優先性較低。D 象限代表著消費者高度重視，但產品或服務的提供卻表現不佳，屬於應重點改善的焦點區域。

　　整合前述將博物館行銷的產品概念，以及 IPA 分析工具欲架構的產品與服務的屬性，本書以柯特勒等人所區分的三個產品層級分類概念，將觀眾對博物館的產品期待區分為四類，分別為：（一）古蹟文化資產的活化、（二）博物館實質內容

| | B 象限
（供給過度） | A 象限
（繼續保持） |
|表現程度| C 象限
（優先順序低） | D 象限
（加強改善重點） |

<div align="center">重視程度</div>

圖 6　重要表現程度分析座標圖

資料來源：Martilla & James, 1977。本研究重繪。

服務、（三）博物館硬體設備維護、（四）博物館資訊與商店等附加服務。其中的第一類屬為本書欲探討的文化資產再生為博物館的核心產品及服務。第二與第三類均屬於博物館的實質產品，但在此將其軟體與硬體再區分出來。第四類則屬於博物館的附加性產品與服務。依據這些產品的不同層面，分列於二十個選項中，各類產品的區分如下表 2，並以此編製為問卷題項。這個問卷題項編製與產品服務分類則是經由焦點團體討論所產生 [66]。

　　問卷的設計除了填答者基本資料外，另區分三個部分，第一部份為觀眾的整體參觀經驗；其次為觀眾對淡水古蹟博物館與文化資產相關概念的認知，及參觀後獲得的滿足感層面題項。第三部分為觀眾的重視與滿意度問項。與一般問卷調查研究相比，此問卷法的應用並非設定特定的假設前提，以問卷調查方式來驗證假設是否成立。這些題目的設計，一方面希望取得觀眾的博物館經驗為基礎圖像，搭配觀眾對文化資產的一般性認知與可能獲取的滿足感後，再分析其對博物館與文化資產的重視滿意度表現，做為思考博物館經營，特別是與文化資產有關的經營模式思考，如何從觀眾所重視的面向，觀眾實質能獲得的滿足感層面，掌握觀眾需求，做為後續規劃古蹟活化、博物館行銷與教育活動方案的具體參考。

[66] 焦點團體成員為研究者當時任教大學的博物館專題研究小組成員，成員包含研究者共計五人；討論期間為 2012 年 11 月至 2013 年 2 月，因每位成員均正進行自身與博物館服務滿意度相關的研究調查，以每週或雙週一次的討論頻率，約經過七次討論後，由研究者整理訂出這些問卷題項。

【表 2】博物館產品層級與服務分類表

博物館核心產品與服務 (一) 古蹟文化資產的 活化	1. 對淡水環境及歷史的認識 2. 對紅毛城古蹟建築特色之呈現 3. 古蹟作為博物館之空間規劃方式 4. 對古蹟建築過去使用情況之介紹 5. 古蹟建築現況維護良好、有效活化
博物館實質產品與服務 (二) 博物館實質內容 服務	6. 博物館展覽規劃內容主題引人興趣 7. 博物館展覽內容的豐富程度 11. 現場導覽人員解說服務充分清晰 12. 是否提供導覽解說手冊（文宣品） 13. 博物館展示方式與觀眾具互動性
博物館實質產品與服務 (三) 博物館硬體設備 維護	8. 古蹟博物館內參觀動線明確易讀 9. 古蹟博物館告示牌與位置指標清晰 10. 各館間交通動線與簡介規劃順暢 15. 古蹟區內環境整潔維持良好 16. 廁所座椅等服務性設施充足良好
博物館的附加性產品與 服務 (四) 博物館資訊與商 店等服務	14. 博物館相關展覽活動資訊取得容易 17. 可以隨時找到服務人員取得協助 18. 博物館網站可以得到充分資訊 19. 博物館商店人員與服務品質佳 20. 博物館商店內的產品符合喜好

資料來源：本研究製作。

第五節　問卷討論與分析：淡古館觀眾經驗概述

5.1　問卷調查時間

　　本次問卷於 2013 年 8 月，先進行 50 份問卷的前測，經調整部分題項後，從 2013 年 10 月至 2014 年 2 月，共計四個月，於假日與非假日時間前往現場，經詢問參觀完淡水古蹟博物館後，經訪客同意後由其填寫。最後取得 205 份問卷，經由檢視後，其中 200 份為有效問卷，有效回收率 97.6%。囿於抽

樣方式與問卷填答所需時間較爲冗長等因素，有幾項研究限制
應加以說明。1. 由於係採取便利抽樣，難以此做爲母體推論的
依據，僅能以此作爲觀察淡古館參觀遊客的某些切片。2. 問卷
發送的過程經驗中，現場發現許多外國籍人士，受限於語言而
無法進行問卷調查，故本問卷調查僅限於使用中文普通話的遊
客。不過，在這類遊客中，尚包含臺籍人士國外返國與中國籍
遊客等等。3. 淡古館爲許多學校校外教學或旅行社團體客的景
點之一，包含幼稚園、小學均爲團體訪客成員，受限於團客停
留時間可能較短，以及小學和幼稚園兒童的填答能力，影響其
填寫問卷的意願與機會，故問卷填答所能收集到的結果以非團
體訪客居多。

5.2 訪客基本資料分析

以下表 3 來檢視問卷調查所得之訪客基本資料。依據本次
的問卷調查填答者的整體資料來看，大致整理出幾項特點。

(1) 填答者女性比男性略多，爲 54% 比 46%。

(2) 填答者年齡集中於年輕人，平均年齡爲 27.7 歲，或許

【表3】訪客基本資料分析表

基本資料	類別	次數	百分比
性別	男	92	46.0
	女	108	54.0
年齡	15-20（含以下）	52	26.0
	21-30	98	49.0
	31-40	25	12.5
	41-50	15	7.5
	51-60	10	5.0

基本資料	類別	次數	百分比
居住區域	臺北市	81	40.5
	新北市	80	40.0
	桃園縣	11	5.5
	新竹縣市	4	2.0
	宜蘭縣	5	2.5
	其他	19	9.5
學歷	國中（含以下）	5	2.5
	高中職	10	5.0
	專科	14	7.0
	大學	148	74.0
	研究所（含以上）	23	11.5
婚姻狀況	未婚	160	80.0
	已婚	37	18.5
	其他	3	1.5
職業	學生	99	49.5
	農林漁牧	1	.5
	軍公教	11	5.5
	製造業	14	7.0
	服務業	34	17.0
	自由業	12	6.0
	家管	8	4.0
	退休	1	.5
	其他	20	10.0
收入	不公開	12	6.0
	15000 元（含以下）	99	49.5
	15001 至 30000 元	30	15.0
	30001 至 45000 元	27	13.5
	45001 至 60000 元	19	9.5
	60001 至 80000 元	8	4.0
	80001 元（含以上）	5	2.5

資料來源：本研究製作。

代表還可以積極開發年長者的觀眾市場。

(3) 填答者的居住區域雖集中在雙北市，占了八成，說明淡水為大臺北地區市民重要的休閒遊憩地點。但仍有將近一成來自於臺灣其他縣市的觀眾，發放問卷時亦可以觀察到許多外國籍訪客，觀眾來源多元。

(4) 填答者的職業分布以學生為大宗，將近一半，雖然博物館鄰近學校，但以資料交叉分析來看，扣除在地學生的比例後，學生觀眾比例仍有 27.5%，與鄰近的十三行博物館觀眾職業分布資料中，學生比例佔 26.5% 相近（林明美，2006：53）。

(5) 填答者的學歷偏高，大專生加上研究所以上，占了 85.5%。為淡水古蹟博物館較為特殊的觀眾特性。

5.3 淡水古蹟博物館參觀經驗

1. 到訪淡水次數

表 4 為訪客拜訪淡水次數分配表。填答者到淡水出遊的次數分配，以到過淡水五次以上佔最多數，共計有 70.5%，來過三次的有 9.5%，四次的有 4%，即高達 84% 的受測者至少來過淡水三次以上，而這是否意涵淡水熟客每次到淡水，必定拜訪淡古館？熟客的經營與提升再訪率成為淡水與博物館的共同課題。

2. 拜訪紅毛城的身分角色

表 5 為訪客拜訪紅毛城身份次數分配表。紅毛城緊鄰真理大學，與淡水在地社區居民的日常生活極為緊密，特別是淡水古蹟博物館開始不收門票，真理大學與紅毛城設置聯絡通道後，有許多為非目的性的、路過型的訪客，因此藉此能夠區辨

【表4】訪客拜訪淡水次數分配表

到淡水次數			
		次數	百分比
有效的	第一次	15	7.5
	第二次	17	8.5
	第三次	19	9.5
	第四次	8	4.0
	五次以上（含五次）	141	70.5
	總和	200	100.0

資料來源：本研究製作。

【表5】訪客拜訪紅毛城身分次數分配表

拜訪紅毛城身分			
		次數	百分比
有效的	觀光旅遊	136	68.0
	在地學生	44	22.0
	藝術家	3	1.5
	在地居民	10	5.0
	其他	7	3.5
	總和	200	100.0

資料來源：本研究製作。

出這類訪客的差異。填答者拜訪紅毛城身分為觀光旅遊者有
68%；在地學生有22%；在地居民有5%。但交叉分析來看，
這些訪客雖然為在地學生與社區居民，但仍是以參觀博物館為
其拜訪目的。另外，亦經常有藝術家到淡水地區寫生、繪畫、
攝影等等，故也設計這個題項。

以拜訪淡水的身分與到淡水次數兩者進行交叉分析，從表6的訪客拜訪淡水次數與拜訪紅毛城身份的交叉分析表可以發現，觀光客到淡水的次數分布中，高達62.4%的觀光客，拜訪淡水的次數超過五次，第一次到淡水的訪客僅佔了10.3%，換言之，淡水是個相當多遊客會重複拜訪的景點，善用淡水對訪客的吸引力，經營出訪客回訪淡水時重複拜訪博物館，以期能建立對地方與博物館偏好的連結。

3. 參觀淡水古蹟博物館的次數

前述遊客回訪淡水的比例極高，但前往參觀博物館的次數呈現狀況略有不同。以表7的訪客拜訪淡古館次數分配表來看，第一次來參觀博物館的填答者最多，有45.5%。其次為來過二至三次，占了35.3%。但值得注意的是，參觀過四至六次，以及參觀十次以上的受訪者各有9%。即參觀淡水古蹟博物館四次到十次的觀眾，占19%，將近五分之一為高度回訪觀眾；若扣掉45.5%的首次訪客，55.5%的觀眾都是再次拜訪，這些數字顯示出淡古館具有吸引觀眾重複到訪的條件。

從表8訪客參觀但古館與拜訪紅毛城身份的交叉分析來看，以參觀淡水博物館的次數與參訪的目地進行交叉分析，超過六成以上的訪客會重複拜訪淡水，但以觀光客的身分參觀淡水古蹟博物館的訪客，有55.9%是第一次來參觀博物館，第二至第三次來參觀的則約為三分之一，占了33.8%。在地學生拜訪博物館的比例則明顯提高，40.9%的在地學生參觀博物館的次數為二至三次，18.2%的在地學生參觀博物館超過十次。這個數字或許顯示在地學生是個值得經營的觀眾族群。此外，在地居民參觀的次數與比例相對是比較低的，這對淡古館來說，應是可以致力開發的觀眾群。

【表6】訪客拜訪淡水次數與拜訪紅毛城身分交叉分析表

<table>
<tr><th colspan="9">到淡水次數 * 拜訪紅毛城身分交叉表</th></tr>
<tr><th colspan="3" rowspan="2"></th><th colspan="5">拜訪紅毛城身分</th><th rowspan="2">總和</th></tr>
<tr><th>觀光旅遊</th><th>在地學生</th><th>藝術家</th><th>在地居民</th><th>其他</th></tr>
<tr><td rowspan="15">到淡水次數</td><td rowspan="3">第一次</td><td>個數</td><td>14</td><td>1</td><td>0</td><td>0</td><td>0</td><td>15</td></tr>
<tr><td>在 到淡水次數 之內的</td><td>93.3%</td><td>6.7%</td><td>0.0%</td><td>0.0%</td><td>0.0%</td><td>100.0%</td></tr>
<tr><td>在 拜訪紅毛城身分 之內的</td><td>10.3%</td><td>2.3%</td><td>0.0%</td><td>0.0%</td><td>0.0%</td><td>7.5%</td></tr>
<tr><td rowspan="3">第二次</td><td>個數</td><td>13</td><td>4</td><td>0</td><td>0</td><td>0</td><td>17</td></tr>
<tr><td>在 到淡水次數 之內的</td><td>76.5%</td><td>23.5%</td><td>0.0%</td><td>0.0%</td><td>0.0%</td><td>100.0%</td></tr>
<tr><td>在 拜訪紅毛城身分 之內的</td><td>9.6%</td><td>9.1%</td><td>0.0%</td><td>0.0%</td><td>0.0%</td><td>8.5%</td></tr>
<tr><td rowspan="3">第三次</td><td>個數</td><td>13</td><td>4</td><td>0</td><td>0</td><td>2</td><td>19</td></tr>
<tr><td>在 到淡水次數 之內的</td><td>68.4%</td><td>21.1%</td><td>0.0%</td><td>0.0%</td><td>10.5%</td><td>100.0%</td></tr>
<tr><td>在 拜訪紅毛城身分 之內的</td><td>9.6%</td><td>9.1%</td><td>0.0%</td><td>0.0%</td><td>28.6%</td><td>9.5%</td></tr>
<tr><td rowspan="3">第四次</td><td>個數</td><td>8</td><td>0</td><td>0</td><td>0</td><td>0</td><td>8</td></tr>
<tr><td>在 到淡水次數 之內的</td><td>100.0%</td><td>0.0%</td><td>0.0%</td><td>0.0%</td><td>0.0%</td><td>100.0%</td></tr>
<tr><td>在 拜訪紅毛城身分 之內的</td><td>5.9%</td><td>0.0%</td><td>0.0%</td><td>0.0%</td><td>0.0%</td><td>4.0%</td></tr>
<tr><td rowspan="3">五次以上
(含五次)</td><td>個數</td><td>88</td><td>35</td><td>3</td><td>10</td><td>5</td><td>141</td></tr>
<tr><td>在 到淡水次數 之內的</td><td>62.4%</td><td>24.8%</td><td>2.1%</td><td>7.1%</td><td>3.5%</td><td>100.0%</td></tr>
<tr><td>在 拜訪紅毛城身分 之內的</td><td>64.7%</td><td>79.5%</td><td>100.0%</td><td>100.0%</td><td>71.4%</td><td>70.5%</td></tr>
<tr><td colspan="2" rowspan="3">總和</td><td>個數</td><td>136</td><td>44</td><td>3</td><td>10</td><td>7</td><td>200</td></tr>
<tr><td>在 到淡水次數 之內的</td><td>68.0%</td><td>22.0%</td><td>1.5%</td><td>5.0%</td><td>3.5%</td><td>100.0%</td></tr>
<tr><td>在 拜訪紅毛城身分 之內的</td><td>100.0%</td><td>100.0%</td><td>100.0%</td><td>100.0%</td><td>100.0%</td><td>100.0%</td></tr>
</table>

資料來源：本研究製作。

【表 7】訪客拜訪淡古館次數分配表

參觀淡水古蹟博物館次數		次數	百分比
有效的	第一次	91	45.5
	第二至三次	71	35.5
	第四至六次	18	9.0
	第七至九次	2	1.0
	十次以上（含十次）	18	9.0
	總和	200	100.0

資料來源：本研究製作。

4. 到博物館的目的

　　表 9 以訪客拜訪淡古館的目的次數分配表來探討訪客到館的主要目的，這個問題設計欲清楚辨識觀眾到博物館進行活動的多樣性。例如，比例最高的為「觀光」，有 40%，其次為參觀古蹟，占了 34.5%，超過三分之一。第三名是來博物館「約會」，占了 11%，學校活動和寫作業的總計有 9%；來參觀展覽的僅佔 3.5%。活動的多樣性雖然論證了博物館參訪活動的各個面貌，但整體來看，仍是說明博物館在社交與社會教育層面發揮的作用。

【表8】訪客參觀淡古館次數與拜訪紅毛城身分交叉分析表

參觀淡水古蹟博物館次數 * 拜訪紅毛城身分交叉表								
			拜訪紅毛城身分					總和
			觀光旅遊	在地學生	藝術家	在地居民	其他	
參觀淡水古蹟博物館次數	第一次	個數	76	11	1	1	2	91
		在　參觀淡古館次數　之內的	83.5%	12.1%	1.1%	1.1%	2.2%	100.0%
		在　拜訪紅毛城身分　之內的	55.9%	25.0%	33.3%	10.0%	28.6%	45.5%
	第二至三次	個數	46	18	1	4	2	71
		在　參觀淡古館次數　之內的	64.8%	25.4%	1.4%	5.6%	2.8%	100.0%
		在　拜訪紅毛城身分　之內的	33.8%	40.9%	33.3%	40.0%	28.6%	35.5%
	第四至六次	個數	10	7	0	1	0	18
		在　參觀淡古館次數　之內的	55.6%	38.9%	0.0%	5.6%	0.0%	100.0%
		在　拜訪紅毛城身分　之內的	7.4%	15.9%	0.0%	10.0%	0.0%	9.0%
	第七至九次	個數	1	0	0	1	0	2
		在　參觀淡古館次數　之內的	50.0%	0.0%	0.0%	50.0%	0.0%	100.0%
		在　拜訪紅毛城身分　之內的	0.7%	0.0%	0.0%	10.0%	0.0%	1.0%
	十以上（含十次）	個數	3	8	1	3	3	18
		在　參觀淡古館次數　之內的	16.7%	44.4%	5.6%	16.7%	16.7%	100.0%
		在　拜訪紅毛城身分　之內的	2.2%	18.2%	33.3%	30.0%	42.9%	9.0%
總和		個數	136	44	3	10	7	200
		在　參觀淡古館次數　之內的	68.0%	22.0%	1.5%	5.0%	3.5%	100.0%
		在　拜訪紅毛城身分　之內的	100.0%	100.0%	100.0%	100.0%	100.0%	100.0%

資料來源：本研究製作。

【表 9】訪客拜訪淡古館目的次數分配表

到淡水古蹟博物館之目的			
		次數	百分比
有效的	參觀古蹟	69	34.5
	欣賞展覽	7	3.5
	約會	22	11.0
	觀光	80	40.0
	做作業	4	2.0
	學校活動	14	7.0
	其他	4	2.0
	總和	200	100.0

資料來源：本研究製作。

　　再經由交叉分析來觀察，參見表 10。所有填答者中，曾經拜訪淡水五次以上者占了 70.5%。而在這些持續而具忠誠度的訪客中，其拜訪淡古館的目的，以觀光最高，有 37.6%，其次則為參觀古蹟，有 34%。易言之，連結表 8 訪客拜訪淡古館的目的，觀光居首、參觀古蹟其次，說明淡水的觀光資源某個程度與淡水豐富的歷史與文化資產高度連結，透過文化觀光的體驗，對古蹟愛好者是相當有吸引力，對博物館行銷來說，以文化資產為其行銷特色應屬獨特的品牌魅力。

　　另一份數據資料的交叉比對，參見表 11。到淡古館以參觀古蹟為目的之訪客中，拜訪淡古館二至三次者占了 33.3%，7.2% 的訪客到館超過十次；是為了觀光的目的者，35% 會拜訪淡古館二至三次者，10% 會拜訪四至六次，除前述提到，淡

【表10】訪客拜訪淡水次數與參觀淡古館目的交叉分析表

<table>
<tr><td colspan="11" style="text-align:center">到淡水次數 * 到淡水古蹟博物館之目的交叉表</td></tr>
<tr><td colspan="3" rowspan="2"></td><td colspan="7">到淡水古蹟博物館之目的</td><td rowspan="2">總和</td></tr>
<tr><td>參觀古蹟</td><td>欣賞展覽</td><td>約會</td><td>觀光</td><td>做作業</td><td>學校活動</td><td>其他</td></tr>
<tr><td rowspan="15">到淡水次數</td><td rowspan="3">第一次</td><td>個數</td><td>8</td><td>0</td><td>1</td><td>5</td><td>0</td><td>0</td><td>1</td><td>15</td></tr>
<tr><td>在 到淡水次數 之內的</td><td>53.3%</td><td>0.0%</td><td>6.7%</td><td>33.3%</td><td>0.0%</td><td>0.0%</td><td>6.7%</td><td>100.0%</td></tr>
<tr><td>在 到淡古館之目的 之內的</td><td>11.6%</td><td>0.0%</td><td>4.5%</td><td>6.3%</td><td>0.0%</td><td>0.0%</td><td>25.0%</td><td>7.5%</td></tr>
<tr><td rowspan="3">第二次</td><td>個數</td><td>6</td><td>0</td><td>0</td><td>9</td><td>1</td><td>0</td><td>1</td><td>17</td></tr>
<tr><td>在 到淡水次數 之內的</td><td>35.3%</td><td>0.0%</td><td>0.0%</td><td>52.9%</td><td>5.9%</td><td>0.0%</td><td>5.9%</td><td>100.0%</td></tr>
<tr><td>在 到淡古館之目的 之內的</td><td>8.7%</td><td>0.0%</td><td>0.0%</td><td>11.3%</td><td>25.0%</td><td>0.0%</td><td>25.0%</td><td>8.5%</td></tr>
<tr><td rowspan="3">第三次</td><td>個數</td><td>6</td><td>0</td><td>4</td><td>8</td><td>0</td><td>1</td><td>0</td><td>19</td></tr>
<tr><td>在 到淡水次數 之內的</td><td>31.6%</td><td>0.0%</td><td>21.1%</td><td>42.1%</td><td>0.0%</td><td>5.3%</td><td>0.0%</td><td>100.0%</td></tr>
<tr><td>在 到淡古館之目的 之內的</td><td>8.7%</td><td>0.0%</td><td>18.2%</td><td>10.0%</td><td>0.0%</td><td>7.1%</td><td>0.0%</td><td>9.5%</td></tr>
<tr><td rowspan="3">第四次</td><td>個數</td><td>1</td><td>0</td><td>2</td><td>5</td><td>0</td><td>0</td><td>0</td><td>8</td></tr>
<tr><td>在 到淡水次數 之內的</td><td>12.5%</td><td>0.0%</td><td>25.0%</td><td>62.5%</td><td>0.0%</td><td>0.0%</td><td>0.0%</td><td>100.0%</td></tr>
<tr><td>在 到淡古館之目的 之內的</td><td>1.4%</td><td>0.0%</td><td>9.1%</td><td>6.3%</td><td>0.0%</td><td>0.0%</td><td>0.0%</td><td>4.0%</td></tr>
<tr><td rowspan="3">五次以上
（含五次）</td><td>個數</td><td>48</td><td>7</td><td>15</td><td>53</td><td>3</td><td>13</td><td>2</td><td>141</td></tr>
<tr><td>在 到淡水次數 之內的</td><td>34.0%</td><td>5.0%</td><td>10.6%</td><td>37.6%</td><td>2.1%</td><td>9.2%</td><td>1.4%</td><td>100.0%</td></tr>
<tr><td>在 到淡古館之目的 之內的</td><td>69.6%</td><td>100.0%</td><td>68.2%</td><td>66.3%</td><td>75.0%</td><td>92.9%</td><td>50.0%</td><td>70.5%</td></tr>
<tr><td colspan="2" rowspan="3">總和</td><td>個數</td><td>69</td><td>7</td><td>22</td><td>80</td><td>4</td><td>14</td><td>4</td><td>200</td></tr>
<tr><td>在 到淡水次數 之內的</td><td>34.5%</td><td>3.5%</td><td>11.0%</td><td>40.0%</td><td>2.0%</td><td>7.0%</td><td>2.0%</td><td>100.0%</td></tr>
<tr><td>在 到淡古館之目的 之內的</td><td>100.0%</td><td>100.0%</td><td>100.0%</td><td>100.0%</td><td>100.0%</td><td>100.0%</td><td>100.0%</td><td>100.0%</td></tr>
</table>

資料來源：本研究製作。

【表 11】訪客拜訪淡古館次數與參觀淡古館目的交叉分析表

<table>
<tr><td colspan="11" align="center">參觀淡水古蹟博物館次數 * 到淡水古蹟博物館之目的交叉表</td></tr>
<tr><td colspan="3" rowspan="2"></td><td colspan="7" align="center">到淡水古蹟博物館之目的</td><td rowspan="2">總和</td></tr>
<tr><td>參觀古蹟</td><td>欣賞展覽</td><td>約會</td><td>觀光</td><td>做作業</td><td>學校活動</td><td>其他</td></tr>
<tr><td rowspan="15">參觀淡水古蹟博物館次數</td><td rowspan="3">第一次</td><td>個數</td><td>37</td><td>1</td><td>8</td><td>39</td><td>2</td><td>2</td><td>2</td><td>91</td></tr>
<tr><td>在　參觀淡水古蹟博物館次數　之內的</td><td>40.7%</td><td>1.1%</td><td>8.8%</td><td>42.9%</td><td>2.2%</td><td>2.2%</td><td>2.2%</td><td>100.0%</td></tr>
<tr><td>在　到淡水古蹟博物館之目的　之內的</td><td>53.6%</td><td>14.3%</td><td>36.4%</td><td>48.8%</td><td>50.0%</td><td>14.3%</td><td>50.0%</td><td>45.5%</td></tr>
<tr><td rowspan="3">第二至三次</td><td>個數</td><td>23</td><td>2</td><td>10</td><td>28</td><td>1</td><td>5</td><td>2</td><td>71</td></tr>
<tr><td>在　參觀淡水古蹟博物館次數　之內的</td><td>32.4%</td><td>2.8%</td><td>14.1%</td><td>39.4%</td><td>1.4%</td><td>7.0%</td><td>2.8%</td><td>100.0%</td></tr>
<tr><td>在　到淡水古蹟博物館之目的　之內的</td><td>33.3%</td><td>28.6%</td><td>45.5%</td><td>35.0%</td><td>25.0%</td><td>35.7%</td><td>50.0%</td><td>35.5%</td></tr>
<tr><td rowspan="3">第四至六次</td><td>個數</td><td>3</td><td>3</td><td>2</td><td>8</td><td>1</td><td>1</td><td>0</td><td>18</td></tr>
<tr><td>在　參觀淡水古蹟博物館次數　之內的</td><td>16.7%</td><td>16.7%</td><td>11.1%</td><td>44.4%</td><td>5.6%</td><td>5.6%</td><td>0.0%</td><td>100.0%</td></tr>
<tr><td>在　到淡水古蹟博物館之目的　之內的</td><td>4.3%</td><td>42.9%</td><td>9.1%</td><td>10.0%</td><td>25.0%</td><td>7.1%</td><td>0.0%</td><td>9.0%</td></tr>
<tr><td rowspan="3">第七至九次</td><td>個數</td><td>1</td><td>1</td><td>0</td><td>0</td><td>0</td><td>0</td><td>0</td><td>2</td></tr>
<tr><td>在　參觀淡水古蹟博物館次數　之內的</td><td>50.0%</td><td>50.0%</td><td>0.0%</td><td>0.0%</td><td>0.0%</td><td>0.0%</td><td>0.0%</td><td>100.0%</td></tr>
<tr><td>在　到淡水古蹟博物館之目的　之內的</td><td>1.4%</td><td>14.3%</td><td>0.0%</td><td>0.0%</td><td>0.0%</td><td>0.0%</td><td>0.0%</td><td>1.0%</td></tr>
<tr><td rowspan="3">十次以上（含十次）</td><td>個數</td><td>5</td><td>0</td><td>2</td><td>5</td><td>0</td><td>6</td><td>0</td><td>18</td></tr>
<tr><td>在　參觀淡水古蹟博物館次數　之內的</td><td>27.8%</td><td>0.0%</td><td>11.1%</td><td>27.8%</td><td>0.0%</td><td>33.3%</td><td>0.0%</td><td>100.0%</td></tr>
<tr><td>在　到淡水古蹟博物館之目的　之內的</td><td>7.2%</td><td>0.0%</td><td>9.1%</td><td>6.3%</td><td>0.0%</td><td>42.9%</td><td>0.0%</td><td>9.0%</td></tr>
<tr><td colspan="2" rowspan="3">總和</td><td>個數</td><td>69</td><td>7</td><td>22</td><td>80</td><td>4</td><td>14</td><td>4</td><td>200</td></tr>
<tr><td>在　參觀淡水古蹟博物館次數　之內的</td><td>34.5%</td><td>3.5%</td><td>11.0%</td><td>40.0%</td><td>2.0%</td><td>7.0%</td><td>2.0%</td><td>100.0%</td></tr>
<tr><td>在　到淡水古蹟博物館之目的　之內的</td><td>100.0%</td><td>100.0%</td><td>100.0%</td><td>100.0%</td><td>100.0%</td><td>100.0%</td><td>100.0%</td><td>100.0%</td></tr>
</table>

資料來源：本研究製作。

古館具有培養具高度忠誠訪客的能力外，也具有吸引古蹟愛好者成為博物館熟客的條件，呼應以文化資產與古蹟為淡古館品牌行銷策略的可行性。

5. 訪客的交通工具

從表 12 訪客抵達淡古館的交通工具次數分配表可以得知，訪客的交通工具以捷運搭配公車轉乘的比例最高，占了 57%；搭乘遊覽車的訪客僅佔 1.5%。這個數字或許可能受到抽樣過程影響，因團體訪客的集體行動較為緊湊，填答問卷者較少所致的偏誤。將近六成訪客可以藉由捷運、公車等大眾運輸方式抵達，強化了博物館的可及性。

【表 12】訪客抵達淡古館的交通工具次數分配表

抵達淡水古蹟博物館交通工具		次數	百分比
有效的	開車	26	13.0
	機車	22	11.0
	腳踏車	3	1.5
	步行	31	15.5
	捷運、公車	114	57.0
	計程車	1	.5
	遊覽車	3	1.5
	總和	200	100.0

資料來源：本研究製作。

6. 交通便捷程度評估

依據表 13 關於交通便捷程度認知的調查，填答者的資料呈現中，認為交通不方便的僅佔 6%，認為方便者 46%，將近一半，選填尚可者 48%，比例最高。較正向來說，認為到淡水古蹟博物館的交通條件，尚可接受加上認為方便者，高達 94%，或許同樣可以支撐前一題所指出，淡水及博物館為自由行旅客偏多的景點，屬博物館經營的優勢。

此外，再依據表 14，訪客使用的交通工具與便捷程度認知的交叉分析表來看，認為交通比較不方便的 41.7% 是機車族，以紅毛城周邊的機車停車空間相對較為有限，致使機車族有這樣的評價。選填「尚可」的訪客中，55.2% 是屬於搭乘捷運轉公車旅客，但同樣搭乘捷運轉乘公車的旅客，其中 50.9% 認為方便，46.5% 認為不方便，換言之，這個問題個別主觀認定因素較強，較難歸因為博物館經營本身的限制或條件。

【表 13】訪客對淡古館交通便捷程度認知次數分配表

交通是否方便			
		次數	百分比
有效的	方便	92	46.0
	不方便	12	6.0
	尚可	96	48.0
	總和	200	100.0

資料來源：本研究製作。

【表 14】訪客使用的交通工具與便捷程度認知交叉分析表

<table>
<tr><th colspan="3" rowspan="2">抵達淡水古蹟博物館交通工具 * 交通是否方便交叉表</th><th colspan="3">交通是否方便</th><th rowspan="2">總和</th></tr>
<tr><th>方便</th><th>不方便</th><th>尚可</th></tr>
<tr><td rowspan="24">抵達淡水古蹟博物館交通工具</td><td rowspan="3">開車</td><td>個數</td><td>13</td><td>3</td><td>10</td><td>26</td></tr>
<tr><td>在 抵達淡水古蹟博物館交通工具 之內的</td><td>50.0%</td><td>11.5%</td><td>38.5%</td><td>100.0%</td></tr>
<tr><td>在 交通是否方便 之內的</td><td>14.1%</td><td>25.0%</td><td>10.4%</td><td>13.0%</td></tr>
<tr><td rowspan="3">機車</td><td>個數</td><td>6</td><td>5</td><td>11</td><td>22</td></tr>
<tr><td>在 抵達淡水古蹟博物館交通工具 之內的</td><td>27.3%</td><td>22.7%</td><td>50.0%</td><td>100.0%</td></tr>
<tr><td>在 交通是否方便 之內的</td><td>6.5%</td><td>41.7%</td><td>11.5%</td><td>11.0%</td></tr>
<tr><td rowspan="3">腳踏車</td><td>個數</td><td>2</td><td>0</td><td>1</td><td>3</td></tr>
<tr><td>在 抵達淡水古蹟博物館交通工具 之內的</td><td>66.7%</td><td>0.0%</td><td>33.3%</td><td>100.0%</td></tr>
<tr><td>在 交通是否方便 之內的</td><td>2.2%</td><td>0.0%</td><td>1.0%</td><td>1.5%</td></tr>
<tr><td rowspan="3">步行</td><td>個數</td><td>12</td><td>1</td><td>18</td><td>31</td></tr>
<tr><td>在 抵達淡水古蹟博物館交通工具 之內的</td><td>38.7%</td><td>3.2%</td><td>58.1%</td><td>100.0%</td></tr>
<tr><td>在 交通是否方便 之內的</td><td>13.0%</td><td>8.3%</td><td>18.8%</td><td>15.5%</td></tr>
<tr><td rowspan="3">捷運、公車</td><td>個數</td><td>58</td><td>3</td><td>53</td><td>114</td></tr>
<tr><td>在 抵達淡水古蹟博物館交通工具 之內的</td><td>50.9%</td><td>2.6%</td><td>46.5%</td><td>100.0%</td></tr>
<tr><td>在 交通是否方便 之內的</td><td>63.0%</td><td>25.0%</td><td>55.2%</td><td>57.0%</td></tr>
<tr><td rowspan="3">計程車</td><td>個數</td><td>0</td><td>0</td><td>1</td><td>1</td></tr>
<tr><td>在 抵達淡水古蹟博物館交通工具 之內的</td><td>0.0%</td><td>0.0%</td><td>100.0%</td><td>100.0%</td></tr>
<tr><td>在 交通是否方便 之內的</td><td>0.0%</td><td>0.0%</td><td>1.0%</td><td>0.5%</td></tr>
<tr><td rowspan="3">遊覽車</td><td>個數</td><td>1</td><td>0</td><td>2</td><td>3</td></tr>
<tr><td>在 抵達淡水古蹟博物館交通工具 之內的</td><td>33.3%</td><td>0.0%</td><td>66.7%</td><td>100.0%</td></tr>
<tr><td>在 交通是否方便 之內的</td><td>1.1%</td><td>0.0%</td><td>2.1%</td><td>1.5%</td></tr>
<tr><td colspan="2" rowspan="3">總和</td><td>個數</td><td>92</td><td>12</td><td>96</td><td>200</td></tr>
<tr><td>在 抵達淡水古蹟博物館交通工具 之內的</td><td>46.0%</td><td>6.0%</td><td>48.0%</td><td>100.0%</td></tr>
<tr><td>在 交通是否方便 之內的</td><td>100.0%</td><td>100.0%</td><td>100.0%</td><td>100.0%</td></tr>
</table>

資料來源：本研究製作。

7. 與誰同行

會跟誰一起去拜訪博物館呢？依據表 15 的填答資料顯示，與朋友同行的比例最高，有 42.5%。其次為家人同行，占了 19.5%。跟情人一起來的有 13.5%，跟同學結伴而來的有 11%，獨自一人的也有 10.5%，分布的情況極為多樣，或許可以說明逛博物館實屬於「老少咸宜」的活動模式，不同成員組合均可共同參與，適合情侶約會，適合進行親子共遊，可以跟同學一起學習，也可以獨自享受。

【表 15】訪客同仁者次數分配表

與誰同行		次數	百分比
有效的	獨自	21	10.5
	家人	39	19.5
	朋友	85	42.5
	同學	22	11.0
	情人	27	13.5
	同事	4	2.0
	其他	2	1.0
	總和	200	100.0

資料來源：本研究製作。

8. 博物館資訊管道來源

　　表 16 調查的是受訪者如何獲得博物館的相關資訊。根據表 16 顯示，最多來自於親友，高達 29.5%，將近三成。來自於報章雜誌或網路，同樣名列第二，占了 15.5%，第四名則為住附近的居民，有 14%，電視廣播等傳統電子媒體僅占 5.5%。這些數字或許說明博物館參觀經驗後的口耳相傳，是行銷博物館的重要環節。網路資訊的傳播管道，已經比傳統的電視廣播等電子媒體，更具行銷宣傳上的優勢；但再從訪客的組成來看，因參觀者組群年齡偏低，網路媒體為其較常接觸與善於使用的管道，究竟是因為填答者年紀較輕、善於使用網路媒體，抑或因為博物館採用的宣傳管道，在傳統的電視廣播媒體投入較少，因此較難吸引到年長者訪客，這同時涉及了淡古館設定的觀眾群體對象屬性，需要更進一步地深究。

【表 16】博物館資訊管道來源次數分配表

何種管道聽聞淡水古蹟博物館		次數	百分比
有效的	親友	59	29.5
	報章／雜誌	31	15.5
	電視／廣播	11	5.5
	網路	31	15.5
	政府文宣	9	4.5
	住附近	28	14.0
	其他	31	15.5
	總和	200	100.0

資料來源：本研究製作。

9. 博物館商店的消費經驗

針對博物館商店的消費經驗。填答者拜訪過博物館商店的比例為 37.5%，至於在商店裡的消費金額，以在商店消費的 75 位填答者來看，其單次消費一百元以下比例最高，占了 48%，其次為消費一百至三百元者，占了 41.33%。消費三百至五百者有 8%，五百至一千則為 2.67%，比例最低。這些數字呈現出來的博物館消費經驗簡單來說，大約會有接近四成的訪客在其中消費購物，而購物金額絕大部分均控制在三百元以下，這樣的消費金額額度，可提供作為博物館商店商品規劃與開發的參考。

至於消費的品項類型，問卷選項包含飲料冰品、出版品、玩偶公仔、文玩具與其他等幾項，但消費者所購買的品項中，97.3% 的消費者的花費用於飲料冰品，僅 1.3% 購買出版品，2.67% 則選填其他。這樣的資料或許顯示，對參觀博物館的觀眾來說，有良好的休息暫歇的需求規劃是很重要的。

10. 是否再次拜訪的意願

針對是否願意再次拜訪淡古館，填答的訪客中，願意再次到訪的比例高達 95%。而更有高達 97% 的填答者表示願意推薦給親友，顯示古蹟博物館在訪客心中留下良好印象，也具備足以吸引遊客願意再度拜訪的魅力。

11. 其他古蹟點的參訪經驗

本問題試圖聯結來拜訪古蹟博物館的訪客，是否原本便是古蹟參訪的愛好者，以及先前參訪過哪些古蹟點。

從表 17 的整理中可以看到，問卷填答者中，96% 都有參訪其他古蹟點的經驗。而複選的選項中，總計有 639 次的反應值，每個人平均至少參訪過三個以上的古蹟點。其中以西門紅

【表17】參訪其他古蹟點消費經驗次數分配表

去過那些古蹟與歷史建築空間消費或體驗次數				
		反應值		觀察值百分比
		個數	百分比	
去過那些古蹟與歷史建築空間消費或體驗	松山菸廠	97	15.2%	50.5%
	士林官邸	93	14.6%	48.4%
	西門紅樓	133	20.8%	69.3%
	臺北當代藝術館	62	9.7%	32.3%
	牛津學堂	87	13.6%	45.3%
	北投溫泉博物館	58	9.1%	30.2%
	華山藝文特區	48	7.5%	25.0%
	臺北故事館	38	5.9%	19.8%
	臺北光點	16	2.5%	8.3%
	土銀展示館	5	0.8%	2.6%
	其他	2	0.3%	1.0%
總數		639	100.0%	332.8%

資料來源：本研究製作。

樓最受歡迎，填答者高達 69.3% 都去過西門紅樓，其他依次第二名為松山菸廠，有 50.5% 的填答者去過，第三名是士林官邸，有 48.4% 的填答者參觀過。牛津學堂居於第四名 45.3%，第五名為臺北當代藝術館，有 32.3% 的受訪者去過，第六名為北投溫泉博物館，有 30.2%。前六名都有超過三成的人拜訪過。

前三名固然擁有全國性的高知名度，但這些古蹟點處於何

種活化使用模式應該也是訪客是否有意願參訪的重要因素。以西門紅樓跟松山菸廠來說，兩者目前均屬於結合文創的商業使用，以古蹟具有的文化歷史價值，結合文化產業的商業模式，似乎是較能吸引一般大眾貼近的空間活化方式。

12. 小結

本部份的問卷題項主要關切淡古館觀眾的參觀經驗，綜合來看，聚焦於本書關切的古蹟參訪與博物館的關聯來看。

(1) 受訪者中重複到訪淡水者眾，70.5% 拜訪超過五次以上，說明淡水具有吸引觀光客的極佳魅力。

(2) 受訪者第一次拜訪淡古館者為 45.5%，即 55.5% 均為重複回訪者，35.5% 拜訪二至三次，四至六次與十次者均為 9%。顯示淡古館對觀眾來說具有重複回訪的潛力，如何以此數據為基礎，持續建立觀眾的忠誠度，為博物館可以持續努力與思考的方向。

(3) 受訪者拜訪淡古館的目的，觀光活動佔首位，參訪古蹟居次，而以參觀古蹟為目的的訪客，近七成拜訪淡水超過五次以上，這或許說明淡水豐富的歷史與文化資產，對古蹟愛好者相當有吸引力，可連結上淡水的文化觀光行銷特色，不僅應可構成淡水古蹟博物館行銷與觀眾經營時的獨特品牌魅力，亦可論證本研究意圖以文化觀光所中介的博物館參訪活動，作為讓民眾更為深化認識古蹟與文化資產之假說。

(4) 來淡水古蹟博物館從事觀光活動的訪客中，66.3% 的人拜訪淡水超過五次，高回訪率為博物館可以掌握的穩定客源。

(5) 來博物館以參觀展覽為主的訪客，28.6% 的訪客到館

二至三次；42.9% 的訪客，曾經到館四至六次，14.3%
的訪客曾經到館七至九次，這些數字說明了品質良好
的展覽有助於培養具博物館忠誠度的觀眾。

(6) 到淡古館以參觀古蹟為目的之訪客中，拜訪淡古館二
至三次者占了 33.3%，7.2% 的訪客到館超過十次；為
了觀光目的者，35% 拜訪淡古館二至三次者，10% 拜
訪四至六次，除前述提到，淡古館具有培養具高度忠
誠訪客的能力，也具有吸引古蹟愛好者成為博物館熟
客的條件，呼應以文化資產與古蹟為淡古館品牌行銷
策略的可行性。

第六節　觀眾的參觀滿意度與對古蹟的認知

　　前一節以觀眾普遍的參觀經驗為主，本節討論聚焦於受訪
者對古蹟的認知了解程度，以及所連結本書關切的核心—以古
蹟博物館做為博物館之行銷產品，觀眾對古蹟、文化資產等課
題的了解與重視程度，及其參觀後的滿意程度。

6.1　對淡水古蹟（生態）博物館的認知

　　這個部分的問題與分析試圖了解受訪者對淡水古蹟博物館
的認知。特別是環繞著淡水古蹟博物館是由多處古蹟與歷史建
築整合、運用生態博物館的概念匯聚形成；此外，「紅毛城及
其周邊歷史建築群」亦為文建會遴選出的臺灣「世界遺產潛力
點」，運用淡水古蹟博物館做為持續保育周邊環境景觀與古蹟
維護活化的運作樞紐。但這些相關資訊對參觀博物館的訪客和
觀眾而言，是否能經由參觀而得知，獲取相關的文化資產保存

維護的知識？其又是以何種角度來認識理解，似乎在既往的文化資產教育過程中，屬較少被關切的面向。

1. 關於淡水古蹟博物館的組成

表 18 呈現出來的是，訪客對淡水古蹟博物館是由多座古蹟與歷史建築構成的現況訊息掌握狀況，知道這個狀況的訪客不到一半，爲 47%，不知道者爲 53%，兩者差距不大。但再從如何得知這個資訊的方式來看，高達 69% 的填答者是透過這次的參觀經驗後得知；其次爲網路資訊管道，占了 11.5%，因爲「住在附近」而得知的有 6.5%。交叉分析來看，住在附近而得知淡水古蹟博物館的觀衆，亦僅有 46.4% 的附近居民知道，淡水古蹟博物館是由附近多處文化資產共同構成。

【表 18】對淡水古蹟博物館組成認知次數分配表

如何得知			
		次數	百分比
有效的	今天參觀後得知	138	69.0
	親友師長	12	6.0
	報章雜誌	7	3.5
	電視廣播	1	.5
	網路	23	11.5
	政府出版品	1	.5
	住附近	13	6.5
	其他	5	2.5
	總和	200	100.0

資料來源：本研究製作。

2. 從「生態博物館」到「世界遺產」

這個題項主要是想測知一般民眾對包含生態博物館、世界遺產等等知識概念的認知程度。了解「生態博物館」這個詞的比例不算高，僅 21.5% 的填答者表示清楚。詢問是否清楚「世界遺產」這個概念的比例則高達 57%。然而，當問到是否知道政府在推動臺灣的世界遺產潛力點的政策，知道者僅 27.5%。對「淡水紅毛城周遭歷史建築群為臺灣的世界遺產潛力點」時，選填知道的有 30%。至於是否認同淡水具有世界遺產的條件，足以為臺灣的世界遺產潛力點，認同者超過一半，有 55.5%；表達不認同的僅有 6%；但表達無法判斷、不確定的填答者則有 38.5%。

上述這些數字所描繪出來的圖像，比較可能的解釋方式是，因國人出國旅遊的經驗已經相當普遍，「世界遺產」經常是觀光旅遊勝地的宣傳重點，因此國人普遍對「世界遺產」概念有所認識。但回到臺灣，對國內文化資產保存政策所推動的「世界遺產潛力點」的工作，或者接收資訊的管道就比較有限。但即使如此，當問到對政府推動世界遺產潛力點的計畫，表達認同的填答者高達 84%。

3. 還參觀哪些淡水古蹟點

淡水在地擁有大量文化資產，表 19 欲調查的是，填答者在參觀過紅毛城外，參觀過淡水地區古蹟或歷史建築等文化資產的經驗為何。其中比例最高的為牛津學堂，高達 70.4%，其次為暱稱小白宮的前清淡水關稅務司官邸，有 58.6%，第三名則為滬尾砲台，也有 48.9%。

【表19】參觀淡水古蹟景點次數分配表

參觀過淡水哪些古蹟景點次數				
		反應值		觀察值百分比
		個數	百分比	
參觀過淡水哪些古蹟景點	前清淡水關稅務司官邸（小白宮）	109	17.6%	58.6%
	滬尾砲台	91	14.7%	48.9%
	鄞山寺	13	2.1%	7.0%
	牛津學堂	131	21.2%	70.4%
	淡水龍山寺	47	7.6%	25.3%
	德忌利士洋行	29	4.7%	15.6%
	原英商嘉士洋行倉庫	16	2.6%	8.6%
	淡水福佑宮	39	6.3%	21.0%
	淡水禮拜堂	78	12.6%	41.9%
	滬尾偕醫館	64	10.4%	34.4%
	其他	1	0.2%	0.5%
總數		618	100.0%	332.3%

資料來源：本研究製作。

6.2 參觀古蹟博物館後獲得的滿足感

1. 信度檢定與李克特量表得分統計

本部份的問卷重點在於關切訪客參觀古蹟博物館後，能獲取哪些層面的滿足感，這些問題以李克特的五點量表來進行測量，參見表20。檢視這十三題題項中，以李克特的五點量表方式來計算，平均得分最高的為4.13分，最低的為3.06，整

【表 20】觀眾參觀後滿意度統計排序

滿意項目	得分
放鬆心情	4.13
增加對歷史古蹟文化的認識	4.05
觀光旅遊	4.05
享受淡水舒適環境	4.00
滿足休閒娛樂	3.98
獲得新鮮的體驗	3.94
增加知識與見聞	3.91
滿足個人喜好與興趣	3.88
滿足對事物好奇心	3.87
提高自我生活品質	3.81
獲得自我成長的滿足	3.80
培養對藝文活動的興趣	3.73
認識新朋友	3.06

資料來源：本研究製作。

體的平均數為 3.86。依序來看這些選項的分布狀況，填答者參觀過淡水古蹟博物館後，獲得滿足感向度，得分最高的為「放鬆心情」為 4.13 分，其次為「增加對歷史古蹟文化的認識」、「觀光旅遊」兩者均為 4.05 分。得分第三高的為「享受淡水的舒適環境」，4 分；接下來為「滿足休閒娛樂」，3.98 分，「獲得新鮮體驗」3.94 分，「增加知識與見聞」3.91。這幾個選項固然說明淡水在地的好山好水，的確為博物館的參觀活動提供很好

的環境條件，充分滿足遊客對休閒娛樂的需求。說明淡水古蹟博物館對訪客具舒緩身心的休閒作用，在觀光遊憩的層面獲得高度滿足之際，也增加對歷史古蹟文化的認識，與博物館追求的「寓教於樂」理念與價值不謀而合，對推展文化資產的內涵與理解，達到正向推展作用。

　　然而，文化資產與博物館所能創造的「新鮮體驗」，及其對知識的增長亦不可忽略。在後續幾個選項中，包含「滿足個人喜好與興趣」、「滿足對事物好奇心」、「提供自我生活品質」、「獲得自我成長的滿足」、以及「培養對藝文活動的興趣」等選項，均獲得 3.8 至 3.9 分以上的高分，支持了本書所假設，訪客在參觀古蹟博物館後，對吸取且滿足其文化資產、藝文相關知識的喜好、興趣與好奇，提升其自我生活品質和成長的滿足，均能獲得相當正面的作用。由另一方面來說，經由博物館的參觀體驗，讓這些文化資產的活化再生發揮了更為積極的角色與功能。

6.3　對淡水古蹟博物館參觀前的重視程度與參觀後的滿意程度

　　本小節的分析重點分成兩大部分，第一部份從博物館行銷所區分之不同層級產品與服務的概念，檢視消費者的偏好與滿足程度。第二部分則是從整體服務的角度，來測量訪客對淡水古蹟博物館的重視程度，與其服務滿意程度所表現出來的權重配比關係。

（一）博物館產品與服務層級分類分析

　　1. 博物館核心產品與服務─古蹟文化資產的活化

　　從表 21 可以看到博物館和新產品與服務重視與滿意度的比較，針對古蹟的歷史文化、以及紅毛城的古蹟建築特色呈

【表 21】博物館核心產品與服務重視與滿意比較表

	參觀前 (I)	參觀後 (S)	S-I	T 值	顯著水準
1.對淡水環境及歷史的認識	3.61	3.86	0.25	-5.332	.000
2.對紅毛城古蹟建築特色之呈現	3.70	3.97	0.27	-5.457	.000
3.古蹟作為博物館之空間規劃方式	3.64	3.85	0.21	-3.501	.001
4.對古蹟建築過去使用情況之介紹	3.66	3.85	0.19	-3.339	.001
5.古蹟建築現況維護良好、有效活化	3.76	3.94	0.18	-3.285	.001

資料來源：本研究製作。

現、對過去古蹟建築使用之介紹、古蹟建築的保存維護狀況
是否良好等問項，訪客認為的重要性分數相當平均，平均為
3.67，而參觀後的滿意度均高於重視程度，平均分數為 3.89。
從這個產品服務分類來看，也就是本書關注的核心問題：一般
訪客對紅毛城此國定古蹟空間再生為博物館的活化策略，相關
的認知、關切的程度、參觀後的感受等等。值得注意的是，在
這五題中，訪客參觀前的重視程度低於整體的平均 3.71，但參
觀後的滿意度卻高達 3.89，遠高於整體平均的 3.77。經過 T 檢
定後也達到顯著水準。說明這些訪客參觀博物館前後，對文化
資產的認知、關注與參觀經驗是很正面的，也達到本書關切，
是否可以透過博物館這樣的運作模式，有助於傳遞文化資產的
概念與相關知識的教育方案之假設。

2. 博物館實質產品與服務—博物館實質服務內容

表22表達出訪客對於博物館實質產品與服務的重視及滿意之比較。本題目問項中，關注重點為博物館提供的實質內容與服務，例如規劃的展覽主題與豐富程度、展示方式、相關文宣解說與現場的導覽解說服務是否充足等等。針對這些題目的重視程度得分平均為3.66，低於整體平均的3.71。其中訪客最重視的是展覽規劃內容是否足以吸引人的興趣；展示方式是否達到與觀眾之間的互動性最低，為3.58分。

但在滿意程度的表現上，得分平均為3.64，不僅低於整體的3.77，甚至五項中有四項都是負分，唯一滿意度超過重視度的是導覽手冊與文宣；重視度與滿意度相對差距最大的也是「展覽規劃內容是否引人興趣」這一項，凸顯了博物館的經營

【表22】博物館實質產品與服務重視與滿意比較表
──軟體部分

	參觀前 （I）	參觀後 （S）	S-I	T值	顯著 水準
6.博物館展覽規劃內容主題 　引人興趣	3.71	3.68	-0.03	.420	.675
7.博物館展覽內容的豐富程 　度	3.76	3.74	-0.02	.333	.740
11.現場導覽人員解說服務 　　充分清晰	3.64	3.63	-0.01	.151	.880
12.是否提供導覽解說手冊 　　（文宣品）	3.59	3.62	0.30	-.446	.656
13.博物館展示方式與觀眾 　　具互動性	3.58	3.57	-0.01	.164	.870

資料來源：本研究製作。

在展示規劃面臨比較大的挑戰。但另一方面來說，或許也暗示了古蹟作為博物館，如何在展示活動的規劃上，創造出引人入勝的展覽，是空間活化再生之外的考驗。

3. 博物館實質產品與服務—博物館硬體設備維護

表 23 整理了訪客對於博物館內硬體設施與服務的看法。本大項主要針對博物館的硬體環境與設備。這五個題目是訪客最為重視的項目，平均為 3.82，遠高於整體平均 3.71。亦即，一般博物館觀眾來說，博物館的可及性、動線的明確易讀、指標是否清晰、座椅廁所等服務性設施的充足與品質良好，是滿足入館觀眾最基本的服務項目。在這其中，最重視的項目為古蹟園區內的環境整潔維持良好，高達 3.95 分，為所有題項中最高分者，其次則為廁所座椅等服務性設施是否充足良好，其

【表 23】博物館實質產品與服務重視與滿意比較表
　　　　——硬體部分

	參觀前（I）	參觀後（S）	S-I	T 值	顯著水準
8. 古蹟博物館內參觀動線明確易讀	3.78	3.78	-0.005	-.085	.933
9. 古蹟博物館告示牌與位置指標清晰	3.73	3.80	0.07	-1.229	.220
10. 各館間交通動線與簡介規劃順暢	3.76	3.72	-0.04	.680	.497
15. 古蹟區內環境整潔維持良好	3.95	3.99	0.04	-.736	.462
16. 廁所座椅等服務性設施充足良好	3.90	3.79	-0.110	1.806	.072

資料來源：本研究製作。

重視程度也有 3.90 分。

測量後的滿意程度題項中，環境整潔的得分最高，3.99，也是全部題項中最高分，顯示出博物館管理的用心，獲得訪客的高度認同。其次為告示牌與位置指標清晰，3.80 分，良好的導引系統的確創造觀眾正向的環境感受。滿意度較不理想為廁所座椅等服務性設施的是否充足良好，僅 3.79，為負分。事實上，在古蹟區裡增設廁所、休息空間等設施往往有其基地條件的先天限制，觀眾的重視程度與滿意度間的距離，提醒了文化資產轉型為對大眾開放的服務性設施面臨的硬體經營挑戰。

4. 博物館附加性產品與服務─博物館資訊與商店等服務

表 24 則是從博物館資訊和商店服務的面向，關注博物館附加性產品與服務，例如博物館網頁的資訊、博物館商店、現

【表 24】博物館附加產品與服務重視與滿意比較表

	參觀前（I）	參觀後（S）	S-I	T 值	顯著水準
14. 博物館相關展覽活動資訊取得容易	3.69	3.74	0.05	-.839	.403
17. 可以隨時找到服務人員取得協助	3.82	3.76	-0.06	.920	.359
18. 博物館網站可以得到充分資訊	3.76	3.76	0.0	.000	1.000
19. 博物館商店人員與服務品質佳	3.71	3.77	0.06	-1.008	.314
20. 博物館商店內的產品符合喜好	3.53	3.59	0.06	-1.000	.319

資料來源：本研究製作。

場人員提供的協助與服務等等。針對附加產品的重視度平均為
3.70 分，低於整體平均，即訪客對博物館的附加服務的需求似
乎尚未獲得重視。其中最低分為博物館商店，僅 3.53 分，為
全部題項中最低分，顯示國內博物館觀眾對商店的期待還有待
正向的拓展開發。至於在滿意度的表現上，平均得分為 3.72，
雖然低於整體平均 3.77，但卻是重視度低、滿意度偏高的一個
項目。亦即，訪客原本對這些附加產品沒有過多期待，但參
觀後所得到的滿意度是超過觀眾預期的。其中博物館商店的產
品與服務人員兩項都得到正分，顯示淡水古蹟博物館的博物館
商店人員服務與產品品質均獲得觀眾的肯定。但另一方面，本
項唯一負分的項目為「隨時可以找到服務人員取得協助」，觀
眾對這個服務的重視程度頗高，有 3.82 分，但滿意度為 3.76
分，兩者間略有差距。

（二）博物館訪客對整體服務的重視與滿意度表現

　　表 25 針對訪客對於博物館產品及服務的重視與滿意統
計表。在全部所有題項中，訪客重視程度最高者為環境的整
齊清潔，為 3.95 分。其次為廁所座椅等服務設施充足良好，
3.90 分，第三名則為可以隨時找到服務人員取得協助。但在參
觀後的滿意度來看，得分最高的第一名為古蹟區內的整潔維
持良好，有 3.99 分。其次則為紅毛城古蹟建築特色之呈現，
有 3.97 分。第三名為古蹟建築現況維護良好，有效活化，為
3.94 分。對淡水環境與歷史認識、古蹟做為博物館之空間規劃
方式、古蹟建築過去使用情況之介紹等三項，則分別以 3.86、
3.85 分排名第四與第五。整體來說，顯示觀眾參觀後，對紅毛
城國定古蹟轉型為博物館的滿意程度極高。將這些重視與滿意
度的分數換算後，呈現於以滿意度和重視度為軸線的空間座

【表 25】博物館產品與服務重視與滿意統計表

	參觀前（I）	參觀後（S）	S-I	T 值	顯著水準
1. 對淡水環境及歷史的認識	3.61	3.86	0.25	-5.332	.000
2. 對紅毛城古蹟建築特色之呈現	3.70	3.97	0.27	-5.457	.000
3. 古蹟作為博物館之空間規劃方式	3.64	3.85	0.21	-3.501	.001
4. 對古蹟建築過去使用情況之介紹	3.66	3.85	0.185	-3.339	.001
5. 古蹟建築現況維護良好、有效活化	3.76	3.94	0.18	-3.285	.001
6. 博物館展覽規劃內容主題引人興趣	3.71	3.68	-0.025	.420	.675
7. 博物館展覽內容的豐富程度	3.76	3.74	-0.02	.333	.740
8. 古蹟博物館內參觀動線明確易讀	3.78	3.78	0.005	-.085	.933
9. 古蹟博物館告示牌與位置指標清晰	3.73	3.80	0.07	-1.229	.220
10. 各館間交通動線與簡介規劃順暢	3.76	3.72	-0.04	.680	.497
11. 現場導覽人員解說服務充分清晰	3.64	3.63	-0.01	.151	.880
12. 是否提供導覽解說手冊（文宣品）	3.59	3.62	0.30	-.446	.656
13. 博物館展示方式與觀眾具互動性	3.58	3.57	-0.01	.164	.870
14. 博物館相關展覽活動資訊取得容易	3.69	3.74	0.05	-.839	.403
15. 古蹟區內環境整潔維持良好	3.95	3.99	0.04	-.736	.462
16. 廁所座椅等服務性設施充足良好	3.90	3.79	-0.110	1.806	.072
17. 可以隨時找到服務人員取得協助	3.82	3.76	-0.06	.920	.359
18. 博物館網站可以得到充分資訊	3.76	3.76	0.0	.000	1.000
19. 博物館商店人員與服務品質佳	3.71	3.77	0.06	-1.008	.314
20. 博物館商店內的產品符合喜好	3.53	3.59	0.06	-1.000	.319

資料來源：本研究製作。

標，得到的四個象限關係圖如下。

　　A 象限的項目為「繼續保持」，屬於觀眾重視度高、滿意度也高的服務或產品內涵，有 5.9.15.16.17.18 等六項，分別為「5. 古蹟建築現況維護良好、有效活化」、「9. 古蹟博物館告示牌與位置指標清晰」、「15. 古蹟區內環境整潔維持良好」、「16. 廁所座椅等服務性設施充足良好」、「17. 可以隨時找到服務人員取得協助」、「18. 博物館網站可以得到充分資訊」，這些項目普遍獲得觀眾的認同與肯定，為博物館本身的機會所在。

　　B 象限的項目有四項，均屬於文化資產作為博物館核心產品的範疇，即本書關切的焦點。這幾項如前所述，是觀眾參觀前重視度並不特別高，但在參觀後獲得的滿意度極高的服務內容。包含：「1. 對淡水環境及歷史的認識」、「2. 對紅毛城古蹟建築特色之呈現」、「3. 古蹟作為博物館之空間規劃方式」、「4. 對古蹟建築過去使用情況之介紹」。亦即，環繞著以國定古蹟做為博物館特色與核心產品的概念，看來是為觀眾創造了參訪後的驚喜經驗，也是淡水古蹟博物館的優勢所在。

　　C 象限則是屬於觀眾相對重視度較低，滿意度也不高的服務內容，其所處的優先順序較低，也可能構成博物館的劣勢所在。這些項目包含了「11. 現場導覽人員解說服務充分清晰」、「12. 是否提供導覽解說手冊（文宣品）」、「13. 博物館展示方式與觀眾具互動性」、「14. 博物館相關展覽活動資訊取得容易」、「20. 博物館商店內的產品符合喜好」等五項，其中三項集中在博物館的實質內容服務範疇，雖然顯示觀眾的重視程度相對不高，但由於這些屬於博物館經營的重要面向，似乎也不應忽略其改善的必要。

　　D 象限則是必須加強改善的重點所在。這些項目包含了

「6.博物館展覽規劃內容主題引人興趣」、「7.博物館展覽內容的豐富程度」、「8.古蹟博物館內參觀動線明確易讀」、「10.各館間交通動線與簡介規劃順暢」、「19.博物館商店人員與服務品質佳」。其中6.7.兩項屬於博物館的實質內容服務的面向，8.10.屬於硬體管理與規劃的層面，從收集的統計資料顯示，這些項目成為博物館面臨的挑戰。

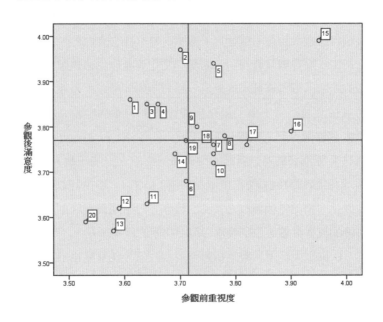

圖7 博物館重視滿意度象限分析圖

資料來源：本研究製作。

第七節 結語：從與觀光結合的古蹟參訪到寓教於樂的博物館

「寓教於樂」一直是博物館相當強調的核心價值。位於淡水的古蹟博物館，具備文化觀光的優勢，在觀光攬勝與休閒遊憩過程中，也能體會古蹟之美與歷史文化意涵，進而達到文化資產教育推廣的內在價值，為本書寫作的重要關切。本章藉由實證的問卷調查，乃是欲進一步地推導出這個思考方向的可行性。基於前述問卷分析，整理出相關的調查結果與建議，作為本章的小結。

7.1 問卷調查研究結論

1. 受訪者的特性概述

受訪者的特性描述，女性比男性略多，為 54% 比 46%。但參觀者年齡高度集中於年輕人，平均年齡為 27.7 歲。填答者的居住區域雖集中在雙北市，占了八成，說明淡水為大臺北地區市民重要的休閒遊憩地點。但仍有將近一成來自於臺灣其他縣市的觀眾，發放問卷時亦可以觀察到許多外國籍訪客，觀眾來源多元。觀眾群的職業分布以學生為大宗，將近一半，雖然博物館鄰近學校，但以資料交叉分析來看，扣除在地學生的比例後，學生觀眾比例仍有 27.5%，此或許說明博物館鄰近學校，訴求在地學生觀眾可以成為博物館經營重點對象之一。參觀者的學歷偏高，大專生加上研究所以上者，占了 85.5%，為填答者呈現出較為特殊的特性之一。

2. 古蹟與博物館參觀經驗

再以博物館觀眾的參觀經驗來看，特別是聚焦於本書所關

切，博物館與古蹟保存推廣教育來看。淡水豐富的歷史與文化資產，對古蹟愛好者是相當有吸引力，這足以構成淡水古蹟博物館行銷與觀眾經營時的獨特品牌魅力。例如，拜訪淡古館者，55.5% 均為重複回訪者。其拜訪淡古館的目的，觀光活動佔首位，參訪古蹟居次；而以參觀古蹟為目的的訪客，近七成拜訪淡水超過五次以上，拜訪淡古館二至三次者占了 33.3%，7.2% 的訪客到館超過十次；來淡水古蹟博物館從事觀光活動的訪客中，66.3% 的人拜訪淡水超過五次，35% 拜訪淡古館二至三次者，10% 拜訪四至六次，這些數字說明淡古館具有培養具高度忠誠訪客的潛力，也具有吸引古蹟愛好者成為博物館熟客的條件，呼應以文化資產與古蹟為淡古館品牌行銷策略的可行性，以及透過文化觀光的過程，經由博物館參訪，深化觀眾對於古蹟與文化資產的認識。

3. 博物館參觀滿意度

以李克特的五點量表方式來計算，度量觀眾滿意度的十三題題項，支持了本研究所假設，訪客在參觀古蹟博物館過後，對吸取且滿足其文化資產、藝文相關知識的喜好、興趣與好奇，提升其自我生活品質和成長的滿足，均能獲得相當正面的作用，由另一方面來說，讓這些文化資產的活化再生發揮更為積極的角色與功能。

這項問題整體的平均數為 3.86，最高 4.13 分，最低 3.06。依序來看這些選項的分布狀況，參觀過淡水古蹟博物館後的滿足感向度，得分最高的為「放鬆心情」4.13 分，其次為「增加對歷史古蹟文化的認識」、「觀光旅遊」兩者為 4.05 分。得分第三高的為「享受淡水的舒適環境」，4 分；「滿足休閒娛樂」，3.98 分，「獲得新鮮體驗」3.94 分，「增加知識與見聞」

3.91。這幾個選項說明淡水在地的好山好水，為博物館的參觀活動提供很好的環境條件，充分滿足遊客對休閒娛樂的需求。文化資產與博物館創造的「新鮮體驗」，及其對知識的增長亦不可忽略。在後續的幾個選項中，包含「滿足個人喜好與興趣」、「滿足對事物好奇心」、「提供自我生活品質」、「獲得自我成長的滿足」、以及「培養對藝文活動的興趣」等選項，均獲得 3.8-3.9 分以上的高分，這些分數說明淡水古蹟博物館對訪客具有舒緩身心的休閒作用，在觀光遊憩的層面獲得高度滿足之際，也可以增加對歷史古蹟文化的認識，對博物館經營追求「寓教於樂」的理念與價值不謀而合，也對推展文化資產的內涵與理解，達到正向的推展作用。

4. 觀眾的重視—滿意度分析結果

本書將博物館核心產品與服務、實質產品與服務，附加產品與服務三個層次的分析架構。其中將實質產品與服務再細分為硬體與軟體兩個部分，以對應於古蹟作為博物館的硬體設備，以及博物館的展覽與教育活動等軟體內容。從核心產品與服務分類來看，亦即本書關注的核心問題：一般訪客對紅毛城此國定古蹟空間再生為博物館的活化策略，相關的認知、關切的程度、參觀後的感受等等。在這個面向上，訪客參觀前的重視程度低於整體的平均 3.71，但參觀後的滿意度卻高達 3.89，遠高於整體平均的 3.77。經過 T 檢定後也達到顯著水準，說明訪客參觀博物館前後，對於文化資產的認知、關注與參觀經驗是很正面的，也達到本研究所關切，透過博物館這樣的運作模式，有助於傳遞文化資產的概念與相關知識的教育方案之假說。

7.2 以博物館教育重思古蹟活化新範型

本章調查研究的發想起點乃是有鑑於國內建築類文化資產的保存與活化工作，在實務上經歷了超過三十年的努力，其保存模式的範型（paradigm）面臨的挑戰卻似乎沒有停止過。從最早靜態的凍結式保存，到強調活化的動態保存利用的政策與思維改變，原本乃是立基於這些文化資產具稀有、脆弱與不可回復等特性，爲了再現其時空脈絡特徵，傾向將其凍結於古蹟被指定的當下時空條件中，古蹟成爲遠離當代社會生活情境的異化物，古蹟保存經常淪爲空間拜物之譏諷。

在許多國家文化政策的思考架構與實務中，「古蹟」即被視爲類「博物館」，博物館存在的重要價值與目的之一，即在於保存文化資產。但國內的古蹟保存似乎較關切於「建築硬體」的再利用過程中，建築史及其物質文明層面的細節，而忽略了在這個古蹟維護的過程中，如何與觀衆溝通，得以利用這個有形的文化資產，來傳遞古蹟本身所承載的歷史文化向度價值與內涵。故本書嘗試提出的假設在於，相較於國內古蹟保存過於偏重硬體，較不擅於與觀衆溝通互動，而博物館領域長期發展出來從展品物件轉向對於「人」的重視，對教育價值的核心信仰，持續關注觀衆服務所累積出來的發展觀衆理論與研究方法等等，正適以彌補古蹟維護場域的不足。放在淡水古蹟博物館的個案經驗來看，本書的部分發現或可提供以「古蹟」做爲其博物館特色的經營策略，更進一步思考古蹟與博物館之間互爲主體的行銷方案內容需求；另一方面，則期待可以持續這樣一組論題的研究，以同時做爲發展博物館特色、設定教育與行銷方案，古蹟維護與再利用等文化政策的思維參考。

第 *5* 章

古蹟活化、文創產業與美學反身性
—— 香草街屋與重建街創意市集的文化保存運動

第一節　前言

　　前一章提到了以博物館的寓教於樂功能，加上淡水具有的文化觀光優勢條件，將紅毛城等建築類文化資產導向以博物館擅長的教育及展示等經營模式，有助於推動且深化古蹟的文化資產教育。事實上，自 1982 年文化資產保存法制定以降，國內古蹟保存實務陸續面臨的幾項主要困境包括：私人產權與古蹟指定之間的緊張；因都市開發與土地炒作，土地與房地產市場交換價值凌駕於文化資產的使用價值；過往多以凍結式方式執行古蹟維護工作，較難召喚市民感受。文化資產保存與歷史教育脫鉤，古蹟保存工作難以促進社群認同。早期推動活化再利用的方向多引導為藝文空間使用，遠離一般市民生活經驗與美學感受。政府經費不足，文化事務推動更受侷限，常見文化資產因閒置荒廢終致毀壞等。另一方面，現行文資法中第 20 條對「暫定古蹟」的保護 [67]，以及第 34、35、36 條 [68]，對於都市

[67]　文資法第 20 條條文，「進入第十七條至第十九條所稱之審議程序者，為暫定古蹟。未進入前項審議程序前，遇有緊急情況時，主管機關得逕列為暫定古蹟，並通知所有人、使用人或管理人。暫定古蹟於審議期間內視同古蹟，應予以管理維護；其審議期間以六個月為限；必要時得延長一次。主管機關應於期限內完成審議，期滿失其暫定古蹟之效力。建造物經列為暫定古蹟，致權利人之財產受有損失者，主管機關應給與合理補償；其補償金額以協議定之。第二項暫定古蹟之條件及應踐行程序之辦法，由中央主管機關定之。」

[68]　文資法第 34 條，「營建工程或其他開發行為，不得破壞古蹟、歷史建築、紀念建築及聚落建築群之完整，亦不得遮蓋其外貌或阻塞其觀覽之通道。有前項所列情形之虞者，於工程或開發行為進行前，應經主管機關召開古蹟、歷史建築、紀念建築及聚落建築群審議會

計劃、工程開發與古蹟之間產生競合時，一定程度「古蹟優先」的條文精神，使得透過訴求古蹟指定審查的文化資產搶救模式，成爲國內推動文化資產保存維護時常見的困境樣態。

然而，即使許多文史工作者和專業團體多年來在不同場域持續努力，國內文化資產保存的搶救模式不僅未見改善或消聲匿跡，更有甚者且令人扼腕的是，這些長期奮鬥與付出，似乎難以轉化爲提升國內文化資產保存的正面能量。2016 年初，淡水第一街重建街似是暫時脫離了拓寬拆除的危機，實屬一個難得出現、較爲正向的歷史街區保存案例─位於淡水重建街上的香草街屋，當面臨著淡水最老的市街恐將因老舊的都市計劃被拓寬，致使其歷史面貌毀壞殆盡，社區居民共同推動兩棟連續街屋的古蹟指定審查申請，順利於 2009 年 1 月完成古蹟指定公告。這些年來在街區居民持續的齊心努力，藉由舉辦創意市集等各種活動，不僅讓社會大眾更深入地認識淡水在地歷史，及其日後發展的可能願景，更引入年輕人關心在地的文化資產。2015 年 11 月，宣告當初土地被徵收的私人地主申請土地發回成功，重建街拓寬危機暫時解除。這些年來，究竟經歷何種與社會持續溝通與對話過程，讓原本僵固、缺乏彈性，且昧於時勢變遷的都市計劃能有轉向的機會，創造出讓歷史街區與文化資產有機會永續發展的個案經驗模式，成爲本章欲探究

第五章　香草街屋與重建街創意市集的文化保存運動

審議通過後，始得爲之。」第 35 條，「古蹟、歷史建築、紀念建築及聚落建築群所在地都市計畫之訂定或變更，應先徵求主管機關之意見。政府機關策定重大營建工程計畫，不得妨礙古蹟、歷史建築、紀念建築及聚落建築群之保存及維護，並應先調查工程地區有無古蹟、歷史建築、紀念建築及聚落建築群或具古蹟、歷史建築、紀念建築及聚落建築群價值之建造物，必要時由主管機關予以協助；如有發見，主管機關應依第十七條至第十九條審查程序辦理。」第 36 條，「古蹟不得遷移或拆除。但因國防安全、重大公共安全或國家重大建設，由中央目的事業主管機關提出保護計畫，經中央主管機關召開審議會審議並核定者，不在此限。」

的第一個起點。

「香草街屋」爲 2009 年 1 月指定的新北市市定古蹟。「香草街屋」建築爲一棟超過八十年屋齡的樓紅磚屋，室內空間約莫 14 坪的民居。八十多年間，經過屋主自住、出租當住宅、做爲布袋戲文物館等不同用途，目前由屋主收回，定位爲「香草街屋」的古蹟活化使用。若僅以其外觀來看，或許較難憑藉經驗或常識，閱讀出該建築指定爲古蹟的價值緣由。換言之，這棟建築物被指定爲古蹟的文化資產價值從何而來，必須放回孕生該建築的整體歷史條件與時空脈絡，才能更深刻地解讀其價值。

這個發問點出了幾個問題。例如，如果對一般市民來說，被指定古蹟的文化價值難以簡單地從外觀來判讀，那應該如何建立起一般人與古蹟文化價值間的溝通平台？這個建立溝通平台的工作應該由誰來做？回到其文化資產的層面來看，在臺灣的古蹟保護實務中，近年來開始重視古蹟的活化再生議題，那麼，這個從民宅街屋變成「香草街屋」的活化方案，是從何種脈絡產出？如何與該古蹟原本的歷史脈絡相互連結？或者如何從古蹟的活化方案來強化對原本文化資產意涵的詮釋？古蹟空間的活化是否得以永續發展，維繫自身的生存？亦即，古蹟等文化資產如何透過自身的持續活用跟在地社群溝通，且其活用與溝通有助於該古蹟的保存維護和永續經營，爲本章欲探討的第二個問題。

在香草街屋與重建街的保存過程中，引入產業活動以創造經濟效益是其中的重要策略。舉凡香草街屋古蹟的空間活化再生，重建街的創意市集活動，搭配淡水紅樓中餐廳舉辦的各類型活動，以及重建街商家與導覽小旅行等，均爲其中的行動

者。可以連結上當前臺灣官方文化政策積極推動的文創產業模式。例如，依據《文化創意產業發展法》第三條對文創產業類型的定義，第三款為「文化資產應用及展演設施產業」，說明「古蹟歷史建築」等文化資產屬於文創產業範疇中的重要類別；而古蹟保存實務中，古蹟空間活化再生也多與文化事業相互連結，那麼，從古蹟活化到文創產業，香草街屋與重建街區是否提供了任何值得參考的操作經驗，創造出新的想像連結與不同模式的可能性？這是本章的第三個關注焦點。

　　古蹟活化和文創產業的共通點在於，從產業面帶動經濟的活化再生，促進地方的再發展。臺灣古蹟保存論述經常被寄予藉由引入觀光活動，帶動地方產業與空間經濟轉型。但產業轉型通常意味著空間形式的轉化與傳統地景的轉變。置於淡水的地域性來看，除了從古蹟活化到文創產業的論述形構轉變外，觀光活動成為高度影響淡水地方發展、地景變遷和文化資產空間活化的切面。但值得關注的是，重建街區與香草街屋的保存運動正是要對抗在地地景面臨迫切的「摧毀性創造」（destructive construction）。文化觀光、歷史保存與文創產業三者之間的辯證關係從這個個案經驗中，是否可以提供甚麼不同的理解或詮釋角度？這是本章想探討的第四個課題。

第二節　美學反身性、古蹟文化消費與空間主體認同

　　文化資產的保存牽涉個人及其所屬群體之間的關係，為現代社會討論個人主體與集體認同不可或缺的面向。本章擬從現代性、後現代論述對於自我、主體認同等理論概念切入，尋思

有助於討論與辯證相關議題的分析架構。特別是本章關切的淡水香草街屋與重建街區的活化再生個案，攸關在地經濟活動朝向文化產業轉型，文化與經濟面向所牽動個人與集體的關係，成為關注焦點。

(一) 反身性與自我認同的建構

「現代性」（modernity）這個概念指涉了在後封建時期歐洲所建立、而在二十世紀日益成為對世界具歷史性影響的行為制度與模式（Giddes, 1991/ 趙旭東、方文譯，2005）。促成現代性的條件包含了「工業化」和「資本主義」。工業化的變革意涵在大量生產的過程中，因物質力量和機械廣泛運用後所體現的社會關係。資本主義則包含競爭性的產品市場和勞動力的商品化過程中，整個社會的商品生產體系（Giddes, 1991/ 趙旭東、方文譯，2005：43）。

這些物質向度的基礎打造出了迥異於前現代的社會生活樣態，其劇烈變化是紀登斯所欲解答與探索的。紀登斯提出三個解釋「現代性」相較於傳統社會的興起與變遷的重要動力，這些同時也是現代性的重要特徵。這三個特徵包含了：1.時空分離、時間空間概念的抽象化，以及經由不同方式計算重組的時空觀點；藉由印刷術與媒體作用等所創造出的時空分離特性，我們總是在抽離的狀態下理解許多事情，不僅達致一種抽象的集體感，尚且可以穿梭在不同的時空與事件中；2.透過符號標誌和專家系統所產生的抽離化機制，導向了社會生活脫離固有的規則或實踐的控制；3.由於時空在不同場景中穿梭，全球與地方之間的辯證關係，這些高度現代性的情境，導向了人的自我勢必與社會有更為複雜的連結紐帶，影響了自我認同和現代制度間的關係。現代主義論者所展現出相信科學、相信理

性與工業的力量可以讓世界變得更好的樂觀態度，在紀登斯稱為「後傳統秩序」的樣態中，他認為，現代主義的體制並不是一種穩固而確切的文化（culture of certainty），相反地，現代制度乃是立基在一種不斷質疑的精神，其知識的動力在於不斷地修訂知識，所有的知識都形成開放修訂的假設（Baker, 2000：165-166）。

　　紀登斯將現代主義看成一種「風險文化」（risk culture）（Giddens, 1994），但此並非意指現代生活本質上具有多少風險，而是強調在制度與日常生活的策略思考中，風險的估算扮演了核心的角色。相較於傳統的安定、恆常不變的世界秩序與日常生活，現代性意涵著各種不安的變動。在現代社會中，「我將如何生活」的問題，必須在有關日常生活的瑣事決策中得到回答，在「自我認同」的暫時呈現中得到解釋。在傳統情境中，自我認同主要是社會位置的問題，但對現代人來說，卻是個反思的方案（reflexive project），為了從更為體制面來回應個人日常生活的處境。因為個體生活中的種種變換總是需要心理重組，在傳統文化中透過各種生命禮儀的過程備儀式化，由此出現了推動現代制度的反思性力量，這個反思方案指的是「一種過程，其中自我認同的形成，係對自我敘事進行反思能力的梳理而來。」（Giddes, 1991/ 趙旭東、方文譯，2005：244）。意即把知識應用到社會生活的情境，並以此做為制度組織和轉型中的一種建構性要素。這些現代性的特徵意味著個人處在這個反傳統的社會，處在一個不斷追求認同的過程中；在高度現代性的條件下，自我認同和全球化的轉型，乃是在地與全球辯證的兩端，於後傳統秩序的場景中，自我成為反思性計畫，變化的自我做為連結個人改變和社會變遷的反思過程的一

部分被探索和建構。自我認同是反思動員的一部分，這並非侷限於生活中的危機，而是與心理組織有關的現代社會活動的普遍特徵（Giddes, 1991/ 趙旭東、方文譯，2005：62-64）。在風險社會中，「自我」（the self）不僅具有更強的自我監控與反思的能力，不斷地重組自我的敘事，以構築自我認同的過程。在這個構築自我認同的動態而開放的過程中，個別主體會根據知識、資訊、不斷地自我調節或修正，從而重新定義自我認同。這也說明在現代性的社會架構中，自我主體的多重、不穩定、高度變動，以及可以不斷構築的特徵。

（二）解組資本主義、符號與空間經濟與美學反身性（aesthetic reflexivity）

資本主義生產方式在 1960 年代之後逐漸出現變化。有學者以「後工業社會」（post-industrial society）（Daniel Bell, 1973）來指稱：著眼於其生產模式則以「後福特主義」（post-Fordism）來描述其變化；另有學者拉許和爾瑞（Scott Lash and John Urry）以「解組資本主義」（disorganized capitalism）（Lash and Urry, 1987）來說明，主張這些在經濟、組織與科技不同面向的劇烈變遷，乃是全球資本主義結構性的重組與再造。拉許和爾瑞所闡述的解組資本主義發展與全球化趨勢一致，其透過全球的生產、資金與銷售流通，達到全球資本的去集中化。發展中國家在工業與製造業日益具有和西方工業先進國家競爭的能力，這些第一世界國家製造業衰退，轉向服務業階級的興起；彈性就業模式的變化，傳統概念的勞工階級群體界線逐漸瓦解，主張勞工權益的協商能量日益薄弱，政府對大企業的管制鬆動，國家集中式的政治權威下降，社會福利體制的保障也隨之出現危機。

繼提出資本主義社會解組重構的政治經濟學分析角度，探討全球在 1970 年代以降面臨的社會、經濟與文化等各層面變革，拉許與爾瑞（Lash and Urry, 1994）接續提出「符號經濟」（economy of signs）概念，試圖為後工業時期（post-industrial）的都市經濟論發展樣態提出另一個切入點，其討論的核心即在於「美學化」（aestheticization）的課題。

　　將美學化發展趨勢與消費文化聯結在一起討論的論述模式並不令人陌生。既有社會文化理論在 1970-1980 年代後，逐漸意識到必須從傳統生產領域轉移到消費領域分析的重要性。特別是聚焦於消費模式、日常生活、文化經驗與主體認同間的緊密關聯性。社會逐漸富裕與購買力增加後，消費的需求增加，這些消費文化的生成乃是藉由生活風格的塑造、環繞著美學符號形構而來的（Featherstone, 1991）。然而，大量研究者多試圖從消費領域來分析社會文化的變遷，拉許和爾瑞的理論企圖則是從生產面再度構連消費領域的全盤美學化趨勢（Lash and Urry，1994）。這樣的理論轉向乃是來自於經驗現象的觀察與分析，也具有與其他學術理論對話的企圖。

　　這兩位學者自省地指出，其先前提出「組織化資本主義終結」的分析中，忽略了主體和客體間的高度流動性。雖然大量符號與訊息的產生，意涵著從現代到後現代表意邏輯運作方式根本上的差異。例如拉許即主張（Lash, 1990），現代主義以一種理性主義的世界觀來探索文化與文本的意義，跟觀察者與文化客體有一定的距離。但後現代表意系統高度的圖像與視覺化，意義與資訊不僅大量來自於日常生活，質疑理性主義之際，觀察者與文化客體之間的相互穿透，失去明確主客體的關係分野。「圖像」是後現代的日常生活美學化，也是對現代文

化邊界的侵蝕（Barker, 2000/ 羅世宏等中譯，2005：187）。拉許與爾瑞認爲，近十餘年來，左派與右派的論辯中，掛慮於現代主義發端的抽象化、無意義性對傳統和歷史的挑戰，擔憂後現代主義大量浮現的符號與訊息，將導致日趨無意義、同質化、抽象化、失序與主體的毀壞。他們意圖另闢蹊徑，提出符號與空間經濟的主張，預期產生另一套迥然不同的過程，能開闢希望之路，再現工作和休閒的意義，重構社區和特殊的故事，重建已然變得滑稽可笑的主體性，使空間和日常生活異質化，從而豐富多彩，一掃原本的悲觀論點（Lash and Urry，1994：5）。

事實上，兩人意圖以「美學反身性」（aesthetic reflexivity）的概念來和先前的「反身現代性」對話。拉許和爾瑞認爲，貝克和紀登斯積極探究之風險社會與反思現代化等概念，其對現代性的討論過於側重反身性的認知面向，忽略了在生產領域及消費面均已大量浮現的「美學化現象」，也忽略當代自我的整個自反性向度，即現代自我美學化傾向（Lash and Urry，1994：45）。當前社會龐大的符號與訊息使得原本主體的反身性出現結構性的改變，「美學反身性」的概念成爲探討當前後資本主義社會的關鍵字。

兩位學者指出，從政治經濟學討論貨幣資本、生產資本與商品在國際空間的流通，相較於勞動力資本所代表的主體位置，前三種都成爲客體，也是 1980 年代後，組織性資本主義解體後，後福特主義（post-fordism）的生產模型中，主體與客體間資本不斷流通的過程，流動與速度成爲資本主義模型運作的重要狀態，特別是數位資訊與網際網絡科技進步，更加速了這個發展趨勢。這個加快的客體流通是「消費資本主義」的特

質。拉許與爾瑞從「反思的主體性」（reflective subjectivity）觀點，來討論主體在這個消費資本主義社會中的狀態，特別是主體的流動，跨國界的工作、大量的旅行、移動、遷徙等等當代社會樣態，這個主體流動的過程同時也促成了符號的生產。在他們建構的討論架構中，此處指稱的符號分為兩種，一種擁有以認知為主的內容，是後工業或資訊的物品；另一種則是以美學為主要成分的內容，稱為「後現代物品」（postmodern artifacts）。後者的發展不僅表現在擁有實質美學成分客體的大量增加，例如流行音樂、電影、休閒雜誌、影像等等，而且表現在物質客體內部所體現的符號價值，能增加其形象成分，使得這些物品在生產、流通、消費過程中，出現大量物質客體的美學化趨勢。具體來說，這些產品美學化的趨勢表現在設計成分佔產品價值的比重，是不斷增加的。這些產品和服務在當代均被稱為「文化產品」。雖然它們在內容、外觀和產業起源相當不同。有些來自於傳統製造業部門，例如珠寶、服裝與家具設計；有時文化產品更貼近為一種服務，涉及某種「個人化的交易」（personalized transaction）或訊息的生產與傳播，像是旅遊服務、廣告或表演藝術活動。或是混雜了許多不同表意形式的商品生產過程，例如圖書出版、電影或音樂創作與錄製等等，其共同的特徵為可銷售的商品。這些商品服務或內容在符號與意義的層次上，跟消費者的個人愉悅、情感動員、社會炫耀或休閒娛樂、經驗感受認同緊密連結，已經有許多的學者提出相關分析論點（Bourdieu, 1984）。但這個現象更反映出當代資本主義社會中，當商品被賦予越來越多的象徵價值之際，文化生產也越來越趨於商品化（Lash and Urry, 1994/ 趙偉妏譯，2010：3-4）。這個轉變已然左右了探討城市經濟、文化生產和

空間符號的分析方法與思考架構。

　　拉許和爾瑞所稱的「符號和空間經濟」（economy of signs and space）意指當前全球化的狀態是一個流動的結構，是空間中符號經濟的匯聚集合；在這個空間符號系統中的主體，因其反身性的批判價值，以及文化力量的日益滲透，促成這個批判反身性的擴張發展，讓社會行動者（agent）不斷地從他律控制或社會結構的監控中解放出來。將這個趨勢放在經濟生活層面來看，與此現象平行的發展則是美學化的日益擴張，「美學的反身性」探討自我詮釋，以及對社會背景實踐的詮釋，日常生活裡有越來越多與美學反身性有關的例子不斷產生。舉例而言，如設計產業逐漸在經濟部門取得重要地位，貨物與服務中大量的感性元素，或是強調服務過程中「情緒管理」（managed heart）的重要性等等。從消費者端，觀光客在旅遊過程中不斷地解構地點神話，也成為美學反身性的具體展現（Lash & Urry，1994：2-6）。

　　兩位學者提出的分析架構乃是建基於紀登斯所指稱，在高度現代性社會情境中，個體與社會體制的緊張、矛盾與折衝，紀登斯試圖為人們在現代性與前傳統社會間，自我認同與主體的擺盪中，經由反身性的過程來尋求重新建構自我的分析架構來看，「古蹟與文化資產保存」可被視為這個反思性過程的一環。

　　將「古蹟與文化資產保存」視為高度現代性社會中，主體尋求自我認同，並企圖與過去的傳統和文化產生連結之際，由於現代性的反思性已經延伸到自我的核心部位，透過與文化資產的辯證關係，以及不同時空經驗的穿梭，不斷地抽離與往返，不僅重新架構其與過往時空、集體記憶之連結，也重新

安置自身於一個可能被抽象化、模糊與陌生的生命經驗場景中。另一方面，這個經驗重構的反思性過程中，其可能仰賴的是建立在對專家系統和符號標誌的認知與依賴。專家系統代表的是專業的、古蹟及其歷史價值的知識與詮釋權威性，而這些符號體系的表現，建立在故事的敘事結構必須不斷地被重寫、重新訴說、召喚、重新編碼與解碼。這個過程乃是古蹟與文化資產保存論述得以被建立跟重新理解的場域。於此同時，這些過程中，許多時刻是消費活動跟主體認同建立緊密連結的，特別是置放在組織資本主義解體，從標準化的大量生產，朝向後福特主義生產的發展趨勢，全球經濟秩序的解體與重組，以及全球化現象的加劇加速作用等歷史發展脈絡下，生產領域挪用美學與文化特殊性的元素所建構的符號，不斷衍生出新的商品經濟與邏輯，構成其具有的壟斷性市場商品價值，同時也塑造成在文化、品味、美學層面的獨特價值，此美學反身性不僅是商品符號經濟所欲爭奪的，也是透過文化資產保存論述以強化在地獨特性與文化價值的空間符號與「壟斷地租」（monopoly rent）。這是古蹟與文化資產保存，和文創產業具有市場價值的一體兩面之論述基礎。這構成了從文化資產論述轉向文創產業的場域，也是文化與經濟、產業的連結課題日益受到關注的主因。本章試圖以美學反身性等理論視角切入，思考前述提及淡水重建街與香草街屋的文化保存個案所涉及的幾組問題，以期能深化臺灣當前文化資產保存的相關論述。

第三節　危機中的文化資產價值爭奪：從重建街 14號到「香草街屋」

　　「香草街屋」位於新北市淡水區重建街14號。興建於1930年。2009年1月12日公告爲臺北縣縣定古蹟，因臺北縣升格直轄市，現改稱爲新北市市定古蹟。依據文化資產局的資料顯示，其歷史沿革爲[69]：「淡水最早形成的地貌聚落，十九世紀到二十世紀是淡水最繁華的頂街，也是淡水著名豪商鉅紳地方名人定居的舊家，就重建街整體而言是十八世紀以來的漢人散落發展的核心，歷來有許多知名藝文界人士進駐過，係知名詩人周夢蝶、畫家蘇旺伸都曾長期租住其地，寫繪不少詩作、畫作。近年更有民俗藝品店進駐、販售，推廣臺灣布袋戲相關的文物，成爲重建街參訪的重點。」

　　香草街屋指定爲古蹟的價值依據包括下列因素：

1. 此建築爲老街稀有之老建物之一，且位居老街通路節點，具有老街意象之指標意義。
2. 建物室內空間緊湊，空間利用機能合理，小空間做最高利用，具有早期街屋之特性，早期屋主陳其宗中醫師在淡水地方頗具聲望。
3. 此建物之保存做爲地方歷史教育之材料，對滬尾街發展史具有見證意義。

　　以前述相關公文書文字內容來看，「香草街屋」指定古蹟

[69]　資料來源：http://www.boch.gov.tw/boch/frontsite/cultureassets/caseBasicInfoAction.do?method=doViewCaseBasicInfo&caseId=FA09801000022&version=1&assetsClassifyId=1.1&menuId=310&iscancel=true（瀏覽日期：2015/01/23）

的文化資產價值來自於重建街街道的發展歷程軌跡，追溯其街道歷史超過 230 年，是淡水最早出現的漢人市街，其街道空間承載了滬尾整個聚落開發的歷史。

然而，一如臺灣許多建築類文化資產經常因房地產開發的龐大利益衝突，面臨拆除危機，搶救古蹟免於都市開發的威脅，經常是文化資產工作者的困境。香草街屋指定古蹟的歷程也有同樣類似的故事，並且是個持續超過十年長期抗戰。

1997 年淡水線捷運通車後，大量觀光客湧入淡水，對小鎮原本靜謐的生活產生極大衝擊。許多中正路上商家積極翻修老建築以利於觀光商業活動的推展，最終促成中正路的拓寬，淡水歷史街道風味盡失，觸動淡水居民對在地文化資產的保存意識。包含淡江大學、淡水社區大學、淡水文化基金會等民間單位與學術團體積極組織，引入社區營造觀念，強化在地居民參與空間環境經營的各種課題與行動能量，累積醞釀為淡水在地市民參與公共議題討論，與投入環境行動的傳統。

1989 年，為拓寬重建街土地徵收補償完成後，2001 年進行道路拓寬的規劃設計，2002 年臺北縣政府決定啟動該六號道路的新闢工程計畫，規劃將道路拓寬為 10 公尺，拆除 14 號至 30 號的老街屋，另新闢高架道路跨越福佑宮後牆，拆毀淡水祖師廟金亭、戲臺及在祖師廟下方之施家古厝，將路徑延伸到中正路 8 巷。消息傳出後，在地居民組成「淡水九崁社區總體經營發展協會」，展開各項聯署陳情與請願的活動，也在淡水舉辦各種專題演講與座談會，持續關心這個拓寬工程。2004 年 2 月，臺北縣政府工務局同意由淡水社區大學以重建街工作坊，透過社區營造的方式，由居民參與提出替代方案，做為縣府後續推動的參考依據。這樣的工作坊持續推動。2005 年 9

月，位於六號道路另一端的「施家古厝」指定爲古蹟，六號道路計畫必須調整內容。2007 年 12 月，淡水日本警官宿舍登錄爲歷史建築，後重建街 14、16 號被指定爲古蹟，使得該道路拓寬計畫一直調整內容與施作方案，後於 2010 年 4 月進行發包準備動工。[70]

　　當年爲拓寬道路的用地徵收，於 2009 年 3 月 19 日即將屆滿 20 年。依據相關法令，徵收屆滿未執行，地主可要求發還，這項時限加速了臺北縣政府欲執行該項拓寬計畫的腳步。長期持續社區營造動員累積的能量，引發居民對自身環境與空間歷史將遭到破壞的危機感。在地社區與專業團體和居民集結，試圖具體提出行動方案確保老街免於遭到破壞的浩劫。具體行動方案除了陸續提出古蹟與歷史建築的文化資產指定登錄外，也規劃舉辦重建街的創意市集活動。依據《文化資產保存法》提出古蹟指定的申請，乃是希望藉由古蹟指定的法定程序，一方面暫緩重建街將拓寬的急迫時程；同時意圖透過文化資產的指定，強化對重建街街區發展的歷史詮釋。舉辦創意市集活動的想法大概有三個面向，除著眼於淡水爲觀光地區，希望引入讓觀光客也能參與、且更進一步認識在地歷史的機會；創意市集爲當時臺灣正興盛、對年輕人具高度吸引力的文化經濟活動，舉辦市集可以讓老街吸引更多年輕人來；最後，也最重要的，則是因爲該次市集活動是由整個街區鄰里居民共同舉辦，這個市集的動員與集結清楚展現了在地居民保存重建街的共同意志，以及社區集體的參與及認同感。

[70]　資料參考自 http://tamsui.dils.tku.edu.tw/wiki/index.php/ 淡水鎮都市計畫六號道路新闢工程。（瀏覽日期 2015/12/08）。

2009 年 5 月 9 日，淡水文化基金會、淡水街道文化促進會在重建街舉辦第一次創意市集。當天募集到了 82 個攤位，規劃十個場次的演唱、舞蹈與音樂表演活動，包含在地與邀請來的團體與個人，同時舉辦導覽活動，邀請在地學校參與，創造了五千人次的人潮；這個過程中最重要的是，這些創意市集的攤位不僅展現出重建街在地的人文景觀，像是阿島手工魚丸、賣荣籽阿媽，擺攤者多為在地資深居民，各種二手跳蚤攤位、居民自製自售的傳統美食，當天志工餐點全由社區居民打理，重建街居民就擺設出了 21 個攤位[71]，這說明這些活動對於號召、凝聚和展現居民的聲音的高度自明性，對官方政策產生一定的遊說強度，也蓄積了在地居民對該項環境議題持續關注的能量。

　　2010 年間，傳出縣政府即將在當年年底拆除重建街，這期間社區居民、在地文史工作者積極奔走，提出各項策略，希望調整這項顯然已經過時的道路拓寬計畫。2010 年 5 月 30 日，在重建街上長大的在地攝影師程許忠（阿忠哥），以「淡水不能沒有自己的老街」為訴求，從臉書上動員將近千人，以「站滿重建街」的行動，站在重建街的階梯上拍照，以此來凝聚、傳達社區不願意拓寬道路的意見。當天雖然現場看不到布條、標語、口號、或激進的吶喊與手勢，而是沉默的無名英雄，爭取到重建街 30 號之前，古蹟較集中路段暫緩施工。

　　但重建街的後段，即重建街 30 號到文化路的 170 公尺，已經拓寬為 10 公尺的柏油路面，兩百餘年的老街歷史風貌不

71　http://itamsuimarket.blogspot.tw/search/label/ 創意市集全紀錄。（瀏覽日期：2015/10/08）

再。在當地居民的積極意見表達與具體行動後，2011 年底當時的新北市副市長許志堅承諾重建街前段暫不施工，官方表達願更為積極溝通，取得居民的認可後，再繼續第二、第三階段的工程。但隨後 2013 年 10 月，工務局重啟計畫，告知居民第二階段將於當年底發包，次年施工，重建街拓寬爭議再起。

　　2013 年 12 月 1 日，當地居民再次發起一次「讚滿重建街」的活動。這次活動更多人被動員出來，該次活動的工作小組也對官方提出三項具體的訴求：

(1) 重建街 12 號到 30 號是僅存街屋，應保留並協助居民就歷史風貌整修。

(2) 保留重建街階梯維持老街舊有風貌。

(3) 清水祖師廟經重建街到福佑宮、紅樓，乃是淡水僅存的漢人歷史聚落，請市府以歷史街區、文化路徑保留，變更過時的都市計畫。

　　在官方的規劃中，重建街的拓寬分成三個階段。第一階段是將 30 號到文化路口的 170 公尺長的街道，拓寬為 10 公尺；第二階段為重建街 30 號到戀愛巷，除 14、16 號兩棟古蹟保留原狀外，同樣也是拓寬為 10 公尺，戀愛巷到祖師廟口將拓寬 3-6 公尺不等的人行道與階梯步道，以符合救災、防災的需求。第三階段因工程範圍內包含新北市定古蹟「施家古厝」，移交文化局辦理。雖然經過社區居民不斷地傳達要完整保存的意向，後續有土地所有權人申請土地發還，且持續提出重建街 30 號王昶雄故居，與 28 號兩棟街屋的古蹟指定，以及重建街的聚落登錄申請等保存行動，但重建街面臨是否拆除拓寬的威脅，在 2015 年 11 月確定申請土地發還確認前，始終沒有明確的答案，面對保存危機的持續動員中，以「香草街屋」為基

地，連結周邊社區居民與工作者開展出來的重建街創意市集等活動，重建街歷史街區保存以文化產業的姿態，而非悲情搶救的模式和社會大眾溝通。

第四節 「為什麼是文創」？生產─消費關係與美學反身性

前述提及重建街的空間變遷歷史、其所面臨拓寬危機與都市開發等關聯，以及居民自發性地組織街區保存運動，看似是以香草街屋為基地，組織在地社區居民，持續性地以舉辦「創意市集」來邀請更多朋友認識重建街─淡水真正老街的歷史。然而，這些歷史街區保存的過程與策略是如何生成的？這些行動者又是如何參與到這個保存行動中？是有意識地企圖藉由文創產業、創意市集的動員模式來推動街區的保存嗎？

依據重建街 14 號古蹟現有管理者、也是香草街屋主人蔡以倫先生[72]描述，「香草街屋」的商業經營軌跡跟重建街保存之間的接軌，可以說是偶然性的連結，但又顯得是個理所當然的發展趨勢。

「香草街屋」以老房子做為創業基地展開的。起初的確是朝向文創產業規劃。2010 年，屋主蔡以倫轉換工作，結合不同專長的兩位友人共同創業。蔡先生因為家庭親族因素，因緣際會取得農地，在淡水山區栽種香草植物，另兩人則分別負責販售香草茶與周邊商品、和香草有關的課程。2011 年，隨著

[72] 感謝屋主蔡先生多次接受研究者的訪談。主要訪談時間於 2014 年 9 月至 2015 年 6 月間。

成員變化，蔡以倫獨力負擔從種植香草到街屋店面的經營。在街屋開店籌備的過程中，也正是重建街面臨拓寬危機期間，蔡以倫從小雖然並未實質居住在此地，但據其表示，籌備開業期間，從父執輩等仍世居重建街的長者口中，得知重建街過往的諸多情境與故事，歷經 2009 年初的古蹟指定，以及居民積極動員組織保存街區等過程，蔡以倫在店面經營的摸索過程中，深刻感受重建街拓寬危機與香草街屋間的緊密連結，並且成為足以逐漸導引、調整其經營街屋模式的關鍵力量。

「剛開始的定位其實只是一個小店，就是像臺北巷弄裡面可愛的咖啡廳、小小的沒幾個位置這樣。那後來的發展就比較不一樣。

「因為這個空間是一個老屋子，在 2010 年的時候已經是一個市定古蹟了。他又在一條淡水老街、重建街老街上，附近有一些比較人文的導覽活動或是創意市集，在這些因素之下，你就很容易去接受到一些資訊，人家會建議你這邊應該做什麼事，比如說問你可不可以導覽，問你有沒有在地的伴手禮，問你有沒有這間店代表性的商品等等這些事情，所以才衍生出後面的，我們也可以幫人家做導覽的體驗服務、在這邊教一些課程，並且導覽老街的這種文化體驗的小旅行這類的，這都是後面衍生出來的東西。

「因為是自己家裡的關係，再加上一些文化的氛圍就在這條老街上，變成你要自己去了解，比如說你要導覽，那你是不是要了解一下淡水的歷史、自己家族的歷史是不是要稍微整理一下，還有各個景點的頭家老闆、鄰居什麼也要認識一下，就這樣子。」

依據蔡以倫先生的描述，該建物與隔鄰的重建街 16 號，

均為原本 16 號的屋主陳其宗中醫師所建，兩棟建築物相仿。蔡先生祖父母原本從金門來到淡水，落腳下圭柔山大牛稠，日本時代到九崁街當地從事買賣，而與陳家租得 14 號的房屋居住（當時座落地址為臺北州淡水郡淡水街淡水字九崁 35 番地）。爾後因考量租賃較為麻煩，幾經交涉，於 1936 年購得 14 號住屋。在下一代子女分別出外就讀女師專與大學，並順利就業後才搬離此地，轉而將房屋出租。期間曾租給淡江英專（淡江大學）學生，後 2003 年出租做為「布袋戲主題館」，以推廣傳統文化為理念，為淡水街角博物館的一員。2010 年屋主為自行創業而收回。

18 世紀的滬尾，在地大家族聯合在沙崙一帶設立望高樓燈塔，供往來淡水港口船舶使用，收取燈塔規費，當年漢人經商謀略，民間士族的影響遠遠凌駕官方的力量。西元 1860 年，〈天津條約〉將滬尾變成國際通商口岸。當年重建街口的渡船頭，桅帆林立，商賈雲集，茶葉、木材、皮革等貿易尤為興盛。重建街上文武百市齊備，從出生到死亡的日常用品均可在此購足，呈現熱鬧市集風情。

繁華市況自然成為名人聚落。士族豪門事業有成，對民間信仰更為虔誠。造就漢人街區「三步一廟，五步一宮」景象。重建街 30 號為醫師兼文學家王昶雄故居，50 號為淡水最大金融機構，淡水第一信用合作社前理事主席麥春福故居。如今大戶人家多已搬遷，但依舊興盛的廟宇祭祀與大拜拜習俗，在淡水民間仍賡續傳承。福佑宮外，清水祖師遶境的無形文化資產每年仍是淡水最重要的祭典活動之一，是淡水漢人生活智慧的累積，有形與無形文化資產的密度為全國最高。再從漢人開發展來看，相較於洋人與傳教士在淡水設立醫院、教會、學校、

洋式倉庫等洋人街區建築，歷史早了將近 90 年。1899 年，淡水鎮領先全台開始有自來水的供應，九崁街是最早有自來水的街道，重建街部分排水溝渠還沿用清代設計，至今仍使用中。

　　2005 年，文建會於全臺灣進行世界遺產潛力點評選，淡水以有著 32 處古蹟與歷史建築，高度密集的文化資產列名其中，以「紅毛城埔頂一帶」、「漢人市街福佑宮後側重建街」，合併為「紅毛城及其周遭歷史建築群」，指涉承載滬尾豐富多元的歷史發展軌跡，囊括洋人建築區、漢人街區等文化資產。而重建街 14 號就在這個歷史建築群落當中。

　　前述這段對重建街 14 號建築的歷史概述，看似已經成為一種官方版本的描述方式，但蔡先生清楚地表達，這些故事都是他接手街屋之後，逐一慢慢累積拼湊起來的。包含回家詢問家中親族長輩、找尋家中相關資料或老照片，或是收集相關的文獻資料，讓這些故事得以被不斷地敘說出來。至於何以需要不斷地說這些故事，如同其接受訪問時提及，在街屋時經常有訪客詢問這些問題，讓他意識到要經營這個古蹟歷史空間，必須具有熟悉這些歷史與說故事的能力，也必須擁有傳播這些故事的工具和媒介。舉例來說，蔡先生在重建街階梯市集的部落格中曾撰文，從家族歷史的角度，娓娓道來重建街與淡水居民日常生活連結的過往，在這個緊密相依的關係中，他指出，「如果沒有了這條老街，無數老故事將失去現地參照的舞台。失根的淡水將宛若淡水河上漂流的浮萍，無以為家。淡水。不能沒有，自己的老街。」[73]

[73]　http://cjsmarket.pixnet.net/blog/post/106776383- 淡水不能沒有自己的老街 -（文 - 蔡以倫）（瀏覽日期：2015/06/08）

從蔡以倫描述創業起步到逐漸轉型為以古蹟、老街區做為行銷販售的主體，一方面奠基於重建街與街屋本身蘊含的歷史價值為重要的文化與社會資本。但另一方面，仍是服膺於市場經濟的運作邏輯，即以其商品具有的文化獨特性來取得市場優勢：

　　「我覺得是個過程，所以剛開始不是設定說我一定要幹嘛，而是在同樣的過程中，你會發現、像我後來發現說像賣茶包建立形象、做人文導覽靠說話的口條、做體驗商品累積文化上的意涵，那就會奠定你一個商店的一個位置。你可能可以因此走跟人家比較不一樣的商品路線。」

　　根據蔡以倫經營香草街屋的經驗來看，體驗式的、學習與深度旅遊的文化行銷方式，有助於創造出特殊的文化旅遊商品，同時也強化、重構了所謂的在地特色。例如他觀察到淡水郊區在夏天種植大量南瓜，但僅以南瓜單一農產品為主題，較難創造出有趣的話題。因此當時他以農產品為主題，策劃出將南瓜包裝為淡水在地農產的簡單故事，教遊客如何製作南瓜烘焙甜點，在烘焙過程中則帶到老街上進行導覽，整個活動的主題包裝為「要將阿嬤在山上耕種的味道帶回到重建街老房子裡」的懷舊情懷。

　　從蔡以倫的訪談中可以發現兩組關係。其中一組是身為服務、商品與內容的提供者，即傳統生產領域的生產者，即身為香草街屋的主人，與創意市集的協同執行者。他建立了一組經由提供商品、服務與內容，和消費者產生連結的關係。第二組則是街屋主人自身與淡水之間的關係。

　　以前述拉許和爾瑞的分析架構來說，在資本主義解組後，勞動生產領域的彈性生產模式，創造出許多迥異於以往的生產

模式與產出型態，而美學化的過程在此扮演越來越關鍵性的角色。例如蔡以倫透過古蹟建築做為據點，提供包含導覽、香草教學、香草相關商品販售，以及創意市集引入攤友和多樣化的文化產品與服務的販售。這個關係得以建立，高度仰賴於符號的創造、文化元素挪用等美學化作用。在這個生產與消費者兩端的關係裡，透過文化產品、內容與服務的消費作用，得以誘發「美學反身性」的作用。亦即，在這個不論是透過香草街屋古蹟的參訪、重建街區的導覽小旅行，或是重建街階梯創意市集的遊逛體驗，消費者不僅經由有形的財貨來消費、購買相關的商品、內容或服務。更重要的是，消費者也可能在這個體驗與參訪的美學化過程，經由反思性的作用，而對主體性產生新的認同。

至於第二組關係，即街屋主人和淡水在地主體認同連結的課題。若回到紀登斯對反身現代性的描述。紀登斯認為，相對於「前傳統社會」的穩定安全，當代社會「後傳統秩序」雖然充滿風險。但也誘發主體產生更為強烈的自我監控與反思能力，使得自我認同成為反思動員的一部分。而這個反思動員是透過「生活政治」（life-politics）更關心自我實現、選擇與生活方式。蔡先生在這個過程中不僅是回到自身家族歷史與土地的連結中，重塑自我的認同。與此同時，據其自述，此非典型的就業模式，看似時間非常彈性，更提供其四處與他人建立連結與網絡的機會。例如許多地方與學校找他去授課、演講、傳授香草種植的技術等等，透過這些橫向的聯結，不僅再一次將淡水、重建街、香草街屋這些文化符號向外擴散傳播，是另一個面向的美學反身性過程，也可能是其他地區空間的反身性動員。

香草街屋的發展過程中，面臨搶救重建街拓寬的危機，加上前一階段從古蹟歷史空間的活化再生，到社區營造持續累積下諸多地方發展的論述資源，以及公部門文創產業政策積極拓展等歷史脈絡，街屋主人不諱言，大量接觸主流的、官方的思維後，得知其推動的各項計畫乃是屬於「認同地方活動或地方文化」，這使得屋主能把握這些條件，取得官方專案計畫的協助，逐步開展香草街屋的古蹟活化再生創業。但屋主亦清楚指出，香草街屋逐步開展出來所謂文創產業的模式，並非僅是單純的掌握文化行銷訣竅即可，仍是必須建立在高度在地性脈絡中的：

　　「我回到山上去，長輩提供了人際脈絡、提供了土地，提供了這個屋子跟老街的連結，這個不是說我跑到新竹湖口老街去賣香草，我跟人家講一個我阿嬤的故事，就講得通，整個都是有一點脈絡下來的。」

　　意識到以香草街屋古蹟為核心所推動的各類文創產業的活動，實際上乃是依附於重建街歷史街區所蘊生的歷史文化價值而來。如何讓重建街歷史街區能持續活絡，引入產業活動，例如持續辦理重建街創意市集，不僅吸引年輕創業與創意工作者進來淡水和重建街，藉此創造出其美學與空間符號經濟上的價值，相當程度同時決定了香草街屋跟重建街區的發展。

　　「在街道上（辦市集）有個公益目的，就是希望保存老街，可是在保存老街的過程中，遊客會被招呼上來，那也增加自己的一些收入，那後來就持續性的支持。……所以我後來跟人家說，這叫做文創要有基地，讓人家看到你的東西、認同你的東西，那這個地方被他認同的原因是什麼？老屋、又有一種記憶性的技術在這邊。」

街屋主人多年的實戰經驗與觀察，讓淡水在地的農業生產得以藉由文化資產的資源想像，以及文創產業的經營發展模式，連結上當前消費者對符號、美學產品和服務的偏好，以及對於無毒、有機、健康、慢活等等新消費趨勢，在文化觀光、農業生產、文創產業、知識經濟和文化資產活化之間，建立正向的聯結網絡。

第五節　從文創到文化觀光的空間

　　「香草街屋」是重建街漢人歷史街區中的節點，爲實質空間的輻輳，從 2010 年開始營運，連結起淡水周邊的農地生產和街區商業模式運作，動員創意市集持續舉辦的人力與資源整合的基地，且以此文化創意產業的能量，逐漸吸引許多年輕人進駐到重建街的空間環境，厚植了街區的創意能量、產業結構調整，創造出經濟產值，例如 28 號的九崁二八展演空間；心波力幸福書房饃咖哩複合商店；四樓小飯館餐廳、美好時光旅店，27 號藍儂藝文空間等等，一個創意街區隱然成形中，意涵重建街街區空間性格的轉變，也是產業的調整。然而，這一次次的創意市集是如何持續發動累積下來？這些被街區吸引進來的人如何成爲重建街的新住民，以及在地文創產業的工作者。這些產業調整的過程，另一個關鍵字是觀光旅遊（tourism）。

　　現代人是移動的主體。對現代性觀念來說，最重要的就是移動的觀念。現代社會在移動或旅遊的特性，及因其所產生的經驗上有劇烈的變化（江千綺中譯，2013/Urry, 1995：182）。「流動性」是改變人們怎樣表現出對現代世界體驗的主要成

因，改變了人們的主體性與社交性形式，同時改變對自然地景、城鎮景觀與其他社會的審美觀。爾瑞認為，紀登斯主張現代性的重要特色是將社會關係從行動的地方情境中抽離出來。但憑藉著對於制度與專家知識的「信任」，人們因為對整個觀光體制的信賴，包含交通運輸方式、旅遊地等知識的信任而支撐了人們的流動性。現代社會中的個體必須要能夠信賴，或辨識這樣的資訊與知識系統（江千綺中譯，2013/Urry, 1995：184-186）。舉例來說，到陌生的他處去旅遊，除了仰賴中間的觀光產業提供的服務外，信任各種旅遊書籍、雜誌或所謂旅遊達人、專業導遊等專業意見，即為現代旅遊推演具體的模式；此外，當代數位資訊流通的便利，有更多人經由網路資訊流通管道與模式的經驗分享，舉凡部落客（專業或業餘）、臉書等社交媒體，以圖文並茂、個人感受、情緒、觀感與經驗的網狀交流結構，讓這些資訊意見更為直接、直觀、且具體而具高度的資訊可及性。加上觀光服務產業的數位服務模式，如各種網站，或是線上訂房，Air BnB 等模式開發，經由線上評價的權衡，的確讓實質空間的觀光體驗流動，透過虛擬線上空間的極速無限穿越，一方面創造出更複雜的訊息交流模式，讓這些空間景觀以線上即時性的觀看，強化觀看者不同文化體驗流通的主動詮釋能力。這樣的演變趨勢相當程度符合了紀登斯和爾瑞等學者所主張的，越是現代化的社會，就越有能力以主體的見識去思索他們所存在的社會環境，這個「反思現代化」（reflexive modernization）的特徵，讓每個個體以其自我的方式來參與社會。在當前的大規模流動狀態，願意冒險，開放心胸接受差異，有能力思索現在與過去在不同社會、各種場景的變化與樣態，且做出美學的判斷。對歷史有感，不僅是資本主義

的歷史商品化產物，更是反思現代性的要素，特別是當文化、歷史、環境逐漸成爲當代西方社會文化的主要要素時，流動對美學的反思性就更形重要（江千綺中譯，2013/Urry, 1995：187-188）。這些理論建基在個別主體處於現代的社會當中，具有判斷與思考的能力，經由流動的空間經驗，從不同文化環境中的符號元素與空間表徵來架構其美學判斷。這個美學反身性的效果在主體面對旅行的空間流動經驗時，成爲更能區辨出其與社群和不同群體的認同邊界。

　　銜接拉許和瑞爾提出的社會生產形式的改變，一直到去組織化資本主義的階段，因著產業形式的變化，其觀光旅遊形式也經歷了不同階段的改變。在組織化的資本主義時期，觀光業的套裝行程規劃是一種經過安排的大眾觀光，因爲社會大眾可經由消費，購買由觀光產業所提供的服務與內容。但在去組織化的資本主義階段，基本上是「觀光產業的終結」（江千綺中譯，2013/Urry, 1995：190）。但這並非意謂著觀光旅遊活動不存在，而是因爲去組織化資本主義生產領域的改變，在於產出大量非制式化的、統一面貌的旅遊套裝行程產品，逐漸使得觀光成爲一種流行的活動，在全球化、在地性、文化、消費與空間環境等不同環節，建構出許多當代社會文化經驗。舉例來說，因影像與數位傳播技術的快速發展，透過各種管道能取得與閱讀任何一個地方的影像；各種情境、服務、內容與消費，都可以直接提供視覺化的消費體驗。個別主體能敞開心胸、接受與體驗不同文化，乃是前述幾位學者反身現代性觀點的核心，特別是在全球化的高度流動脈絡下，有能力去傾聽、觀看、直覺與反思，將自身置身於他人的文化中，辨識出差異且能接受不同社會的多元性，這固然是一種世界主義的樣態，但

也是在這樣的美學化反思過程中，個別主體從空間、時間、記憶等元素，連結成特殊的感情結構所衍生的社會特性，為個體與群體連結認同所繫之處。

前述提及，面臨重建街街區拓寬危機，在地居民與專業者共同發展出來的保存運動主軸，藉由創辦創意市集吸引更多人認識來認識重建街。這個策略從最初以擺攤方式邀請社區居民共同參與，讓在地保存重建街的意見與聲音被更有效地傳遞出來，而以市集的方式，則是能跟淡水在地強勢的觀光產業直接產生連結的具體做法。

市集的出現並非自然產生，而是需仰賴地方居民與工作者的長期經營與投入。經過多年來的摸索，大致可以再觀察出幾個重要的效果，可能是最初設想這個策略時始料未及的。換言之，這個策略從最初的行動者擘劃與執行後，經過有機的連結與滾動，持續擴大地吸引了更多的行動者加入，讓這個保存行動的網絡日形擴大，力量也逐漸加溫深化。可以引發的幾個重要討論包括：

1. 觀光客旅遊活動模式和形態產生改變。

相較於之前多以中正路老街沿河岸觀光消費、漁人碼頭點狀拜訪的模式，重建街創意市集及其所連結的香草街屋、街區小旅行等，創造出深度旅遊、慢活主張與文化觀光的旅遊消費模式，有利於淡水地區原本大眾觀光模式的轉型。連帶地，有機會創造出對在地更為友善的旅行形態。

2. 促進訪客更為深刻地認識淡水，重構淡水在地論述

由於觀光活動模式的改變，訪客更為深入地體驗在地文化，此舉如同前述爾瑞等學者所主張的，經由訪客的主體反思，觀光客得以更設身處地地跟淡水在地文化對話，改變既有

的刻板印象，或重新建立自己的理解和文化詮釋，重構對淡水地區歷史文化發展的在地論述。

3.邀請更多人參與淡水的在地生活與文化景觀，朝向創意群聚的可能發展

前述提及，經由主體的反思性，深度的觀光活動體驗增加對在地文化的認識，也可能因此被吸引到淡水來，參與在地生活的脈絡和整體的文化景觀中。這從重建街陸續增加許多店家，不是被重建街街區與淡水的地方魅力吸引來，就是著眼於這裡醞釀出來的文化經濟氛圍，可以獲得驗證。淡水的歷史氛圍與文化魅力吸引文化工作者匯聚，呼應了文化經濟學論者對文創產業群聚的觀點，而此一文化經濟潛力也可能帶動地方的產業微調，促進在地產業未來可能的轉型。

4.創意市集吸引年輕族群匯集

創意市集的工作者與消費者多為年輕族群。根據研究者的訪談發現，重建街的市集經營多年來累積了來自全臺灣各地的許多攤友。由於這些全臺灣趕集的攤友，不僅遍及臺灣各地，參加或見識、體驗過許多不同的市集活動類型，加上這類型的工作模式，通常會高度倚賴網路行銷傳播與顧客經營溝通的管道，如此一來，不僅有助於重建街故事在臺灣各個不同地區的市集活動中流傳，更可以藉助攤友的社群網站所結構的交際網絡，促成更多重建街空間故事的經驗分享。更重要的是，由於其網絡多為年輕族群，讓老街的保存議題可以在年輕群體網絡中發揮作用，這是一般推動文化資產保存運動時，相對較難以觸及的群體。也可能是當初構想這個策略比較沒有預期產生的正面效果。

5.經由文化消費邀請年輕族群參與文化資產保存活動

除了經由創意市集的動態文化旅遊體驗邀請年輕族群參與外，爲了讓活動可以跟社區產生更多連結，創意市集除了經營攤友，也持續邀請在地大學以學生的服務教育課程、專業實習、志工服務，或是社團活動的模式參與市集工作，創造另一個面向的文化資產保存行動者的永續經營。這個現象可以從兩次佔滿重建街的集結活動照片中，出現許多年輕身影來觀察。

6.重建街階梯景觀意涵的美學差異與市集文化特色

重建街創意市集幾經更名，目前定名爲「階梯市集」。主要考量以創意市集活動推動經營多年，早期的確以重建街爲核心，意圖藉此推動街區保存，後來納入淡水紅樓共同舉辦，另有「106市集」的名稱，目前更名則企圖透過其地理形式特徵，強化其自明性，也可以藉此囊括更多淡水在地文化元素，而非僅限重建街一處。階梯地形的構成爲不可替代的文化景觀。

7.建立於美學反身性爲基礎的文化資產保存運動

本章意圖從美學反身性的概念思考當代社會變動、生產與消費、文化與主體之間的關連性。在創意市集的模式中，除了前述提到重建街保存運動的橫向連結與訊息傳播，遊客透過消費和空間體驗的美學化歷程來參與重建街街區的空間發展歷程，攤友以其自身創意工作的生產，提供遊客一個可能的美學化消費經驗之餘，也同時被這個美學反身性所構築。

透過創意市集的舉辦，以香草街屋、淡水紅樓和整個重建街區的空間歷史爲基礎，重新訴說淡水第一街跟整個淡水聚落發展的關係，在透過創意市集的文化觀光體驗活動，這個被不

斷重新訴說與傳播的故事版本中，改變了以往從中正路老街的觀光商業模式看淡水的角度，更不是以漁人碼頭景點式的模式遊淡水。讓訪客認識淡水的方式，回到 230 多年前，重建街漢人移入的歷史時刻，從福佑宮外的河岸碼頭為空間起點，從滬尾、福佑宮與碼頭港埠、漢人市街區、重建街到重建街 14 號，從大到小的空間尺度重新訴說這些故事，不僅傳達出香草街屋古蹟指定的文化資產價值，更是對觀光客重新詮釋了整個滬尾漢人開發歷史。換言之，古蹟指定與創意市集的舉辦，動員了在地居民、地方遊客、在地大學生等不同群體對於淡水歷史文化的認同邊界。而創意市集的工作者也是其中的一環。這些均是從主體的反思能量一路拓延到美學反身性的課題。

舉例來說，在重建街地主要求土地返還獲准後，市集於 2015 年 11 月 15 日舉辦感恩派對，開放老攤友免費設攤，許多攤友對重建街街道可以免於拓寬的威脅，保留其歷史風貌，都非常開心回來擺攤重聚。根據報社記者採訪到的資深攤友表示，「我來這，真的不是為了做生意。」每次舉辦市集他幾乎沒有缺席，不是為錢，而是為老街氛圍。「時間過太快，老東西也消失的太快，但只要重建街還在，就感覺在這都市叢林，我還有喘息的空間。」[74] 研究者訪談到的攤友也提及，來重建街擺攤跟其他市集很不一樣，來這裡大家都是朋友，很像來玩，不是為了來做生意，會覺得非常開心，因為覺得這裡的氛圍真的很不一樣，不像其他市集的商業味道很重。這裡感覺很溫暖、很友善，真的都像來跟朋友玩，很熱鬧。

[74] 資料來源，中時電子報。http://www.chinatimes.com/newspapers/20151115000455-260107。（瀏覽日期：2015/11/15）。

這些攤友的反應連結了從原本提到主體的反思能力，到美學反身性所建構的審美化過程。這中間結構化的力量則來自於包含重建街的街道景觀與歷史氛圍、創意市集所販售的文化產品與人文意涵、以及遊客經由自身的文化觀光空間體驗，所共同匯聚的美學化能量。

第六節　結語：從美學反身性、文化消費到歷史保存

回到本章所欲探討與思考的四項課題。如果以「申請土地發還確認」來主張重建街拓寬危機已經暫時告一段落，或許可以從以下幾個面向來強化論述這個文化資產保存的過程，來解釋何以重建街保存運動可以獲得階段性的結果。

1.長時間的抗戰。

如何累積足夠能量和官方無限資源進行對抗，對一般市民團體與專業社群來說都是很大的挑戰。重建街案例中，居民超過十年以上的持續努力，無疑是首要條件。

2.持續的溝通。

長時間的抗戰並非意涵尖銳的對立。持續舉辦各類座談、討論會、講座、工作坊等，以社區營造、市民參與等方式，與在地社區和市民溝通，跟遊客溝通，也跟各個公部門的政策思維，透過各種管道，持續對話。包含文化資產保存維護、都市計劃、觀光景觀、土地地政、交通運輸、河岸管理、宗教禮俗，甚至農業產銷等不同專業與技術部門的溝通。溝通對話是找到和解與共識的不二法門。

3.在地深刻的文化基礎。

　為免於重建街的拓寬危機,淡水在地專業團體和社區工作者持續投入超過十年,但其持續投入的另一項重要支撐能量,來自於淡水社區營造推動工程已有相當基礎。地方長期累積的各種社團力量與深厚文化資源,強化了這個保存運動的力道。

4.非暴力/悲情訴求的抗爭模式。

　如同前述,臺灣的文化資產保存經常與悲情和搶救劃上等號[75]。但香草街屋、重建街、創意市集舉辦的各類活動,或兩次號召群眾佔滿「重建街」的大合照,以有力的圖像,平和的方式,加上臉書等社交媒體擴大資訊的傳播擴散,創造了迥異與以往的文化保存論述效果。

5.嘉年華式的運動美學和美學反身性。

　臉書等社交媒體本身具有吸引年輕族群的特性,除了兩次佔滿重建街的照片透過臉書傳播,充分表達社區對重建街保存的意念,「創意市集」屬於另一種對年輕族群具吸引力的文化消費活動。在此,年輕人經由社交媒體獲得訊息的交流,創意市集的持續辦理則是讓訪客透過這些文化消費的過程,間接地成為文化保存運動的共同參與者。當然,這並非意謂所有消費者均是未知的參與,特別是創意市集主要乃是由外來攤商組成,到重建街擺攤者多是清楚了解重建街拓寬危機的議題,仍願意持續參與。經由研究者的接觸與訪談過程,多數攤友均表達出對於保存老街的支持,而持續擺攤為其最直接的支持方式,在此群聚也代表選擇跟這些夥伴繼續站在一起。這樣的模

[75] 甚至首都市長以「文化恐怖分子」來形容積極爭取文化資產保存的市民團體與專業工作者。

式與前述較爲對立與抗爭式的文化保存運動相比，較容易爭取到更多的支持與認同者。也傳達出本章意欲以「美學反身性」的概念，凸顯主體在思索其認同位置時，重建街創意市集的壟斷性地租，以及這些高度符號化的商品與消費經驗，不僅只是文化經濟層面課題，在重建街的創意市集案例中，同時在情感層面滿足生產者和消費者兩端的經驗感受。

6.透過文化作用的效果。

不論是文化產業或是文化觀光，經由長時間的溝通，淡水訪客透過文化消費，更認識淡水與重建街在地歷史，創意市集的商業行銷溝通模式，讓訪客更深入地認識獨特性的在地魅力，包含重建街階梯的創意市集在全臺灣各地市集中具有獨特性等，消費美學化影響所及，強化了本書主張的美學反身性效果。

從前述面向來呈現這個文化保存運動的過程，似乎也可以解釋，對文化資產保存價值的教育，透過民間社群的持續對話與溝通互動，可能要比官方企圖直接以文化政策強加某些價值於在地社群，要更能發揮作用。這也是臺灣社會推動文化資產保存始終面臨的緊張、對立，缺乏溝通對話的問題所在。

回到本章關切的第三個發問，香草街屋與創意市集是否開創了甚麼值得參考的文創產業模式。延續前文的討論似乎可以發現，階梯創意市集的運作模式，始終有著極爲清晰的核心價值－要保存重建街區的歷史風貌。換言之，不論是香草街屋主人提及，其街屋運作模式仍是環繞著重建街歷史文化元素、建立在以淡水爲區位空間政治（the politics of locations）的策略運作模式；創意市集更是始終凸顯著守護淡水第一條老街，邀請遊客一起來認識老街、重新想像淡水在地歷史的論述脈絡下

進行的。歷史資源與文化符號成爲文化產業運作的基礎物質內蘊。特別當扣連上去組織化資本主義的產業模式，說明了從生產到消費領域的全球結構性的衝擊與改變，原本以生產特定物品爲主的產業邏輯，在後資本主義的彈性生產、非正式就業模式中，開創出更爲多元以符號、文化元素和美學設計等爲主導的產品、服務與內容，做爲消費資本主義的討論核心—這個趨勢下必然導向的消費美學化，連結上紀登斯等人關切於現代社會中的反思主體，及其所引導的美學反身性，構築了傳統產業朝向文化產業轉型的基本條件，這個理解角度應是臺灣探討文創產業發展與轉型時，需要持續思考與對話的面向。包含訪客的文化消費與觀光活動的美學化體驗；在地居民對既有歷史文化的再符號化；創意市集與社群工作者意圖創造的美學與文化消費經驗等，都涵括在這些反身美學化歷程中。

最後，關於觀光化對歷史地景保存可能產生威脅的課題。在此則必須重新回到前述反身性主體的概念。從古蹟與歷史保存中找到主體跟社群間認同關係與聯結，乃是當代社會快速變遷的後傳統時代，個人尋找穩定力量的重要依歸。

以觀光休閒做爲地方發展核心產業的淡水，爲了要因應每年龐大、且可能重覆造訪淡水的遊客，觀光遊憩消費市場提供的產品、服務和體驗必須不斷地開發創新，才能持續地吸引觀光客回訪。檢視過去不同歷史階段的發展，1980 年代國民旅遊與都市休閒漸漸發展之際，淡水夕照、沙崙海岸到紅毛城古蹟蘊含的懷舊小鎮，是淡水吸引遊客的思古氣味。1990 年代捷運通車、漁人碼頭創造的嶄新休閒與消費地景形象，帶動淡水觀光的另一高峰。2000 年後，淡水古蹟博物園區的設置，地方文史團體高度的文化自主論述，一方面搶救許多被忽視的

古蹟與文化資產，官方文化政策上提出藝術大街、生態博物館、街角博物館等高度在地化的方向，轉為以文化歷史資源來重新設定淡水觀光遊憩的論述及產品主軸。2005 年後朝向文化創意產業的政策發展方向，淡水巷弄空間、在地美食、私房景點、慢活、地方祭典儀式、環境藝術節等深度文化體驗得以和文創產業結合，成為最新的淡水文化觀光和產業發展趨勢；這些轉變趨勢與拉許和爾瑞所勾勒，原本工業化大量生產的資本主義運作，進入大量消費時代，勢必在產品、服務和內容的生產過程中，導向更為美學化與符號化的運作。創造出大量有賴於影像和視覺化特徵的產品類型；以及產品的高度美學化趨勢。這兩個共同發展方向使資本主義大量生產與流通，得以和大量文化消費接合。原本經由觀光休閒活動對地方的消費，在觀光產品和服務的生產領域，或觀光客的體驗和參與的文化消費過程領域，均呈現高度視覺與美學化的發展趨勢。前者是必須創造出可以被凝視的、奇觀式的美學活動與體驗服務；後者則是寄望取得新奇有趣的空間符號、充滿故事或美學隱喻的消費體驗。在這個過程中，淡水極為豐富的歷史氛圍、古蹟等文化資產，是提供空間符號和美學論述的獨特地方資源。藉由所謂的文化創意產業的運作，一方面導入具有經濟產值的產業模式，提供且創造在地新的工作機會，促進地方性的產業結構轉型；另一方面，在這個中介的過程，具反思性的社會行動者主體得以挪用這些歷史文化與美學資源，重新建立自身和在地時間、空間認同關係的建構。這個主體和在地時間、空間認同關係的重新確認，不僅限於在地的社區居民，也包含回到家鄉、重新認識自身的遊子；被地方空間歷史吸引至此地的新住民；以及不斷到訪的觀光客，這些社會行動者均可能在這個消費地

方、購買、體驗、創造不同的美學化消費過程中，以自身對在地時間特徵、空間涵構的理解與想像的反身性思考，被動員出跟淡水的認同關係建構。然而，這個美學反身性的作用乃是建立在淡水空間符號的獨特性上，一旦重建街的階梯市集、巷道尺度、建築形式與空間紋理產生巨大變化，則此高度架構在生產者與消費者的美學體驗的空間符號經濟體系便失去其作用的有效性，所謂的文創產業自然也失去對於顧客的吸引力，無由取得文化消費上的優勢與壟斷地租。這使得文創產業得以做為文化資產保存的重要後盾。地景的保存確保了經濟朝向文化轉型的機會。

最後，另一個更值得關注的影響作用是，全球化網絡時代幾乎全盤依託於數位化的溝通工具，社交媒體促成的影像化、視覺、美學與體驗化現象，讓這些美學與空間符號的體驗經濟，可以在更年輕世代中加速拓展滲透其溝通作用。換言之，這個藉由空間符號與美學經濟的商品交流過程中，關於淡水重建街歷史街區的文化歷史意涵，也得於藉此溝通作用，取代先前難以企及的，對年輕世代的鄉土與歷史教育，而古蹟、文化資產所欲跟不同世代經驗建立對話和溝通的美學反身性意圖，在數位化媒體的鼓動、文創產業作用模式所共同開創出來的平台，提供一個重新思考經由文化觀光的地方消費過程，產生跟歷史想像建構出認同關係的不同取徑。

照片1：重建街14號香草街屋與隔鄰16號，均為新北市市定古蹟。以紅磚與混凝土建材依著地形而建，反映且見證了八十多年前民居的素樸與營建思維。（照片提供：蔡以倫先生）

照片2：老照片中的淡水重建街，街形尺度均仍大致維持當年的景觀，重建街後段未拓寬前，整體形貌保存更為完整。（照片提供：蔡以倫先生）

照片3：日治時期淡水河口的老照片，已經可以清楚看到建築層層疊疊，依著地形而建的山城景貌。拾級而上，可以逐步遠眺河口。（照片提供：蔡以倫先生）

照片4：重建街櫛比鱗次的天空線，街屋整齊的形貌，說明當時這條街道住戶的富裕程度。（照片提供：蔡以倫先生）

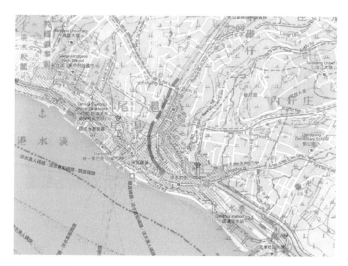

照片5：以日治時期的臺灣堡圖跟現在的地圖套繪疊圖可以發現，沿著福佑宮逐步向上的整體地理形貌與道路大致維持原樣，但因為淤積之故，現已距離河口距離較遠。（本研究疊圖繪製）

照片 6、7：繼「淡水不能沒有自己的老街」的訴求，「讚滿重建街」活動動員相當多社區居民與關心重建街的男女老幼匯聚在此，主張保留淡水街區歷史風貌。（照片提供：蕭文杰先生）

照片 8：重建街 31 與 33 號的兩棟街屋，是目前街上完整保存、年代最久的建築物，呈現九崁街十九世紀的街屋樣貌。（照片提供：淡水維基館，Rocio 拍攝，http://tamsui.dils.tku.edu.tw/wiki/index.php/ 檔案：重建街 31 與 33 號 .jpg）

照片9：香草街屋現任管理者蔡以倫先生整理家族歷史照片，祖母與姑媽在街屋外的合照，背後是目前已經拆除的對街街屋形貌。（照片提供：蔡以倫先生）

照片 10：經過這些年古蹟活化的努力耕耘，目前香草街屋外經常有深度導覽隊伍經過。
圖中為緊鄰街屋旁的戀愛巷。（照片提供：蔡以倫先生）

照片 11：重建街 27 號的「藍儂藝文空間」是年輕世代進入重建街的前哨站之一。重建街創意市集期間成功吸引大量年輕人自發地聚集，參與各項活動，圖為隨興演唱吸引遊客停駐。（照片提供：作者拍攝）

照片 12：重建街創意市集的成形，是經過在地社區居民共同蘊釀而成的，雖然許多攤友和訪客為年輕人，但仍有中高年齡在地居民的攤友與顧客匯聚在此，反映高度的社區特性。（照片提供：作者拍攝）

照片 13：考量夏天日照影響攤商環境品質，創意市集貼心地提供別具風情的藍染布幕遮陽，降溫涼爽之餘，也創造出有趣的視覺景觀。（照片提供：作者拍攝）

照片 14、15：大量觀光客於重建街創意市集舉辦期間湧入街區，經由遊逛的文化消費與空間體驗，增加對於淡水在地歷史與街區發展的認識。（照片提供：作者拍攝）

照片 16：不僅吸引大量觀光客來體驗淡水風情，許多非營利組織等公民團體也會善用此時機來宣傳自己的主張、舉辦活動或爭取支持。（照片提供：作者拍攝）

照片 17：創意市集吸引大量年輕人到訪歷史小鎮，許多年輕創意工作者也是經由市集匯集到此，創造出不同世代的集結模式。（照片提供：作者拍攝）

照片 18：呈現階梯拾級向上的市集，在臺灣各創意市集中，具獨特的空間魅力，充分展現出淡水的市街發展歷史。（照片提供：作者拍攝）

照片 19：紅樓中餐廳優雅的建築風格見證了淡水開港初期的風華。現今則成為重建街與中正路老街中間的輻輳地點，以「紅樓 106 創意市集」參與淡水創意街區的發展故事。（照片提供：蔡以倫先生）

第 *6* 章

在博物館與文化資產中重新想像淡水

進入最後這一章，仍是以博物館、文化資產與在地文化景觀變遷等三個面向來再次闡述研究者關切的核心概念與價值。

第一節　重回發問的起點：博物館可以是什麼？

本書一開始的提問，關於一座博物館究竟是如何誕生的，以及博物館被寄寓所欲傳達的公民教育價值意涵爲何，是本研究關切的起點。以淡水爲研究基地，實則來自於淡水豐富歷史文化層的累積，引人入勝。這個命題隱含了一個視覺導向的研究取徑，同時也挖掘出一個臺灣博物館發展的歷史想像路徑。

臺灣博物館發展歷程在淡水的實踐，可以從四個歷史階段來說明。首先，從馬偕博士的博物室建構開始，從外來文明的知識優勢角度，伴隨啓蒙與博雅教育的思維，這樣的博物館誕生基礎，與歐洲公眾博物館浮現的知識想像情境相當類似。其次，日治時期結束，國民政府的統治下，國族主義想像與中原文化的博物館教育內容，以中央級的國立博物館爲主軸，從海運時代走向陸運交通的淡水，歷史優勢與風華不再，無緣佇留在中央政府文化知識版圖的節點上。第三個階段，原本始終維持中央文化主導權的治理軌跡，一直到解嚴後，地方文化主體意識浮現，始結構出紅毛城轉型爲淡水古蹟博物館的「生態博物館」主張——這個重視在地社群勝於物件歷史的博物館概念，是 1990 年代後，臺灣社會與時代的產物，同時也爲當時

淡水在地的歷史條件所結構。當前的第四個階段，香草街屋主人與重建街周邊社群，透過知識經濟、創意產業與文化經濟思維等概念，環繞著文化資產活用的心理與物質層面需求，以創意市集的在地經營策略，同時凝聚觀光客的文化消費需求與體驗經濟的滿足，更在美學反身性的層次上，召喚出更為積極的主體認同，這些發展提示著進入 21 世紀後，文化資產與博物館可能有的新關係，一種以博物館作為引動社會變遷催化劑的治理路徑。

另一方面，這個博物館發展歷程中隱含的視覺化導向，也就是從淡水地區文化景觀變遷的視角，引導出後續的各種討論。這樣的觀察視角正與觀光客的感受和體驗一致，從視覺感官所挖掘出各個面向、不同文化經驗的相遇。如同「觀光客凝視」（Urry, 1990）概念一詞意指的，主體透過視覺經驗鋪陳出不同文化相遇之間，可能隱含的權力緊張與對話關係。但這同時也隱含著不同文化之間相互理解與彼此詮釋的機會。古蹟與博物館是這些文化內容的載體與傳播途徑。訪客經由觀光參訪的行為，古蹟與博物館成為促成不同文化相互看見最直接的場域。古蹟承載且紀錄歷史的痕跡。博物館透過組織化的方式傳遞知識。而地方的文化景觀既是在地社群日常生活的物質向度表徵，也是外來訪客創造參訪經驗的所在。地景變遷、古蹟與博物館三個概念與切面，交匯出理解淡水的不同軸線，同時也更為深層地剖析博物館與古蹟在文化治理軌跡中的動態。

本書以國內近年對文化治理概念的討論為理論關注基礎，試圖透過淡水在地個案經驗研究，在理論層次上有所回應。然而，「文化治理」概念引發關注，除了理論層面的意涵外，更在於其動態不居的持續變異，與難以預估的發展軌跡。透過對

243

不同行動者與各種權力關係運作及其軌跡的分析，有助於從文化行動和文化政治的脈絡中，解析出文化抵抗與協商的作用。甚且，「文化治理」的思維取徑已經可說是被視為探討不同作用者及其處境與場域實踐的基本前提。這個陳述的有效性同時來自於本書的構成，乃是延續了相當時間，聚焦於淡水文化景觀的變遷軌跡而來。

此外，這些年淡水在地個案經驗研究的逐步發展與持續觀察，在理論發展與經驗現象層面，也觀察到值得進一步探索的課題。例如在文化資產實踐領域中，從文化治理、文創產業到文化觀光切入討論的轉折，乃是面對全球化發展時，無法忽略的面向。另一方面，日常生活以及文化消費美學化的趨勢雖毋庸置疑，但美學反身性等相關理論與課題，似乎還沒有太多的討論。本書也期許由此提出往後研究發展推進方向的建議。

本書寫作的最初個案研究時間起點約為 2010 年，此刻的寫作時間點為 2017 年。本章試圖從最初發展的起點，到本書寫作接近尾聲之際，略加描繪文化治理實踐層面的轉折變化。

首先，關於地方文化治理的脆弱與高度變異性。「淡水古蹟博物館」從設立之初提出「文化派出所」的主張，以及挪用生態博物館的概念，積極介入淡水地區文化資產的維護與活用工作，可稱得上在臺灣地方治理經驗中相當突出的表現。然而，後續的發展變化也充分論證了地方治理的脆弱，無法仰賴於制度性的穩定力量，而充滿了各種變動與不安：2005 年 7 月設置成立的淡水古蹟博物館迄今前後歷任八任館長，其中有四位曾有代理館長的階段；這個不穩定的首長人士狀況並未隨著博物館的經驗累積而趨於穩定，甚至在博物館已經十年期滿，2015 年 1 月至 2016 年 8 月間，還歷經了五位館長。首長的變

動固然有各種緣由牽動所致，難以歸因於單一因素。但地方首長對該博物館在文化治理領域擔負的角色與任務的低度關切，顯然從館長專長背景的妥適性，以及與在地聯結薄弱可略窺一二。但本書並非單純關切於淡水古蹟博物館的館務層面的課題，而是欲從這個現象引伸出本書所關注，從文化治理的軌跡來討論淡水的變化。或者說，是以淡水在文化治理軌跡中的變貌，來思考與想像臺灣的地方文化保存、博物館與文化資產的發展前景與挑戰。而地方文化治理充滿變數與不確定因素，顯然是值得持續關注的課題。

其次，關於在地組織與民間社會對治理的調節與折衝功能。

2011 年，法令制度與行政組織變動，淡水從原本臺北縣「淡水鎮」變成新北市「淡水區」。這個改變以「新北市升格直轄市」的宣稱，對地方自治卻顯然是「退步」：原本可以民選地方首長，有自己的鎮民代表議會監督機制，有獨立編制預算與某些地方稅收權限。這些制度面的運作機制隨著新北市升格，淡水區民官派任用，鎮民代表會解散等調整，使得長期以來相當旺盛的地方組織與民間社會，失去在治理領域的多方角力、對話與調節的場域與功能。

本書第三章探討紅毛城轉型為淡水古蹟博物館的歷程中，淡水在地居民網絡的聲音是非常關鍵的作用力。籌備處主任、首任館長張寶釧女士提出的「文化派出所」主張，以及由「生態博物館」的概念來連結在地豐沛的文化資產能量，對於促成淡水從原本的漁村、十九世紀的通商港口，在產業轉型之際，順利轉換為臺北近郊的文化觀光據點—善用歷史保存的手段，透過博物館資源整合的機制，挪用文化資產的官方制度，讓民

間所累積的豐厚文化資源，以街角博物館等小型據點，遍地開花。也營造出適合藝術家，特別是年輕族群的創意工作者移居淡水的氛圍。但未具有整體國土規劃觀點，僅以簡化地理分區的行政層級重劃，對基於宗族社群所凝聚出地方社會長期所累積的治理脈絡，顯然是極大的斲傷。而地方持續發展出的文化主體性與在地認同，以及沿著這個認同軌跡而來網絡能量，是否能夠繼續產生抵抗與對話的力量，確保其文化動能，毋寧是令人憂心的。

第三，關於中央與地方文化治理相互牽動的作用。

再從中央到地方的文化治理軌跡來看。除了淡水「矮化」為區，新北市政府派任的博物館館長有其困境外，文化資產與文創產業兩個範疇，可以說是中央文化政策對地方文化治理影響最鉅的。文建會於 2012 年 5 月組織調整為「文化部」，2005年開始籌備、2007 年正式成立的「文化資產總管理處」，配合文化部組織調整為附屬三級單位「文化資產局」。1997 年「華山酒廠」因臺灣省菸酒公賣局民營化，使得廠區停產閑置後，藝文團體的積極動員與主動爭取，在當時的臺灣省文化處政策支持下，設置了「華山藝文特區」。這個事件促成了當時的行政院文化建設委員會於 2000 年 11 月研擬提出：「行政院文化建設委員會九十年度試辦閒置空間再利用實施要點」，為臺灣推動閒置空間活化與藝文使用的前導性計劃。該計劃雖名為「試辦」，但實則扭轉了過往文化資產凍結式保存思考，開創臺灣在文化政策層面，對古蹟與歷史建築更為多元的空間活用觀點，這個看似為臺灣文化資產帶來一絲光明的政策思維，卻有另一個戲劇性的轉向。2002 年，當時的執政黨在行政院層級，規劃出意圖帶動國家整體產業轉型的「挑戰 2008：六年

國家建設計劃」。該計劃為臺灣推動「文創產業」嚆矢，但也是因為這個計劃，全臺灣公賣局民營化後遺留下來的酒廠、菸廠，甚或糖廠等產業遺產，原本各自規劃的空間活化方案，瞬間變成擔負文創產業推動樞紐，遍佈全台東西部的五個創意園區。另一條軸線，則是「臺灣世界遺產潛力點」計劃的持續推動，到區域型文化資產，地方文化館計劃，成為引導文化資產治理政策的重心。但 2016 年新的文化部長上任後，沿著蔡英文總統選舉政見，推出了「再造歷史現場示範計劃」，且列為行政團隊施政重點之一。

這個計劃乃是在「歷史與文化資產維護發展」第三期計畫（計畫期程為民國 105-108 年）基礎上，於 2016 年 2 月 15 日由行政院核定中央政府總經費 47 億元，地方政府配合款 17 億元，將原本計畫執行重點、評選機制等，納入執政團隊的整體施政理念，強調跨域整合與執行管控機制的建立，調整為「再造歷史現場專案計畫」。該計畫的核心概念在於，針對過去文資法立法三十餘年來，許多未被善加珍視的歷史資源的浩劫，在「修補」過去歷史場景的意涵與前提下，有機地融匯從地方到中央，跨部會之間的整合，將在地的古蹟、歷史建築、文化景觀等文化資產，運用最新科技，納入國家整體的空間治理中 [76]。該計劃第一階段已經核定十個縣市，十一個計劃示範點。新北市政府於計畫徵選初期，提出「紅毛城歷史場景再現」「穿越時空看見黃金山城（礦業文化資產再現）」等兩項計畫，

[76] 資料來源，2016 年 7 月 7 日，文化部鄭麗君部長，行政院會第 3505 次會議，報告簡報檔，文化資產新策略：「再造歷史現場」，http://www.slideshare.net/releaseey/ss-64233790。瀏覽日期：2016.8.20。

預計爭取第二階段的評選；後修正改為「清法戰爭滬尾之役歷史場域重現計畫」、「八里坌前年河口文化再現計畫」、「穿越時空看見黃金山城－礦業文化資產再現」等三項計畫，分別由淡水古蹟博物館、十三行博物館與黃金博物館等三座，新北市文化局轄下的博物館負責規劃與執行。雖然「再造歷史現場專案計畫」的第二階段目前尚未完全核定[77]，然而，「紅毛城」，一如本書提出的觀點，未曾在臺灣文化治理的眾聲喧嘩中失去聲音與醒目身影。

這個計劃的思維固然點出了臺灣當代文化資產政策實踐的自廢武功傾向，與面對經濟開發衝突的主動繳械窘境。然而，這個計劃卻同時也顯露了「文化」的確已經成為面對衝突，與各方力量折衝不可或缺的治理場域了。地方人文與文化景觀的控制，已經成為國土空間治理的第一線戰場─「區域型文化資產」政策主張著力於從大尺度空間景觀的控制，以期彰顯各地文化資產的視覺性特徵，確保在空間表徵上，凸顯其歷史意義上的獨特代表性。但當時的計劃本質仍是固守在文化資產主管機關所能掌控的概念範疇。但到了這個「歷史場景再現」政策的概念，不僅是來自於總統層級的政見表達，行政院長以其親自督軍的表態，以宣稱該政策的至高位階。這個計劃企圖透過新興的數位科技，跨部會與整合從地方到中央的政府體制，雖然正向地來看，有助於突破許多在地文化資產，囿於歸屬不同政府部門或國營企業（例如國防部、國產局，或是臺鐵，臺糖

[77] 資料來源，2016 年 11 月 29 日，「文化資產新策略－『再造歷史現場』專案計畫推動與展望」簡報檔，https://www.tpa.gov.tw/export/sites/tpa/activity/speech/download/1051129.pdf。瀏覽日期：2017.12.10。

等），致使地方文化行政機關無從置喙的困境。但與此同時，這個歷史場景究竟如何「再造」，高度牽涉了歷史詮釋與觀看視野的權力問題。「再造」即意味著歷史意義的重新傳達與詮釋，如此龐大的文化認知工程，牽動著對在地歷史的理解與溝通。遑論以縣市爲提案的基本單位，哪些縣市能夠取得補助，是最初階的政治計算問題，更凸顯了文化治理中的根本衝突與矛盾。這究竟是過於虛假的假民粹主義，還是無視於在地文化抵抗的痕跡？雖然無論如何，已經可以預見未來四年這個攸關集體記憶和文化地景的「保存」與「再造」的戰役，必將慘烈。期許本書對於淡水百餘年來從博物館的建構、文化資產的保存維護與活化，以迄於在地文化景觀的變遷於文化治理銘刻的軌跡與觀察，能提供一點點具反身性的省思與想像。

第二節　以美學反身性期許於文化資產保存實踐

本書第五章對於重建街創意市集、香草街屋的個案研究，試圖從官方的文創政策取向，勾連到因當前文化消費、文化觀光與消費美學化等趨勢，「反身現代性」在個別主體對抗文化資產保存困境時，如何透過「美學反身性」的力量，取得個別主體和整體社會結構之間衝突抗爭的平衡。高度美學化的抵抗策略有效地召喚了更多的年輕世代主體參與介入空間的抗爭。這些文化治理場域的交遇與對決或許沒有太多的血腥味，反而是透過創意、有趣、好玩、新鮮與充滿變化，使得創意工作者、在地大學生、年輕外來觀光客，加上淡水新住民，交織成爲持續爲在地歷史文化保存與空間政治第一線戰將。這是既往的文化資產保存實踐經驗中，較少召喚出現的社群主體。

249

然而，文化保存的戰爭仍然是看不到盡頭的。傾向拓寬重建街的重要在地組織力量之一清水祖師廟，於 2016 年元宵節過後，以「年久失修」為由，將矗立數十載，記憶在地歷史記憶的戲台拆除。重建街拓寬的壓力或許暫時解除，但重建街依據文資法登錄為「聚落」的文化行動仍難以取得街區共識。以臺灣過去文化資產實踐的經驗來看，指定或登錄任何的文化資產項目，對所有權人或管理單位來說，均意味著「來找麻煩」、「增加困擾」、「要花很多錢」，幾乎很難聽聞任何被指定或登錄的文化資產擁有與管理者，抱持較為正面的、與有榮焉的文化驕傲。這個現象部分論證過往文化資產保存實踐大幅往古蹟保存傾斜，高度忽略了其它面向的文化價值，也說明文化資產的教育仍有太多需要補白之處。故本書第四章欲推展從博物館的觀眾經營與教育方案推廣取向，作為未來推動文化資產教育的正向積極機制，雖然經過實證個案研究驗證其推動成效，但仍期待後續相關課題的持續關注與研究。

　　沿著這個博物館與文化資產教育之間緊密聯結的論述軸線來看，一個擁有國定古蹟的大學應該如何扮演推動文化資產教育的角色呢？本書第二章以馬偕博士所創制的牛津學堂為討論核心，雖然論述重點置於該學堂的浮現，對臺灣引進西式教育體系的意涵，以及馬偕博士為了培養傳教士，基於教育與學習的需要，加上其自身對於臺灣本土博物學的強烈探索動機，建構出臺灣第一個私人博物館。真理大學校方相當珍視這段歷程，以設置校史館的形態來確保該建築的活用；同時作為推廣基督教傳教歷史的史料館。此外，真理大學校園空間內，包含姑娘樓、牧師樓、教士會館與馬偕博士故居，咸為超過百年之建築，加上緊鄰的小白宮，以及淡江中學建築群，構成相當

完整的歷史建築物群，見證淡水埔頂地區洋人聚居的開港發展歷程。針對眞理大學校內的歷史建築物群，地方人士多次邀請文化資產審議指定，均遭到校方與教會婉拒。婉拒的緣由主要來自於校方認爲，這些建築都仍在活用的狀態，校方也善加維護，一旦指定爲古蹟，不僅日常使用會因此法定身份有諸多限制，在維護層面也會受限於文化主管機關的多方管理，徒增校方困擾。校方與教會從所有權和管理者角度的考量可以理解，而文化資產保存法對文化資產日常維護管理層面的規範，似乎導向了不利於一般社會大眾對古蹟維護保存的情感與認同。這是立法制度面的問題，或者是因爲文化資產教育不足所致？大學除了是文化資產的日常管理維護單位，有其實質使用上的需求之餘，是否對推動文化資產教育仍有其無法迴避的責任？這些從文化資產保存、維護、活化到教育推廣的課題，是否也應該具體涵括在文化資產保存的立法體制上呢？

　　全球化的推展腳步幾乎可以與觀光業的擴張畫上等號。人才、金流、資本、訊息、技術之間不斷地流動與穿透，直接帶動了觀光活動的大量需求與產業的擴張。後工業產業發展趨勢朝向服務業的結構性變化，則是從產業端促成了觀光產業的持續發展。對每個地域社會來說，整備在地觀光產業，是一種文化交流與文化輸出，是在地軟實力的競逐，更是傳統製造業式微後，在地經濟與就業需求的重要轉機。博物館與文化資產在這一波因全球化文化觀光擴張的需求中，成爲推進地方觀光產業發展的龍頭。亦即，當可支配所得與休閒時間大幅增加，優勢經濟條件的社會群體浮現了高度觀光休閒遊憩參與的需求，從原本的自然風光、地理景觀的先天限制下，導向人爲營造可以介入的博物館設置與文化資產保存實踐，成爲不同地域社會

開創觀光休閒市場的有利資源。

　　然而，任何市場所能提供的產品與服務均有其承載量。一旦從市場供需角度、與營利的極大化來思考，可能對文化資產形成掠奪式的破壞，這也是文化資產保存領域往往對過度擴張的導向觀光發展持相當謹慎保留態度的主因。觀光產業的引入，某個程度言，正是要為地方創造經濟收益，透過相關機制的運作與管理，若能將地方觀光收益所得，回饋到文化資產的保存維護工作，同時避免文化資產過於無節制地，全盤商業導向的活用方式。有機會為文化資產保存活化、在地文化觀光推動之間達到動態、有機的平衡。避免僅僅是過於簡化地，無法認同文化資產挪用為觀光資源的一種素樸而邏輯簡化的反對。這個面向的思維乃是國內文化資產領域探討較為有限的課題。

　　文化觀光正是促成不同文化主體經驗交流的機會。如同本書第四章個案經驗研究論證得出的觀點—博物館向來有寓教於樂的教育方針與價值。透過觀光旅遊的遊憩行為，乃是一場文化經驗交流的好時機，若能善加運用這樣的溝通過程，文化觀光跟文化資產推廣教育可能只是一線之隔。換言之，如何因勢利導地，善用文化觀光產業體系的運作機制，以此來發展文化資產管理維護的策略，技術與具體方案，以風險控管的思維，不僅是消極地避免過於商業化對文化資產可能產生的衝擊與負荷，更可以轉化為積極主動建立管理模式。這種主動式的文化資產管理思維與實質策略建構，應是臺灣在下一個階段可以致力發展的面向。

第三節　消費美學化與淡水地景及產業變遷

　　本書試圖從文化政治與美學範型之移轉，以淡水的博物館和文化資產爲核心的思考與探討主題。淡水的範式提供了一個地景變遷的視角，拓展了文化政治和美學的討論面向。亦即，挪用淡水經驗，有助於開展出對博物館與文化資產保存等課題的論述廣度，特別是當前全球化的發展軌跡，每個「在地」意圖建構自身的差異，不僅爲取得在全球經濟競逐版圖上的競爭優勢，或是取得自身主體性的存在。更在於全球競爭評比的平台上，未能取得勝出，即可能意味著從比賽中出局。視覺景觀上的獨特性，不論是先天的地理形態的優勢，或是人爲城市景觀建築打造的支配性地景，城市與空間美學成爲這個全球競逐中的一部分，地景變遷顯然成爲文化治理脈絡中較被忽略的一環。

　　循著這個視覺感官脈絡，對應著城市環境空間美學，也對應出美學反身性的概念在全球化脈絡下的重要性。爾瑞提出「消費地方」與「觀光客凝視」觀點來討論英國文化資產朝向觀光化發展的社會變遷趨勢。事實上，這個發展趨勢乃是一體的兩面：一方面英國最初的傳統製造業，在 1970 年代後朝向後福特主義彈性生產而瀕臨的破產。若未能將這些工業遺產順利朝向觀光業或服務業轉型，則這些工業城市大量浮現的失業人口，破落的地景與破產的城市空間，勢必帶來更多社會問題。但當英國每個城市前仆後繼地開始以販賣祖產維生，一個已經無法回頭的趨勢，一個不生產任何實質物件，僅生產供觀光客消費的視覺「奇觀」（spectacle）的符號經濟體系，只有兩種選擇，一種是朝向生產更多符號經濟來販售，另一種，則

是讓這些符號經濟轉型成爲新的商品經濟。在這樣的脈絡下，文化觀光和在地地景變遷緊密聯結，以美學和符號價值爲核心的創意產業轉型也成爲必然，而現代性與全球化所意涵的高度流動與穿越性，帶來也召喚更多人的流動，包含創意工作者、創意移民或是觀光客，均支撐著新的產業模式，不管是微型創業，以創意人才爲核心的創意產業；以觀光客爲主的觀光服務業，或是更多在虛擬空間穿梭點擊的工作形態和消費模式。

「淡水」從原本的港口城市逐漸轉型爲觀光城市，不論是藉由前述文化資產吸引觀光客前來的文化觀光取徑，或是如重建街創意市集般的創意產業模式，逐漸吸引藝術工作者移居淡水。這些改變帶動淡水城市的質變。這意涵著淡水必須維持著原本的地景形貌，從空間美學來確保其吸引觀光客凝視。另一方面，則是善用這些獨特的文化景觀，創造成爲淡水具有壟斷地租與美學優勢的符號體系產品或服務。在這個脈絡下，重建街的階梯市集，紅樓的 106 市集，都在空間經驗與人文景觀基礎上，構成提供相關服務和商品的基本場景。

更進一步地，本書在第五章提出的觀點是，從消費者端的觀點來說，文化觀光、體驗經濟創造出來的文化消費需求，固然是日常生活美學化與美學符號消費的產物；從另一方面符號與服務的生產端來說，滿足這些在視覺與美學體驗層次需求較高的消費者，乃是促成生產消費關係確立的前提。但這些具高度反身性的在地主體，不僅僅是爲了達致個人的經濟層次的需求，而是將個人的經濟層面需求、地方文化景觀保存、文化資產的活化、在地空間環境視覺美學、與社群認同與永續發展等各個不同層面的命題，都統攝於美學反身性這樣的框架中。當然，這並非意指在地的文化行動實踐者有著「按圖索驥」，循

著願景藍圖執行革命大業的有計劃、有步驟的行動；反而是在文化治理的場域中，經由不同歷史階段的文化抵抗，經過嘗試與失敗後逐步累積、摸索，且仍區區緩步前行的有機進展歷程。事實上，這個文化抵抗不斷折衝的動態過程仍持續進展中。一如文化治理概念所突顯的，透過博物館與文化資產保存的持續動態過程，這些不同主體之間文化意義的競逐，乃是文化治理場域得以不斷推進的關鍵，也是主體認同持續變動、跨域或穿透所在。

參考文獻

英文文獻

Ashcroft, B. Griffiths, G. and Tiffin, H. 1998. *Key Concepts in Post-Colonial Studies*, London: Routledge.

Bang, H. P. 2004. Cultural Governance: Governing Self-reflexive Modernity. *Public Administration*, 82(1): 157-190.

_____. 2003. Governance as Political Communication. In H. P. Bang ed. *Culture Governance as Political and Social Communication*. pp.7-23. Manchester: Manchester University Press.

Barker, C. 2000. *Cultural Studies: Theory and Practice*，羅世宏等譯，2005。文化研究：理論與實踐。臺北：五南出版社。

Bennett, T. 1992. 'Putting Policy into Cultural Studies' in Grossberg, L. Nelson, C. and P. Treichler eds. *Cultural Studies*, pp.23-34. London: Routledge.

_____. 1998. *Culture: A Reformer's Science*, London: Sage.

_____. 2002. 'Archaeological Autopsy: Objectifying Time and Cultural Governance', *Journal of Cultural Research* [Formerly Cultural Values], 6(1-2): 29-48.

_____. 2003. 'Culture and Governmentality', in Bratich, J., Z. Packer, J., McCarthy, C. eds. *Foucault, Cultural Studies, and Governmentality*. Albany, N. Y.: State University of New York Press. pp. 47-63.

Bhabha, H. 1984. Of mimicry and man: the ambivalence of colonial discourse, *October* 28, spring.

_____. 1994. *The Location of Culture*, London: Routledge

_____ ed. 1990. Nation and Narration, London: Routledge.

Bourdieu, P. 1984. *Distinction: A Social Critique of the Judgment of Taste*. Cambridge, MA: Harvard University Press.

Burcaw, G. E. 1997, *Introduction to Museum Work*, London: AltraMira Press. 中譯本，2000，博物館這一行，臺北：五觀。

Bell, D. 1973. *The Coming of Post-Industrial Society: A Venture in Social Forecasting*. New York: Basic Books.

Dean, M. 2003. 'Cultural Governance and Individualization' In H. P.

Bang ed. *Culture Governance as Political and Social Communication*, pp.117-139. Manchester: Manchester University Press.

Duncan, C., 1995, *Civilizing Rituals: Inside the Public Art Museums*, London: Routledge. 王雅各譯，1998，文明化的儀式：公共美術館之內，臺北：遠流。

Featherstone, M. 1991. *Consumer Culture and Postmodernism*, London: Sage.

Foucault, M., 1991. 'Governmentality', trans. Rosi Braidotti and revised by Colin Gordon, in Graham Burchell, Colin Gordon and Peter Miller eds. *The Foucault Effect: Studies in Governmentality*, pp. 87–104. Chicago, IL: University of Chicago Press.

Fraser, N. ,2003. From Discipline to Flexibilization? Rereading Foucault in the Shadow of Globalization. *Constellations*, 10(2):160-171.

Friedmann, J., 1986. The World City Hypothesis. *Development and Change*, 17:69-83.

Giddens, A., 1991，*Modernity and Self-Identity: Self and Society in the Modern Age*. London: Polity Press. 趙旭東、方文譯，2005，現代性與自我認同：晚期現代的自我與社會，臺北：左岸。

————, 1994. Living in a post-traditional society. In: Beck, U., Giddens, A. and Lash, S., 1994, *Reflexive Modernization: Politics, Tradition and Aesthetics in the Modern Social Order*, pp. 56-109. Stanford, California: Stanford University Press.

Hall, S. 1997. The Centrality of Culture: Notes on the Cultural Revolutions of Our Time. In K. Thompson ed. *Media and Cultural Regulation*. London: Sage.

Harvey, David (2001) "The Art of Rent: Globalization and the Commodification of Culture", in his *Spaces of Capital* pp. 394-411. New York: Routledge. 王志弘譯，，2003。地租的藝術：全球化、壟斷與文化商品化，城市與設計學報，(15/16)：1-19。

Johnson, M. 1994. *Making Time: Historic Preservation and the Space of Nationality*, Positions, 2 (2): 177-249.

Kotler, N. et al. 2008. *Museum Marketing & Strategy designing missions, building audiences, generating revenue and resources*, San Francisco: Jossey- Bass.

Lash, S. 1990. *Sociology of Postmodernism*. London:Routledge

Lash, S. and J. Urry, 1987, *The End of Organized Capitalism*, Wisconsin: University of Wisconsin.

Lash, S. and J. Urry, 1994, *Economies of Signs and Space*, London: Sage.

趙偉妏譯。2010, 符號與空間的經濟分析。臺北：韋伯文化。

Macdonald, 1895, Editorial Preface in From far Formosa, original edition published by Oliphant Anderson and Ferrier, Edinburgh and London, reprinted by SMC Publishing Inc. 1991.

Marian Keith, 1912, *The black-bearded barbarian*, New York：Eaton & Mains. 蔡岱安譯，陳俊宏編註。2003，黑鬚番。臺北：前衛。

Martilla, J. A., & James, J. C., 1977. Importance-performance analysis, *Journal of Marketing, 14*(3), 77-79.

O'Sullivan, R. L., 1991. *Marketing for Parks, Recreation, and Leisure,* State College, PA: Venture.

Rev. Dr. MacKay, G. L., 2007. *Mackay's Diaries*, original English Version, 1871-1901, translated and edited by Reestablishing Committee of Mackay's Diaries. Taipei: The Relic Committee of the Northern Synod of the Taiwan Presbyterian Church and Aletheia University

Said, E., 1978, *Orientalism: Western Conceptions of the Orient*, London: Penguin.

———, 1993, *Culture and Imperialism*, London: chatto windus.

Sampon, S. E., & Showalter, M. J., 1999. The performance-importance response function: Observations and implications, *Service Industries Journal, 19*, 1-25.

Sassen, S., 1996. Cities and Communities in the Global Economy: Rethinking Our Concepts. *The American Behavioral Scientist.* Mar 1996. 39(5): 629-634.

———, 2002. Cities and Globalization: The Present and Future of Urban Space. *Harvard Asia Pacific Review*, Fall 2002, 6(2): 83-86.

———, 2006. *Cities in a World Economy*, Thousand Oaks, Calif.: Pine Forge Press. updated 3rd ed., original 1994.

Spivak, G. 1987. *In Other Words: Essays in Cultural Politics*, New York: Methuen.

———, 1988. "Can the subaltern speak?" in Nelson, C. and Grossberg, L. eds., *Marxism and the Interpretation of Culture*: 271–313. Urbana: University of Illinois Press, Illinois.

———, 1990. *The Post-colonial Critic: Interviews, Strategies, Dialogues.* New York: Routledge.

Thompson, K., 2001. Cultural Studies, Critical Theory and Cultural Governance, *International Sociology*, 16(4): 593–605.

Beck U., Anthony Giddens，Scott Lash. 1994. *Reflexive Modernization: Politics, Tradition and Aesthetics in the Modern Social Order,*

Stanford, California: Stanford University Press.

Urry, J. 1995, *Consuming Place*. London: Routledge. 江千綺譯。2013，消費場所。臺北：書林。

_____ , *The Tourist Gaze*. London: Sage. 葉浩譯。2007，**觀光客的凝視**。臺北：書林。

Williams, R. 1958. *Culture and Society*. London: Chatto and Windus.

_____ , 1973. *The Country and the City*. London: Hogarth Press.

Zukin, S. ,1995. *The Cultures of Cities*, Oxford: Blackwell.

中文文獻

王玉豐，2002。道地與眞實——臺灣工業遺址與技術文化保存。科技博物，6(2)，58-65。

王志弘，2003。臺北市文化治理的性質與轉變，1967-2002，**臺灣社會研究季刊**，52：121-186。

_____ ，2010。文化如何治理？一個分析架構的概念性探討，世新人文社會學報，11：1-38。

_____ ，2012。新文化治理體制與國家——社會關係：剝皮寮的襲產化，世新人文社會學報，13：31-70。

王俐容，2005。文化政策中的經濟論述：從菁英文化到文化經濟？，**文化研究**，1：169-195。

王韻涵，2011。古蹟博物館營運之發展研究：以淡水古蹟博物館爲例，淡江大學歷史學系碩士在職專班碩士論文。

古庭瑄，2010，馬偕設立之噶瑪蘭教會量變的研究（1873~1923），臺北：淡江大學歷史學系碩士論文。

左翔駒，2006。古蹟保存作爲一種空間的社會生產——臺北市青田街的日式宿舍保存運動，臺灣大學建築與城鄉研究所碩士論文。

向明珠，2002。文化資產的政治性格——以「嘉義稅務出張所」爭取保留事件爲例，雲林科技大學文化資產維護研究所碩士論文。

朱淑慧，2004。從經營觀點談歷史空間再利用修復之研究，淡江大學建築研究所碩士論文。

余基吉、趙海倫、盧兪亘，2011。以消費者體驗觀點探討臺南市美食與古蹟旅遊顧客滿意度行爲意象關連性研究。臺灣觀光學報，(8)，1-12。

吳梵煒，2005。舊建築再利用中歷史與文化的省思：以臺北之家與紅樓劇場爲例，淡江大學建築研究所碩士論文。

吳學明，2006，近代長老教會來臺的西方傳教士，臺北：日創社文化事業。

芝怡（撰），張鎭榮（繪），2005，漂洋過海的福音天使：馬偕牧師。臺北：泛亞國際文化。

巫基福，1995。歷史性建築空間型態之再利用研究：以臺灣日治時期公共建築爲例，成功大學建築研究所碩士論文。

李永展，2009。全球時代下的臺灣社區營造，國家與社會，7：1-27。

李乾朗，1999，理學堂大書院調查研究及修護計畫，臺北縣政府委託研究計畫。

李清全，1993。歷史性建築再利用計畫程序初探：以臺灣日據時期建築爲例，成功大學建築研究所碩士論文。

李惠圓，2003。臺灣文化資產保存的法律分析——以私有文化建築保存爲核心，成功大學法律學研究所碩士論文。

李毓中，2005。從大航海時代談起：西班牙人在淡水（1627-1637），揭開紅毛城四百年歷史，淡水紅毛城修復暨再利用國際學術研討會論文集，pp. 7-20，臺北縣：臺北縣立淡水古蹟博物館。

沈采瑩，2002。我國古蹟保存法制之現況與展望 - 以文化資產保存法中古蹟保存規定爲中心，臺北大學法學研究所碩士論文。

汪祖胤、廖慶華，2010。東臺灣文化創意產業創新設計——松園別館古蹟建築與永續經營管理策略評析。創新研發學刊，6(1)，1-20。

佘瑞瓊，2006。古蹟再利用結合休閒產業發展之研究——以前清打狗英國領事館爲例，南華大學旅遊事業管理學研究所碩士論文。

周伯丞、江哲銘、劉建志、毛犖、何明錦，2008。古蹟暨 史建築於修復過程之室內環境品質測定比較探討——以臺南縣金唐殿爲例。建築學報，(64_S)，1-24。

林一宏，2005。日治以來文化資產保存與臺灣建築史研究的回顧，臺灣美術 60：14-27。

林呈蓉，2010。淡水學研究的回顧與展望，「臺灣學內涵的建構」學術研討會，2010.11.14，臺北。

林孟章，1994。臺灣古蹟保存政策執行與保存論述關係初探，東海大學建築研究所碩士論文。

林昌華，2003，馬偕研究的史料問題，淡水學學術研討會・2001年：歷史・生態・人文論文集，臺北縣新店市：國史館。

_____，2006，來自遙遠的福爾摩沙，臺北：日創社文化事業。

林明美，2006。瞭解你的觀眾——十三行博物館營運及觀眾行爲調查分析研究，臺北縣：十三行博物館。

林芬，1996。戰後臺灣古蹟保存政策變遷歷程之研究（1945-1996），臺灣大學政治學研究所碩士論文。

林崇熙，2008。徒法不足以自行——考古遺址、地方知識與社會想像，保存科技學刊，第 5 期，頁 36-46。

────，2010。文化資產的價值經營，文化資產保存學刊，第13
　　期，頁41-56。

林淑惠，2003。從意識型態與文化霸權解析歷史建築展示之研究──
　　以臺南州廳爲例，中原大學室內設計研究所碩士論文。

林華苑，2002。古蹟保存政策與再利用策略之研究，政治大學地政學
　　系碩士論文。

林會承，2011。臺灣文化資產保存史綱，臺北：遠流。

林滿紅，1978，茶、糖、樟腦業與臺灣之社會經濟變遷，臺北：聯
　　經。

林曉薇，2008。文化景觀保存與城鄉發展之研究──以英國世界文化
　　遺產巴那文工業地景爲例。都市與計劃，35(3)，205-225。

林麗娟，2004。龍應台《野火集》研究──以臺灣戒嚴時期雜文書寫
　　作爲參照，國立清華大學中國文學系碩士論文。

Mackay, G. L. 著，林晚生譯，2007，鄭仰恩注，福爾摩沙紀事。臺
　　北：前衛。

Mackay, G. L. 著，林耀南譯，1959，臺灣遙寄（From Far Formosa）。
　　臺北：臺灣省文獻委員會。

松井眞里江，1996，臺灣基督教史之研究──以殖民地時期爲中心，
　　文化大學日本研究所碩士論文。

邱上嘉、張燕琳，2001。歷史街屋維護後再使用之環境行爲研究──
　　以「鹿港古蹟保存區」爲例。大葉學報，10(1)，1-12。

施進宗，1992。歷史性建築再利用之探討──以臺灣日據時期建築爲
　　例，成功大學建築研究所碩士論文。

查忻，2001，皇民化運動與臺灣基督長老教會學校，暨南大學歷史學
　　研究所碩士論文。

洪愫璜，2002。當前臺灣「歷史空間」的再利用：從資源運作的觀點
　　來看，淡江大學建築學系碩士論文。

柯維思述，李廷樞譯，譯自齋藤勇編，マッカイ博士の業蹟，1939，
　　頁：119-126，原題：「恩師を追懷して」，http://www.laijohn.com/
　　Mackay/MGL-rem/Koa,Usu/c.htm（瀏覽日期：2011/11/19）。

夏鑄九，1998。臺灣的古蹟保存：一個批判性回顧。建築與城鄉研究
　　學報，(9)，1-9。

────，2003。在網絡社會裡對古蹟保存的新想像，城市與設計學
　　報，(13/14)：51-83。

孫慈雅，1984，日本統治下的臺灣教會學校，政治大學歷史學研究所
　　碩士論文。

徐柏蓉，2008，建構新的生命認同即是創意──馬偕的創意生命故
　　事，臺北：臺灣師範大學創造力發展碩士在職專班碩士論文。

徐裕健，2007。臺灣歷史保存論述思維架構的重構與實踐——“臺北賓館”修復再利用個案。城市與設計學報，(18)，85-153。

徐聯生，2013。產業古蹟之保存及活化——竹門電廠更新工程。中興工程，(121)，77-84。

徐謙信編，1972，臺灣北部教會暨學院簡史，臺北：臺灣神學院出版社，2。

翁金山，2002。從歷史街區的重塑探討都市保存理念的實踐之道——以臺南市三級古蹟開基靈佑宮與 B-11 號都市計劃道路衝突之解為例。建築學報，(40)，111-129。

偕叡理著，王榮昌等譯，2012，馬偕日記，臺北：玉山社。

偕叡理著，周學普譯，1960，馬偕日記，臺北：臺灣銀行經濟研究室。

偕叡廉，1932/1997，追念我的父親，收錄於黃春生等編，宣教心‧臺灣情——馬偕小傳，PP.96-98，臺北：臺灣神學院教會歷史資料中心。

張志源，2014，臺灣淡水埔頂及鼻仔頭地區歷史建築空間變遷，臺北：蘭臺。

張怡棻、黃世輝，2008。南瀛總爺藝文中心之空間再利用發展研究。設計研究，(8)，213-222。

張建隆，2000。淡水史研究初探，漢學研究通訊，74，19(2)：178-187。

張家甄，2005。古蹟與歷史建築再利用為餐飲設施之文化與空間探討，成功大學建築研究所碩士論文。

張旂彰，2000。再利用歷史性建築為展示館之研究，成功大學建築研究所碩士論文。

張雅玲，1990，北部臺灣長老教會研究（1872-1945），中山大學中山學術研究所碩士論文。

張瑞峰，2004。空間再生與觀眾互動：博物館學的觀點，臺南藝術大學博物館學研究所碩士論文。

張碧君，2013。古蹟地景、國族認同、全球化——以新加坡中國城為例。地理學報，(71)，29-47。

張寶釧，2008。以淡水古蹟博物館經營做為地方發展觸媒之研究，中原大學文化資產研究所碩士論文。

曹永洋，2001，寧毀不銹：馬偕博士的故事。臺北：文經社。

梁郁玲，2004。臺灣地區民宅古蹟保存爭議之探析：以臺中縣四個民宅古蹟個案為例，嘉義大學視覺藝術研究所碩士論文。

梁錦文，2009。中西文化交匯的澳門：古蹟保存與發展。國際文化研究：真理大學通識教育學報，5(2)，1-19。

莊家維，2005，近代淡水聚落的空間構成與變遷——從五口通商到日治時期，成功大學建築研究所碩士論文。

許文綺，2007。古蹟再利用——遊客對前清打狗英國領事館之現況感知，臺南大學社會科教育學系碩士論文。

許淑君，2002。臺灣「文化資產」保存發展歷程之研究（1895-2001）：以文化資產保存法令之探討為主，雲林科技大學文化資產維護研究所碩士論文。

許筱萃，2005。古蹟之教育資源應用於國民小學課程之探討，成功大學建築研究所碩士論文。

郭水龍，1969，北部教會史實，郭水龍手稿。

郭良印、楊裕富、黃俊傑，2005。臺灣古蹟保存與維護成效之研究——以傳統彩繪為例。設計研究，(5)，197-205。

郭依蒨，2005。由歷史建築再利用之使用後評估檢視委外經營機制，中原大學建築研究所碩士論文。

郭和烈，1971，宣教師偕叡理牧師傳。嘉義：臺灣宣道社。

郭幸萍、吳綱立，2013。公私合夥觀點之古蹟再利用委外經營決策影響因素之研究：多群體分析。建築學報，(84)，141-161。

郭瑞坤、徐家楓，2008。社區文化資產保存之影響因素研究：從社會資本觀點探討。都市與計劃，35(3)，253-268。

郭漢鍠、蘇玫碩、郭蒼龍、楊建夫，2009。臺南市三處公有文化遺產古蹟委託經營之研究。國立虎尾科技大學學報，28(3)，131-144。

郭肇立，2009。戰後臺灣的城市建築保存與公共領域。建築學報，(67)，81-96。

陳立宙，2006，馬偕教育活動之研究，臺北：臺灣師範大學教育學系碩士論文。

陳宏文（譯），1972，Mackay, G. L.（著），馬偕博士日記摘譯。臺北：教會公報社。

陳宏文（譯），1996，Mackay, G. L.（著），馬偕博士日記。臺南：人光。

陳宏文，1982，馬偕博士在臺灣。臺北：中國主日學協會。

陳宏文，1997，馬偕博士在臺灣——增訂版。臺北：中國主日學協會。

陳其南、王尊賢，2009，消失的博物館記憶：早期臺灣的博物館歷史，臺北：國立臺灣博物館。

陳其南、孫華翔，2000，從中央到地方文化施政觀念的轉型，新世紀政策～社會政策與教育研討會論文，財團法人臺灣新世紀文教基金會主辦，2000.4.29。

陳亮全，2000。近年臺灣社區總體營造之展開，住宅學報，9(1)：61-

77。

陳兪君、白宗易、黃宗誠，2012。古蹟解說系統遊客滿意度模式之建構。2011 運動與休閒產業經營發展學術研討會，69-96。

陳建仲，2006。圖繪臺灣古蹟保存史——一九九〇年代以後古蹟與歷史建築保存之狀況，臺灣大學建築與城鄉研究所碩士論文。

陳偉智，2009。自然史、人類學、與臺灣近代「種族」知識的建構：一個全球概念的地方歷史分析，臺灣史研究，16(4)，1-35。

陳清和（陳和）述，1939，李廷樞譯，譯自齋藤勇編，マッカイ博士の業蹟，pp.107~109，http://www.laijohn.com/Mackay/MGL-rem/Tan,Ho/c.htm，取得日期，2011.11.19。

陳清義述，1939，李廷樞（譯），齋藤勇編，マッカイ博士の業蹟，pp.137-141，「恩師の思ひ出」，http://www.laijohn.com/Mackay/MGL-rem/Tan,Cgi/c.htm，取得時間，2011.11.21。

陳凱俐、林亞立，2002。文化資產之價值評估——以臺北市古蹟為例。宜蘭技術學報，(9)，131-146。

陳逸杰，2013。戰後臺灣古蹟保存之修復論述實踐的「技術史」研究。建築學報，(85)，145-160。

陳蕙菱，2002。淡水市街觀光地景環境體驗之研究，世新大學觀光學研究所碩士論文。

喻蘋蘋，1997。與歷史共舞——文化資產保存的困境與生機，臺灣大學新聞研究所碩士論文。

彭煥勝，2003。馬偕在淡水的教育事業，1872-1901。彰化師大教育學報，（5），1-32。

曾柏翔，2006，馬偕教育志業之研究，臺北：臺北教育大學社會科教育研究所碩士論文。

游舜德，2008。從多樣性元素與空間整合模式探討歷史性都市古蹟旅遊發展策略。華岡地理學報，(21)，136-158。

黃仁志，2006。消費社會中的古蹟再利用——臺北市的案例，臺灣大學建築與城鄉研究所碩士論文。

黃仕穎，2001。「公共」的歷史建構與爭論——臺北市定古蹟「紫藤廬」的分析，世新大學社會發展研究所碩士論文。

黃信穎，2002，日治時期臺灣「外國人雜居地」之空間研究，中原大學建築研究所碩士論文。

黃瑞茂，1991，都市設計操作程序中體驗空間之研究——以淡水重建街為例，中原大學建築研究所碩士論文。

————，2005。一個以在地知識建構為基礎的文化資產行動經驗：淡水個案，揭開紅毛城四百年歷史，淡水紅毛城修復暨再利用國際學術研討會論文集，pp.189-200，臺北縣：臺北縣立淡水古蹟博物

館。

黃耀宗，2009。古蹟委外經營困境與管理機制之研究──以打狗英國領事館為例，高雄大學都市發展與建築研究所碩士論文。

楊姍儒，2009。臺灣文化資產再利用為博物館之探討──以古蹟與歷史建築為例，成功大學建築研究所碩士論文。

葉乃齊，1989。古蹟保存論述之形成──光復後臺灣古蹟保存運動，臺灣大學土木工程研究所碩士論文。

葉晨聲，2004，從牛津學堂到淡江中學 一個臺灣基督長老教會學校的個案研究（1872-1956），文化大學史學研究所碩士論文。

葉鈺山，2005。保存運動與都市再發展──以紀州庵個案為例，臺灣大學建築與城鄉研究所碩士論文。

董志明、郭孟軒、陳佳欣、黃戊田，2012。應用條件評估法評估臺南市一級古蹟之遊憩效益。嘉南學報（人文類），(38)，457-468。

廖世璋、錢學陶，2002。古蹟保存的文化認同之探討──以臺北市為例。都市與計劃，29(3)，471-489。

滬尾文史工作室編輯，1992，春風化雨二甲子──馬偕博士在淡水，臺灣基督教長老教會淡水教會 120 年慶典籌備會，26。

鄭連明主編，1965，臺灣基督長老教會百年史，臺南：教會公報社。

賴永祥，2003。嚴彰柯玖是二屆生，臺灣教會公報，2692 期，2003 年 9 月 29 日 -10 月 5 日，p. 13。

劉淑音，2012。以「左獅右象」圖例談題材典故研究對古蹟保存的重要性。古典文獻與民俗藝術集刊，(1)，57-80。

劉清彥（著）、林怡湘（繪），2006，我的馬偕報告：偕叡 的故事。臺北：宇宙光。

慕思勉，1999。臺灣的異質地方──90 年代地方或社區博物館的觀察，臺灣大學建築與城鄉研究所碩士論文。

潘玉芳，2003。臺北市古蹟保存歷程的回顧與探討，中原大學室內設計研究所碩士論文。

蔡佳峰，2005。古蹟再生的新文化現象：文化消費的觀點，淡江大學建築學系碩士論文。

鄭伊峨，2006，文化與觀光之間：前清打狗英國領事館觀眾研究，臺南藝術大學博物館學研究所碩士論文。

鄭仰恩編，2001，宣教心·臺灣情：馬偕小傳。臺南：人光。

蕭紋娉，1997。臺灣古蹟保存癥結性問題的回顧與批判，雲林科技大學工業設計研究所碩士論文。

蕭靜萍，2004。古蹟再利用後的博物館休閒──觀眾眼中的臺北故事館，靜宜大學觀光事業學系研究所碩士論文。

龍應台，1985。野火集，臺北：圓神。

薛琴，2005。淡水紅毛城的修復，揭開紅毛城四百年歷史，淡水紅毛城修復暨再利用國際學術研討會論文集，pp.119-135，臺北縣：臺北縣立淡水古蹟博物館。

謝雨潔，2004。空間的歷史再書寫——「蔡瑞月舞蹈研究社」的保存運動，臺灣大學建築與城鄉研究所碩士論文。

簡文彥，1995。私有古蹟保存與地方發展的難題：臺中縣霧峰鄉霧峰林宅二級古蹟保存維護過程研究，臺灣大學建築與城鄉研究所碩士論文。

顏亮一，1993。都市保存之政治過程：三峽民權街個案，臺灣大學建築與城鄉研究所碩士論文。

　　　　，2005。全球化時代的文化遺產：古蹟保存理論之批判性回顧，地理學報，42：1-24。

　　　　，2006。國族認同的想像時空：臺灣歷史保存概念之形成與轉化，規劃學報，33：91-106。

　　　　，2006a。市民認同、地區發展與都市保存：迪化街個案分析。都市與計劃，33(2)，93-109。

　　　　，2006b。國族認同的時空想像：臺灣歷史保存概念之形成與轉化。規劃學報，(33)，91-106。

魏怡嘉，1994。從國民黨中央黨部拆除看古蹟保存，銘傳管理學院大眾傳播研究所碩士論文。

嚴冠珠，2003。臺北市古蹟保存與維護成效之研究（1945-2002），師範大學政治研究所碩士論文。

蘇子程，2000。古蹟文化經營之探討——以臺灣地區第一級公有古蹟為例，成功大學歷史學系碩士論文。

蘇慶豐，2005。臺北市公有閒置空間委外經營模式之研究——以臺北市文化局所屬藝文館所為例，臺北大學公共行政暨政策學系碩士在職專班碩士論文。

本書第二、三、四、五章曾以單篇研究論文形式刊登於博物館學季刊。經過修改部分文字、調整與增補後，構成本書。相關刊登資訊如下：

第二章

殷寶寧（2014）。馬偕牛津學堂博物館空間建構歷程再思——一個後殖民角度的閱讀。博物館學季刊，第 28(2) 期，pp. 5-33。

第三章

殷寶寧（2013）。一座博物館的誕生？文化治理與古蹟保存中的淡水紅毛城。博物館學季刊，pp.5-29。

第四章

殷寶寧（2014）。以博物館為方法之古蹟活化策略探討——淡水古蹟博物館觀眾經驗研究個案。博物館學季刊，第 28(4) 期，pp.23-53。

第五章

殷寶寧（2016）。古蹟活化、文創產業與美學反身性——淡水「香草街屋」與重建街創意市集文化保存運動個案。博物館學季刊，30(2)：33-61。

致謝

1. 感謝兩位審查委員的悉心審查,與提出相關見解,促進學術與知識領域的正向交流與對話。

2. 感謝蔡以倫先生、蕭文杰先生提供照片資料,提升本書視覺資料的完整性,益於知識的累積與資訊保存流傳。

3. 感謝本研究進行過程中,接受訪談的相關人士,特別是蔡以倫先生在訪談之餘,對香草街屋與重建街相關資料上的慷慨協助。

4. 感謝真理大學畢業的四位優秀校友吳伊欣、蔡宜庭、李妤芊與謝慧靜小姐,於就讀、製作畢業專題與擔任計劃研究助理期間,對本研究執行過程的各項協助。

Note

學院叢書 3
淡水文化地景重構與博物館的誕生

作　　者：殷寶寧
主　　編：鄭惠文
責　　編：劉小慧
封面攝影：黃謙賢
封面設計：黃聖文

發 行 人：鄭超睿
出版發行：主流出版有限公司 Lordway Publishing Co. Ltd.
出 版 部：臺北市南京東路五段123巷4弄24號2樓
電　　話：(0981) 302376
傳　　真：(02) 2761-3113
電子信箱：lord.way@msa.hinet.net
郵撥帳號：50027271
網　　址：http://mypaper.pchome.com.tw/news/lordway/

經　　銷：
紅螞蟻圖書有限公司
臺北市內湖區舊宗路二段121巷19號
電話：(02) 2795-3656　傳真：(02) 2795-4100

2017年12月　初版1刷
書號：L1801　　　　　　　　　　　　著作權所有　翻印必究
ISBN：978-986-95200-6-5（平裝）
Printed in Taiwan

國家圖書館出版品預行編目資料

淡水文化地景重構與博物館的誕生 / 殷寶寧著.
　-- 初版. -- 臺北市：主流, 2017.12
　　面；　公分. --（學院叢書；3）

　　ISBN 978-986-95200-6-5（平裝）

　1.博物館學　2.藝術社會學　3.文化資產保存
　4.新北市淡水區

069.015　　　　　　　　　　　　106025305